# 豎笛

## 完全入門24課

### Clarinet

由淺入深、循序漸進的學習豎笛

詳細的圖文解說、影音示範吹奏要點

精選多首耳熟能詳的民謠及流行歌曲

內含影音教學 QR Code

林姿均 編著

麥書文化

# 作者簡介-林姿均

畢業於台北市立教育大學音樂系（現更名為台北市立大學），主修豎笛、副修鋼琴，隨後赴美攻讀碩士，於2010年取得Longy School of Music音樂碩士，返台後投入幼兒、學齡兒童、成人及銀髮族的音樂教學與教材研發，並受文化大學推廣部委託製作出版「音樂夢想國」幼兒音樂教材。現於台中、雲林、新竹地區教授鋼琴、豎笛、音樂律動與音樂欣賞課程。

### 專業證照

國小教師證
Dalcroze音樂節奏律動證書（Dalcroze Certificate）

### 經歷

國小音樂班豎笛外聘教師
東海大學附設小學部音樂增能班甄試評審
布拉格音樂檢定評審
幼兒園音樂教師
國小藝術深耕計畫指導教師
國小音樂律動社團指導教師
靜宜大學推廣部講師（幼兒音樂律動課程）
文化大學推廣部講師（銀髮族音樂律動帶領員培訓課程）
台中文山社區大學講師（古典音樂欣賞課程）

Facebook粉絲專頁—均均老師
https://www.facebook.com/aquamusictw/

教學部落格
http://dalcrozetaichung.blogspot.tw/

自小習琴，十六歲那年計畫報考大學音樂系，故開始學習第二項樂器：豎笛。比起其他音樂科班出身的學生，我算是很晚才認識豎笛這個樂器，短短的兩年準備時間內擠滿了密集且紮實的專業課程訓練，最後以豎笛作為主修樂器順利考上大學音樂系。

大學四年中獲得了更多古典曲目的練習、合奏經驗的培養，畢業後到美國攻讀碩士學位，學習Dalcroze音樂節奏律動教學法的過程中，除了學習教學活動的設計與演練、也需要學習「即興」。什麼是即興呢？即興就是在演奏的過程中即時創作，沒有事先譜寫好的曲譜可以邊演奏邊看，這對我來說是一個全新的挑戰，在這麼多年的古典音樂訓練下，大多是照著譜演奏，鮮少有自己創作的機會。在國外求學的兩年中，除了自己即興，也有和同學進行團體即興合奏的經驗，和別人合奏真的非常好玩，從中獲得許多寶貴且美好的回憶！也讓我真正有「玩」音樂的感覺，不僅對豎笛這項樂器更加喜歡，也從中發現豎笛的更多可能性。

學習一項樂器，不是只有一條路可以走，而是可以在這條路上發現更多可能、更多美好，進而去探索、發現、享受。常常有學生家長問我：是不是學習古典音樂，就不能接觸流行音樂 / 爵士音樂？ 是不是加入管弦樂團，就不能參與其他形態的流行音樂合奏呢？兩者是不是只能擇一呢？其實學什麼都好，我認為每一種音樂風格都有值得學習的地方，況且豎笛是一項非常多元發展的樂器，從古典曲目到現代的爵士音樂，都可以看到豎笛參與其中，藉由不同的音樂風格，也可以更認識這個樂器與自己的音樂喜好，並從中獲益。

很高興有這個機會參與此書的編寫，目前台灣市面上的豎笛教材多為國外進口譜，且以古典曲目為主，希望藉由此書讓豎笛學子有更多接觸流行音樂曲目的機會，和原曲調性相同的曲目可自行搭配Youtube上的原曲影片演奏、可自行找到歌唱者搭檔合奏、可和鋼琴合奏，相信能為豎笛的演奏帶來更多不同的樂趣！

林姿均

# 本書使用說明

ENJOY
CLARINET

## 1、指法標示

由於豎笛的音域非常廣泛，一共跨越三個八半度，加上升降音可以吹奏45個音！這麼多的音，這麼多的指法對於初學者而言會是很龐大的記憶量。因此，在這套教材內會將容易混淆的指法加上指法標示。

常見下面幾個指法標示：

| | | | |
|---|---|---|---|
| R | 代表右手指法 | sk1 | 代表按下邊鍵1 |
| L | 代表左手指法 | sk2 | 代表按下邊鍵2 |
| 2 | 代表使用左手第二指 | sk12 | 同時按下邊鍵1和邊鍵2 |
| 3 | 代表用右手第三指 | sk4 | 代表按下邊鍵4 |
| 2 4 | 同時使用右手第二指和第四指按鍵 | sk34 | 同時按下邊鍵3和邊鍵4 |
| 全、半 | 全按指法和半音階指法 | | |

## 2、各部分彈性搭配練習方式

本書內的每一課皆包含三大部分：

1 技巧或樂理知識　　2 指法練習或Warm-Up　　3 曲調練習

每一部分都可以單獨拆開來做練習，想有些人可能一開始對於比較長的流行歌曲有認譜上的困難，那就可以先就第一部分和第二部份來吹奏，先熟悉豎笛的指法和技巧後，再來吹奏每一課的第三部分，也就是把流行歌曲的部分留到最後再來練習也是可以的。

## 3、搭配原曲或其他樂器演奏

本書所提供的流行歌曲都盡量配合原唱版本的調性，包含二重奏的歌曲在內，一共有30首歌曲是可以搭配原曲一起吹奏的。可以搭配原曲吹奏的歌曲會在樂譜上註明和原唱版本同調，熟練後可直接搭配音樂一起吹奏。在有網路的情形下，可以在YouTube上搜尋歌曲，點選播放歌曲一起演奏。除了搭配原曲吹奏之外，也可以和其他樂器一起合奏。以鋼琴為例，只要找到和原曲同調的樂譜，就可以和朋友一起開心合奏了！

### 4、二重奏

　　二重奏的部分，需要有兩隻豎笛一起演奏，因為有相同演奏的部分，所以沒辦法一人分飾兩角喔！兩人熟練後可以播放原曲做為伴奏，或找到和原唱同調的鋼琴譜，請會彈鋼琴的朋友一起進行三重奏喔！

### 5、善用指法表查詢

　　如果臨時忘記某一個音的指法，還有指法在書本中的位置，該怎麼辦呢？在這本書最後面的附錄可以找到豎笛所有的指法，也有清楚標示什麼指法在哪一課可以找到，請大家多加利用！

### 6、教學影片

　　因有司鑒於數位學習的靈活使用趨勢，所以取消隨書附加之影音學習光碟，改以QR Code連結影音分享平台（麥書文化官方YouTube）。

　　學習者可以利用行動裝置掃描「課程首頁左上方的QR Code」，即可立即觀看該課的教學影片及示範。也可以掃描下方QR Code或輸入短網址，連結至教學影片之播放清單。

教學影片播放清單

goo.gl/bJkUNB

目錄

# 曲目索引

ENJOY CLARINET

「▲」為可與原唱音頻一同合奏之曲目。

豎笛（Clarinet），又名黑管、黑達仔（台語），較正式的名字是單簧管。由於音域非常廣泛（三個半八度）—神秘而渾厚的低音域、恬靜優美的中音域、高亢明亮的高音域，也因此獲得「管弦樂團中的演說家」、「木管樂器中的戲劇女高音」之美譽。

一般人容易把豎笛和長笛、雙簧管等兩種樂器混淆，名稱上容易與豎笛搞混的是長笛，因為兩種樂器都蠻長的，但兩種樂器的吹奏姿勢可是大不同呢！長笛採橫式吹奏，而豎笛則是直式吹奏的。

另一種外型上容易和豎笛混淆的樂器則是雙簧管，雖然和豎笛一樣都有長長的黑色管身，但它的簧片和音色可是完全和豎笛不同的呢！豎笛是用單片簧片發聲，而雙簧管則是用兩片簧片發聲。若真的覺得記憶起來有困難，不妨用豎笛的外型去和名稱作聯想，顧名思義，這個樂器是黑色的（黑管）、直式吹奏（豎笛）、且由單片簧片震動發聲（單簧管）。

## 豎笛的發展歷史

### 豎笛的前身：古單簧管Chalumeau

Chalumeau（古單簧管，也有撒姆笛、沙呂莫、夏魯摩管等不同譯名）的外形和直笛相似，為單簧、七孔的直式吹奏樂器。根據文獻記載，古單簧管最早出現於十七世紀的法國，後來傳至德國，由德國紐倫堡知名的樂器製造家丹納Johann Christoph Denner（1655-1707）改良後成為巴洛克時期的豎笛。

### 豎笛的改良過程

丹納與其子Jacob Denner（1681-1735）首先將古單簧管的管身加長、管徑加寬，擴大吹奏的音域。接著，為了攜帶上的方便將原本一體成型的管身設計成可以拆卸的構造；為了音量的擴大在管身最下方加裝了喇叭口。

至於按鍵的部分，丹納父子將其改良成為兩鍵式豎笛，接著後人持續改良增加按鍵，由五鍵式豎笛、六鍵式豎笛、七鍵式豎笛、九鍵式豎笛，一直發展到十鍵式豎笛。

## 德式豎笛

西元1812年，德國豎笛演奏家穆勒Iwan Müller（1786-1854）改良發明十三鍵豎笛，奠定德式豎笛的基本構造。

## 法式豎笛

西元1839年，法國豎笛家克洛塞Hyacinthe Klosé（1808-1880）和樂器商比費Louis-Auguste Buffet（1789-1864）合作研發一款十七鍵的豎笛，並將德國音樂家貝姆Theobald Boehm（ 1741-1881）設計的長笛環鍵系統應用到豎笛上，因此法式豎笛也稱為「貝姆式豎笛」，此款設計沿用至今仍廣受好評。

 豎笛的家族樂器

## 常見的豎笛家族樂器

| 移調樂器 | | | | | 非移調樂器 |
|---|---|---|---|---|---|
| Clarinet in B♭ | Clarinet in A | Clarinet in E♭ (Piccolo Clarinet) | Alto Clarinet | Bass Clarinet | Clarineo |
| 降B調豎笛 | A調豎笛 | 降E調豎笛 (高音豎笛) | 中音豎笛 | 低音豎笛 | 迷你小豎笛 |
| 降B調 | A調 | 降E調 | 降E調 | 降B調 | C調 |
| 最為普遍，一般學習者使用。 | 管樂團、管弦樂團、軍樂隊或爵士樂中使用較多，或是吹奏特定作曲家的豎笛作品才會用到。 | | | | 幼兒或年紀較小的學習者使用較多。 |

## 較少見的豎笛家族樂器

| 移調樂器 | | | |
|---|---|---|---|
| Contra Alto Clarinet | Contra Bass Clarinet | Basset Clarinet | Basset Horn |
| 倍中音豎笛 | 倍低音豎笛 | 巴塞豎笛 | 巴塞管 |
| 降E調 | 降B調 | A調 | F調 |
| 比中音豎笛的音高再低一個八度。 | 比低音豎笛的音高低一個八度。 | 莫札特曾為此樂器譜寫樂曲，後來漸被 A 調豎笛所取代。 | 莫札特曾為此樂器譜寫樂曲，後來漸被中音豎笛所取代。 |

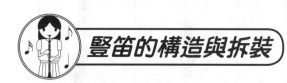

## 豎笛的構造與拆裝

### 豎笛的材質

| 材質 / 項目 | 非洲黑檀木 | ABS膠管 |
|---|---|---|
| 重量 | 較重 | 比原木製輕一些 |
| 音色 | 渾厚優美、較有溫度 | 聲音較扁、較亮 |
| 演奏 | 音樂的表現力較強 | 受限於音色，表現力較弱 |
| 保養 | 氣候及濕度易影響表現 | 不受氣候濕度影響 |
| 價格 | 依產地及品牌不同而有差異，初學者適用款價格落在25000元～35000元間。 | 依產地及品牌不同而有差異，價格落在5000元～25000元間。 |

## 豎笛的構造

吹嘴

調音管

通常也會用「脖子」來稱
呼，音準偏高時可調整此處
與上節管的距離，將縫隙加
大則音準就會降低些。

上節管

下節管

喇叭口

## 豎笛的組裝

豎笛每一個部分的接口都有加上軟木，在組裝豎笛前要先在軟木上塗抹專用的軟木油，以利後續的組裝。軟木油可以幫助潤滑、保護軟木在拆裝豎笛的過程不被用力拉扯，延長軟木的壽命。軟木油可直接塗抹、也可用手沾取後再塗抹上去，不管用什麼方式塗抹，都必須「適量」，切勿塗抹太多，組裝樂器後多餘的油不會被軟木吸收、而是被擠壓出軟木的區域，反而造成後續清潔的麻煩。

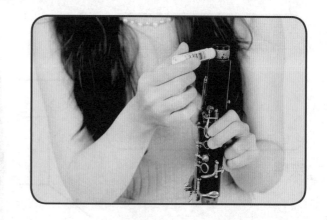

新樂器的軟木較乾澀，即使塗抹上軟木油，拆裝上也會比較費勁，這是正常的現象，待幾個月過去軟木吸收足夠的軟木油後，拆裝上就會比較順利了。

【步驟一】

組裝上節管和調音管，組裝時要注意不可扭轉到邊鍵。

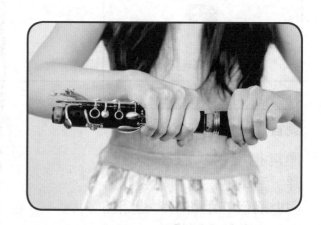

【步驟二】

組裝下節管和喇叭口，組裝時避免壓到下節管的按鍵。

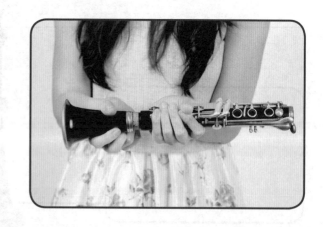

**【步驟三】**

將步驟一和步驟二組裝起來，上節管和
下節管需上下對齊。

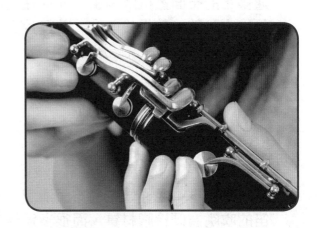

**【步驟四】**

裝上吹嘴，調音管、上節管、下節管、
喇叭口的品牌字樣需對齊。

**【步驟五】**

將簧片含濕後，裝上簧片並用束圈固定
簧片的尖端不可以超過吹嘴，否則吹奏
時容易造成簧片破裂。安裝簧片時和吹
嘴頂端對齊即可。束圈安裝在簧片下半部
並鎖緊。

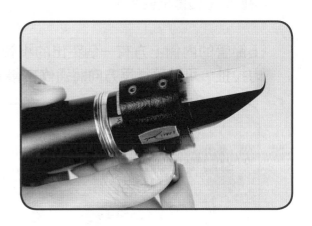

## 拆卸豎笛

**【步驟一】**

首先將束圈調鬆，並把簧片取下。可用通條布的布面擦拭清潔簧片並放在通風的地方陰乾，乾燥後收納。若簧片上有髒汙，可用清水沖洗乾淨。

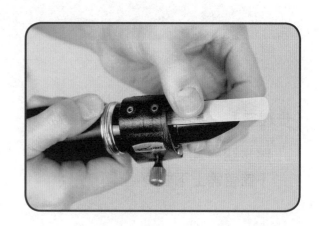

**【步驟二】**

將吹嘴拆下，用通條布的布面清潔。豎笛的吹嘴為硬橡膠材質，而很多通條布為求更快速的通過樂器，在導線前方有包覆一塊小鐵片，若不拆下吹嘴、直接使用導線通過吹嘴來清潔樂器，吹嘴容易因鐵塊的碰撞而刮傷，久而久之會影響吹奏時的聲響效果，因此建議吹嘴部分另外拔下來清潔較佳。

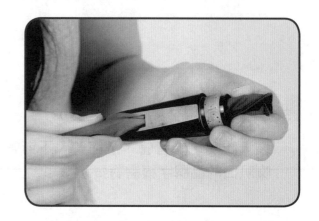

**【步驟三】**

用通條布清潔脖子、上節管、下節管、喇叭口，清潔後將上節管和下節管扭轉拆下，並將兩處的接口擦拭乾淨。

上節管的內側上方有一個突出的小管，若在清潔樂器的過程中卡住了，千萬不要用力拉扯，可試著從反方向將通條布慢慢拉出，再重新放入一次即可。

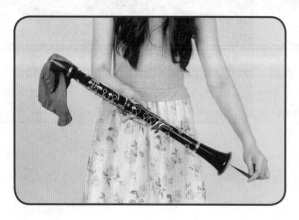
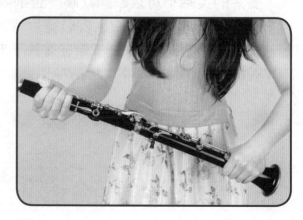

**【步驟四】**

①拆下脖子,並將接口處擦拭乾淨。

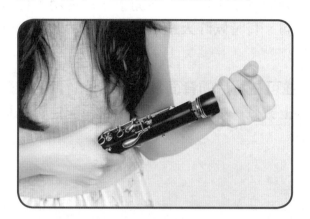

②拆下喇叭口,並將接口處擦拭乾淨。

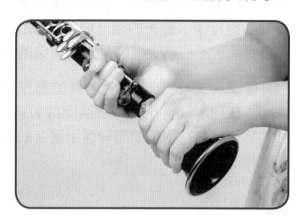

 **豎笛的發聲原理、簧片的使用**

### 豎笛的發聲原理

豎笛的聲響是透過吹氣流進入吹嘴,使簧片震動後而發聲。即使在只有吹嘴與簧片的情形下,只要嘴型正確就可以發出聲音。

### 簧片的使用

簧片也常被稱為「竹片」,由蘆竹(原文Giant Reed)製成,由於是天然的植物製成,因此溫度與濕度的變化都會影響竹片的表現。裝上吹嘴前可用開水或含在口中浸濕,以利於後續吹奏的震動。竹片一旦濕潤後最薄的尖端就會非常脆弱,無論是在吹奏、組裝、拆卸等過程都要特別小心不要去碰觸到竹片的尖端,若不小心碰到尖端導致竹片破損,就浪費一片竹片了。

竹片以號碼區分不同的厚薄度(如:1號、1½號、2號、2½號、3號、3½號、4號、5號),數字越小就越薄、較容易吹動;數字越大就越厚,越不容易吹動。一般的初學者使用2~2½號的竹片,隨著練習時間的增加、嘴部肌肉變得更有力後,原本的竹片吹起來變得很薄、輕易就會吹破音,這時候就可以使用增加半號的竹片了。

每一片竹片都有自己的壽命，頻繁的震動會使竹片越吹越薄、聲響效果每況愈下，當竹片再也表現不出你想要的音色時，就需要淘汰並更換新的竹片了。有許多學生習慣一次只打開一片竹片來使用，等到竹片已經磨損得差不多了，再開下一片使用，但是在練習的過程中，每天的溫度與濕度變化都不同，有時候昨天還很好吹的竹片，今天就變得很不順、不好吹，這都是難以避免的情形。

建議一次可打開3~4片竹片交替使用，並可在竹片的背面標示上每片竹片的厚薄度（如：S、M、L等），或依照開啟的順序標上號碼，如此一來可幫助自己記住每一片竹片的特性，並在適當的時機選用適合的竹片。

 ## 豎笛的吹奏姿勢與手形

吹奏豎笛時多以站姿吹奏（如下方左圖），在音樂的表現上能運用肢體表達出更多細膩的部分，特別注意豎笛和身體的距離不可太近，要保持45度的角度、順應氣流的走向才是最正確的姿勢。對年齡較小的孩子而言，初學豎笛若覺得樂器太重，可採坐姿吹奏（如下方右圖），並運用雙膝內側支撐喇叭口，或利用輔助背帶（吊帶）減輕右手大拇指的負擔。

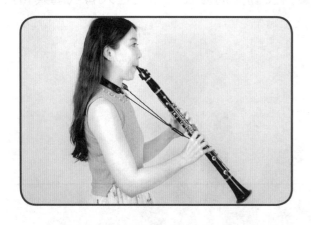 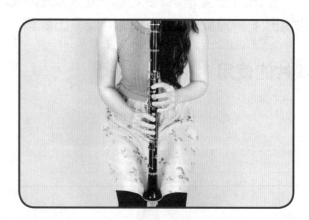

至於手指的按孔則不像彈鋼琴時用到指尖的部分，許多吹奏上按孔按不滿的問題都是因為使用不正確的部分按孔造成，應使用手指的指腹按孔，如此才能完整蓋住孔洞。

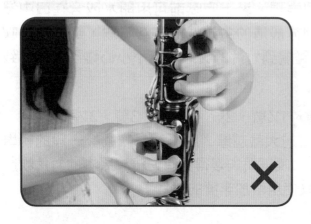 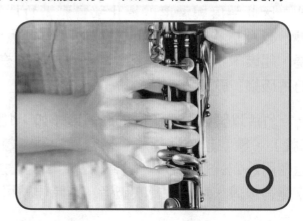

上節管的部分使用左手手指按孔，大拇指蓋住上節管後方的孔洞，第二、三、四指依序蓋住上節管的正面孔洞，小指則負責按鍵。

下節管的部分使用右手手指按孔與按鍵，大拇指負責在後方支撐整支豎笛的重量（如右圖），第二、三、四指依序蓋住下節管的正面孔洞，小指則負責按鍵。

下節管的上方按鍵由左手小指負責按、下方按鍵則由右手小指負責按。

按孔完成後不妨透過照鏡子檢視按孔姿勢是否正確，透過鏡子也可順便檢視吹奏時樂器是否置於中間（如右圖）。

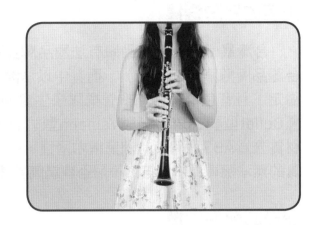

 ## 豎笛的吹奏音域

豎笛的音域很廣泛，以最常被使用的降B調豎笛為例，譜面上最低音可吹奏低音Mi（實際音高為低音Re），再橫跨超過三個八度吹到最高音Do（實際音高為高音降Si）。

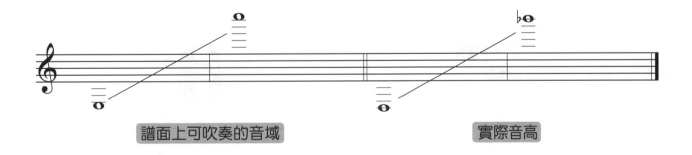

譜面上可吹奏的音域　　　　　　　實際音高

# 豎笛問與答

CLARINET

 **豎笛的品牌與配件選擇**

## 豎笛的品牌選擇

台灣最常見的豎笛品牌有法國品牌比費（Buffet）、日本品牌山葉（Yamaha）、台灣品牌雙燕（Jupiter），而其中以法國品牌比費（Buffet）的市佔率為最高，其品質穩定，且音色優美。許多管樂隊學生會使用Jupiter豎笛，而入門款的學生級豎笛則推薦Buffet型號E12f豎笛與Yamaha型號YCL-450豎笛（約三萬～三萬五千元）。豎笛的材質分為ABS膠管和非洲黑檀木兩種，由於膠管豎笛的音色表現較不好，除非預算考量真的無法購買原木豎笛，不然不建議購買膠管豎笛。

## 豎笛的配件選擇

束圈

不同材質的束圈可呈現出不同的音色，若有音色上的考量可考慮更換束圈以達到理想中的音色。

（a）金屬製

呈現出的音色較亮、穿透力較強。

（b）皮革製

呈現出的音色較有包覆性、較溫潤。

（c）繩製

聲音較無拘束、音色較開。

（d）同時具備金屬與皮革

可根據不同需求更換金屬片的厚薄度以呈現不同效果。

### 吹嘴護片

　　吹嘴是豎笛中唯一不是原木製的部分，因此多少都會因為用久了有耗損，或是在清潔過程中不小心造成刮傷而影響音色。在吹嘴和牙齒的接觸面可貼上吹嘴護片，除了有止滑的效果，也可以防止因咬勁太強而留下的凹陷齒痕。較多人使用的吹嘴品牌是法國品牌Vandoren。

　　推薦適合學生使用的型號為B40、B45、M30。因其頂端開口大小的不同所適合的簧片厚薄度也不盡相同，開口大的吹嘴適合較薄的簧片、開口較小的吹嘴則適合較厚的竹片。以這三個吹嘴為例，型號B40和B45適合搭配較薄的簧片，而型號M30適合搭配較厚的簧片。

[ 吹嘴護片 ]

### 拇指墊、輔助背帶／吊帶

　　由於豎笛主要是靠右手的大拇指來支撐重量，對於初學者來說需要一段時間來適應和習慣，使用拇指墊可以減輕右手大拇指因獨立支撐重量所帶來的不適，而輔助背帶／吊帶可以分散豎笛的重量，讓吹奏者能更輕鬆地吹奏豎笛。

[ 拇指墊 ]

[ 輔助背帶／吊帶 ]

### 豎笛放置架

　　吹奏豎笛的空檔若需要放置豎笛，就需要一個豎笛專用的放置架。雖然豎笛的喇叭口為平面，但將喇叭口放置於地面是非常不妥當的行為，一旦豎笛失去平衡墜落地面，會造成難以預測的損傷和破壞。

[ 豎笛放置架 ]

### 軟木油（軟木膏）

　　軟木油主要塗抹於樂器接口處的軟木，可以潤滑軟木，使樂器的裝卸更為順暢，也可以保護軟木、延長軟木的壽命。

[ 軟木油（軟木膏）]

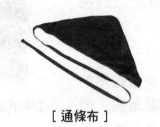

**通條布、吸水布**

　　樂器內的清潔主要使用通條布來進行，若音孔也有進水的情形，就可以使用吸水布來處理，將吸水布置於音孔與軟墊間吸取水分即可。吸水布可以使用非滑面的吸油面紙取代，效果也很不錯。

[ 通條布 ]　　　　　　　　　　　　　　　　　　[ 吸水布 ]

豎笛的保養

　　豎笛雖然不像其他樂器一樣動輒數十萬，但也是花費好幾萬才能購買的樂器。既然買了樂器，就要學習愛護、保護它，才能讓它帶來更長的陪伴時間。許多國小階段的初學者在樂器的使用上容易有粗心、不愛惜樂器的壞習慣，導致豎笛動不動就這邊壞、那邊壞，甚至摔壞樂器造成木頭破裂的情形也是時有所聞。每一次的損傷對豎笛來說都是一次內傷，即使有維修技師的補救，久而久之樂器的整體狀況也會越來越差。

　　另外，豎笛的軟墊和軟木有一定的壽命，和簧片一樣屬於消耗品。當軟墊的顏色開始發黃且越來越深、看起來越來越扁、吸水的能力越來越差後，就需要更換新的軟墊。而軟木的部分則是要注意是否有鬆脫的現象，若已經開始鬆脫就表示壽命將近，在裝卸豎笛的過程中隨時都有可能會斷裂，一旦軟木斷裂就無法順利組裝豎笛，因此建議在發現軟木鬆脫時就可以盡快聯絡維修技師更換新的軟木。

　　樂器就像車子一樣，使用一段時間後就需要進廠保養，讓維修技師將樂器好好的檢查一次，並將需要更換的零件換新。即使在正常使用的情形下，豎笛的螺絲也會漸漸鬆掉、在拆裝樂器的過程中也有可能因為雙手使力的位置錯誤而讓按鍵的位置跑掉。建議每1~2年可將豎笛送去保養，若有重要的演出，則須在演出前幾個月先行送修保養，因保養過後的手感、樂器吹起來的感覺會和保養前稍微不同，需要花一些時間適應。

簧片的種類與品牌選擇

### 簧片的品牌選擇

　　台灣的豎笛吹奏者多選擇使用法國品牌Vandoren和美國品牌Rico的簧片，價位上以Rico較為便宜，而品質上以Vandoren較好。

## 簧片的種類

以市佔率較高的竹片品牌Vandoren為例，共分為四種不同的系列供吹奏者選擇：Traditional（藍盒）、V12（銀盒）、56 Rue Lepic（黑盒）、V21（2015年新推出的系列）。價位上以藍盒最為便宜也最多人使用，一盒約為550~650元，再來是750~850元的銀盒、V21，黑盒的價位是最高的，約為850~1200元。竹片的價位時常跟著匯率浮動，不妨多加比較，一定可以找到符合自己預算的店家購買。

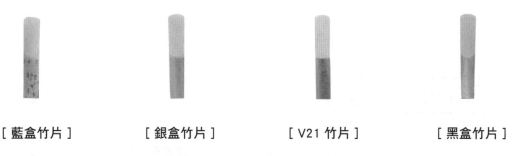

[ 藍盒竹片 ]　　　　[ 銀盒竹片 ]　　　　[ V21 竹片 ]　　　　[ 黑盒竹片 ]

（圖片取自Vandoren官網：竹片比較）

四種系列的竹片因切法的不同，吹奏起來的音色和感覺都各自不相同，也各自擁有喜愛使用的客群。許多人喜歡多方嘗試，每一種都吹過後再固定使用某一種最適合自己的竹片，每一種系列的厚度上有些微的差異，若想嘗試看看不同的系列，可參考Vandoren提供的竹片號碼對照表來做竹片號碼的選擇。

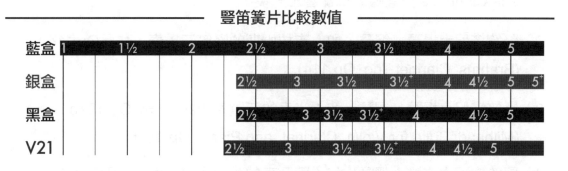

（數值取自Vandoren官網：各系列竹片號碼對照表）

除了以蘆竹製成的竹片，現在還多了另一個選擇：合成竹片。合成竹片的材質為塑膠，不受到溫度、濕度、氣候變化的影響，但聲響效果、厚度及吹奏起來的感覺還是和蘆竹製成的竹片略有不同，在日本地區的業者甚至研發出添加竹纖維的合成竹片，力求更貼近傳統竹片吹起來的感覺。價位上約為一片900~1100元間，比傳統竹片還要高價，但耐用度較高。

## 長音練習的重要性

在組裝好豎笛後要做的第一件事情，就是吹長音。長音是非常重要的練習，吹奏長音的功用不只是為了熱樂器、複習指法而已，在練習長音過程中也在訓練嘴部與腹部的肌肉，加強吹奏豎笛時的耐力。吹奏長音更可以幫助自己吹奏出更穩定的氣流，使樂句的表現更為完整、音樂的表現力更上一層樓。

## 豎笛的合奏類型

| 豎笛主奏、鋼琴伴奏 |
| --- |

| 豎笛二重奏（兩支豎笛） |
| --- |

| 豎笛三重奏 |
| --- |
| （1）兩支豎笛、一支巴塞管或豎笛，知名的團體如：<br>The Clarinotts 奧登薩默單簧管三重奏 |
| （2）豎笛搭配大提琴、鋼琴，如：布拉姆斯的豎笛三重奏，作品Op.114<br>(Brahms: Clarinet Trio, Op.114) |
| （3）豎笛搭配小提琴、鋼琴，如：米堯的三重奏組曲，作品Op.157b<br>(Milhaud: Suite for Violin, Clarinet, and Piano, Op.157b) |
| （4）豎笛搭配中提琴、鋼琴，如：藍乃克的A大調三重奏，作品Op.264<br>(Reinecke: Trio in A Major for Clarinet, Viola & Piano,Op.264) |

| 豎笛四重奏 |
| --- |
| （1）豎笛搭配小提琴、大提琴、鋼琴，如：<br>亨德密特的豎笛四重奏(Hindemith: Clarinet Quartet) |
| （2）由四支豎笛共同演奏，國內知名的四重奏團體有：<br>Magic Clarinet Quartet 魔笛單簧管四重奏<br>High Fly 豎笛四重奏<br>DKE Clarinet Quartet 笛咖兒單簧管四重奏 |

## 豎笛五重奏

豎笛搭配弦樂四重奏（兩支小提琴、一支中提琴、一支大提琴），如：

（1）莫札特的A大調豎笛五重奏，作品K.581

　　(Mozart: Clarinet Quintet in A, K.581)

（2）布拉姆斯的B小調豎笛五重奏，作品Op.115

　　(Brahms: Clarinet Quintet in B Minor, Op.115)

## 木管五重奏

由豎笛、長笛、雙簧管、低音管和法國號組成。

## 管樂團

豎笛在管樂團中擔任首席的位置。

## 管弦樂團

豎笛為管弦樂團中重要的一員，布拉姆斯認為豎笛是「管弦樂團中的夜鷹」。

### 豎笛的經典曲目

| 韋伯 | 多首豎笛協奏曲(Weber: Clarinet Concerto) |
|---|---|
| 蓋希文 | 藍色狂想曲(Gershwin: Blue Rhapsody) |
| 普朗克 | 豎笛奏鳴曲(Poulenc: Sonata for Clarinet and Piano) |
| 布拉姆斯 | 多首豎笛奏鳴曲(Brahms: Clarinet Sonata) |
| 史塔密茲 | 多首豎笛協奏曲(Stamitz: Clarinet Concerto) |
| 聖桑 | 豎笛奏鳴曲，作品Op. 167(Saint-Saens: Sonata for Clarinet and Piano, Op. 167) |
| 莫札特 | A大調豎笛協奏曲，作品K. 622(Mozart: Clarinet Concerto in A Major，K. 622)，其第二樂章在電影《遠離非洲》(Out of Africa)中被使用為配樂而廣為人知。 |

# 基礎樂理知識

 **什麼是移調樂器？**

　　常見的鋼琴、小提琴、大提琴、長笛都不是移調樂器，所以當這些樂器演奏譜上記載的音高時，會和實際聽起來的音高相符。當樂譜上記載的音高和實際演奏時聽到的音高不同，這個樂器就屬於移調樂器，常見的移調樂器有法國號、小號、薩克斯風、豎笛等。

　　除了迷你小豎笛（Clarineo）外，其餘豎笛家族樂器皆屬於移調樂器。那麼，豎笛譜上的音高和聽起來的實際音高相差了多少呢？以降B調豎笛和A調豎笛為例，同時吹奏Do的情形下，降B調豎笛聽起來的實際音高是降Si（相差兩度）、A調豎笛聽起來的實際音高是La（相差三度）。

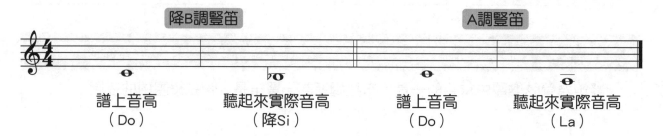

| 降B調豎笛 | | A調豎笛 | |
|---|---|---|---|
| 譜上音高<br>（Do） | 聽起來實際音高<br>（降Si） | 譜上音高<br>（Do） | 聽起來實際音高<br>（La） |

 **認識音名、唱名與五線譜音高位置**

　　常常聽到的Do、Re、Mi、Fa、Sol、La、Si屬於唱名，也就是每個音在歌唱時使用的名稱。而音名則是音高的名稱，以A、B、C、D、E、F、G七個英文字母來表示，字母A代表的音高是La，字母B開始的音名依序代表Si、Do、Re、Mi、Fa、Sol等音。

| 音名 | C | D | E | F | G | A | B | C |
|---|---|---|---|---|---|---|---|---|
| 唱名 | Do | Re | Mi | Fa | Sol | La | Si | Do |

## 認識譜號、拍號、休止符、升降記號

### 譜號

譜號置於五線譜的最前方,用來表示樂譜的音高位置。常見的譜號為高音譜號與低音譜號:高音譜號又稱為「G譜號」,起始的捲曲處代表音高「G」;低音譜號又稱為「F譜號」,兩點的中間線代表音高「F」。

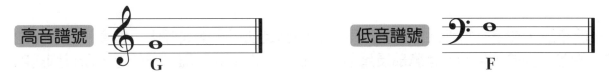

### 拍號

拍號置於譜號後面,上方的數字表示每一小節的節拍數,下方的數字表示以什麼樣的音符為一拍,以 $\frac{2}{4}$ 為例,由上而下讀作「二四拍子」,一個小節有兩拍、以四分音符為一拍。常見的拍號有 $\frac{2}{4}$、$\frac{3}{4}$、$\frac{4}{4}$,分別讀作二四拍子、三四拍子、四四拍子。除了上方的數字可以改變,下方的數字也可變動,例如 $\frac{6}{8}$,由上而下讀作「六八拍子」,一個小節有六拍,以八分音符為一拍。

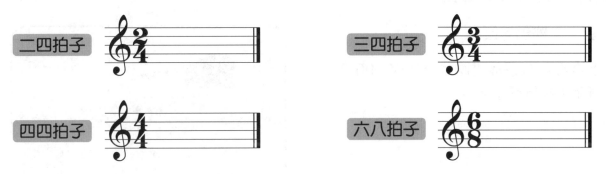

### 休止符

休止符代表音樂的靜止與休息,為無聲的節拍,和音符一樣有許多不同音值的表現。

| 名稱 | 全休止符 | 二分休止符 | 四分休止符 | 八分休止符 | 十六分休止符 |
|---|---|---|---|---|---|
| 休止符 | ▬ | ▬ | 𝄽 | 𝄾 | 𝄿 |
| 音值 | 休息四拍 | 休息兩拍 | 休息一拍 | 休息二分之一拍 | 休息四分之一拍 |

### 升降記號

升降記號用來表示音高的升高或降低,標示升記號在音符的左側表示音高升高半音;標示降記號在音符的左側表示音高降低半音。若要取消升高或降低音高則需在音符左側標示還原記號,則音高恢復原狀。

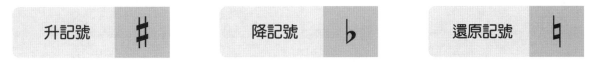

# 嘴型與運氣技巧、長音練習

 **腹式呼吸**

　　一般來說，在沒有特別注意的情形下，我們都是使用「胸式呼吸」較多，呼吸時空氣進入胸腔、身體感覺到的是胸部及肩部的起伏。因為胸腔距離口鼻較近，所以胸式呼吸也稱為「淺層呼吸」，運動或心情緊張時感覺呼吸很淺、很喘、吸不到氣，也是因為使用胸式呼吸的關係。

　　吹奏管樂器需要較大的肺活量與頻繁的換氣，因此必須練習使用較深層的呼吸方式：腹式呼吸。腹式呼吸能在換氣的過程中讓身體保持較放鬆的狀態，也能提高肺活量，進而提升吹奏時的音樂表現能力。

## 腹式呼吸的方法與練習

### 【步驟一】鞠躬彎腰

　　上半身如鞠躬般彎腰傾斜約60~90度，雙手放在肚臍上方。

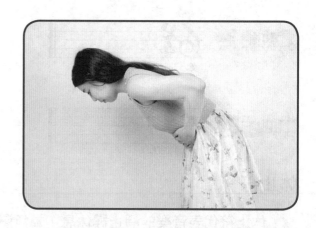

### 【步驟二】感覺腹部肌肉

　　保持彎腰姿勢並呼吸，感覺腹部肌肉的隆起（吸氣）與內凹（吐氣）。先使用鼻子呼氣、吐氣數次，再換成口部呼氣、吐氣練習數次。

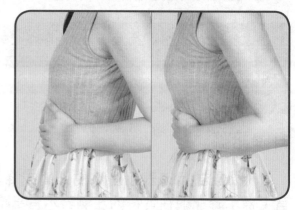

### 【步驟三】站直身體

記住彎腰呼吸時的腹部位置，站直身體、雙手放在腹部，先使用鼻子呼氣、吐氣數次，再換成口部呼氣、吐氣練習數次。呼吸時保持上半身的放鬆，並將重心放在下半身，吸氣時想像氣流通過身體中心走向腹部。若有肩膀及胸腔上下起伏的情形則需回到步驟一及步驟二重複練習。

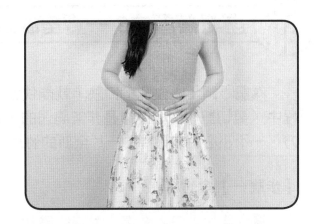

### 【步驟四】日常生活的練習

掌握腹式呼吸的要領後，可在日常生活中練習「有意識地呼吸」，呼吸時特別注意氣流是否深層走向腹部、是否能平穩緩慢的呼吸與換氣，也能利用躺平在床上的睡前時光練習腹式呼吸，不僅能讓身心放鬆、也可以更自在地去體會氣息的流動。

## 運氣練習之1－「呼」音嘴型

吹奏豎笛時會使用口部含住吹嘴，並用口部進行吸氣，呼氣時再將氣流送進吹嘴與笛身。使用鼻子吸氣的氣息過短，在運氣及吹奏過程中容易有呼吸急促、上半身緊繃、吸不到氣或越吹越喘的現象，因此要避免使用鼻子吸氣及吐氣。

### 【步驟一】腹部肌肉的用力訓練

雙手放腹部，用口部吸氣後、將氣流用「呼」音的嘴型從口部慢慢吐出。吐氣時雙手稍微出力壓向腹部，讓腹部感覺到阻力並用力向外推。

### 【步驟二】集中的運氣練習

左手放腹部，右手手指形成一空心圓，將此空心圓放在口部向下的斜45度處。按照正確的吸氣、吐氣方式，運氣時將氣吹入圓中。氣流應呈束狀通過空心圓，若感覺到氣是散開來的，請調整嘴型。吐氣時左手稍微出力壓向腹部、避免腹部肌肉鬆懈，有腹部肌肉支撐的運氣才能更集中喔！

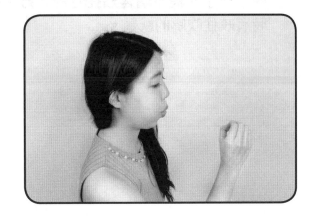

### 【步驟三】運氣控制練習

掌握運氣的集中度後，接著就必須有效的掌握運氣的長度。運氣時在心中讀秒（默數1、2、3、4…），從4秒、8秒，從一次一次的練習中讓運氣長度增加到16秒～30秒。

## 運氣練習之2 豎笛吹嘴的「阿！一條魚」嘴型

　　熟記「阿！一條魚」口訣，就能快速掌握豎笛的吹奏嘴型。將竹片放置到吹嘴的過程中，要切記竹片含濕後是非常脆弱的，尤其是上方最薄、最先接觸到嘴唇及牙齒的地方，一不小心就會破掉，一片全新的竹片可就報銷了呢！

### 【步驟一】含竹片

　　將竹片放入口內含濕，對齊吹嘴放到恰當位置後將束圈鎖緊。

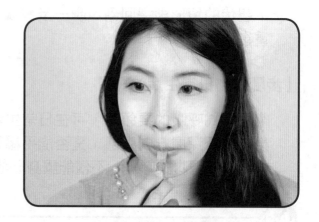

### 【步驟二】阿嘴型

　　首先說「阿」，並將豎笛吹嘴置於門牙後方。

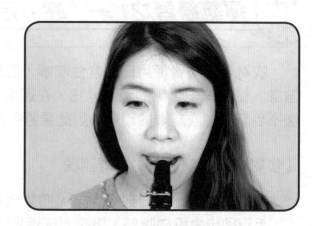

### 【步驟三】一嘴型

　　說「一」，將下嘴唇貼在竹片下方，此時有咬住吹嘴的感覺。

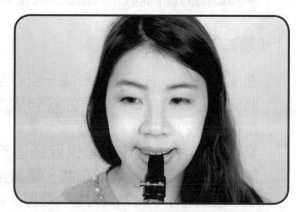

### 【步驟四】魚嘴型

說「魚」，將嘴唇兩旁的縫閉緊以避免口中的氣漏出來。

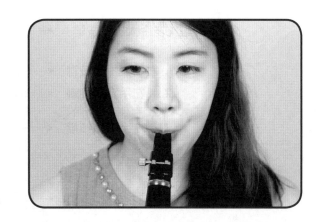

### 【步驟五】吸氣

捲舌說「兒」音，將舌尖置於上顎處並吸氣。

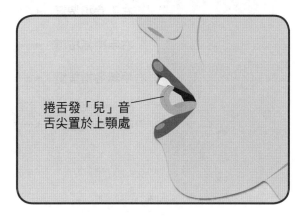

捲舌發「兒」音
舌尖置於上顎處

### 【步驟六】吹氣

將氣流吹進吹嘴中，發出聲音就表示成功了！若沒有順利發出聲音，可能是咬太緊了，氣流連一丁點的縫隙都無法送入吹嘴中，請調整力氣後再試一次喔！

## 左手指法練習（一）

### 豎笛的指法圖表

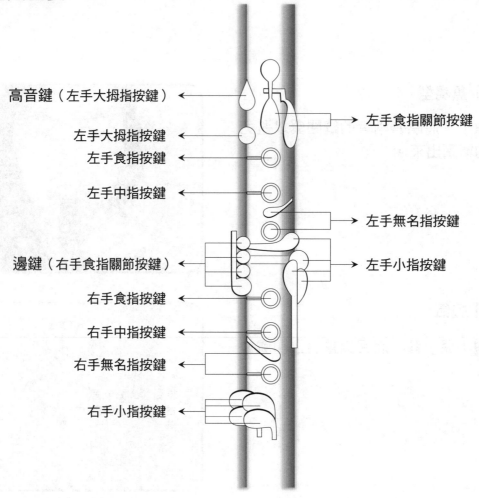

高音鍵（左手大拇指按鍵）

左手大拇指按鍵

左手食指按鍵

左手中指按鍵

邊鍵（右手食指關節按鍵）

右手食指按鍵

右手中指按鍵

右手無名指按鍵

右手小指按鍵

左手食指關節按鍵

左手無名指按鍵

左手小指按鍵

### 認譜與指法練習

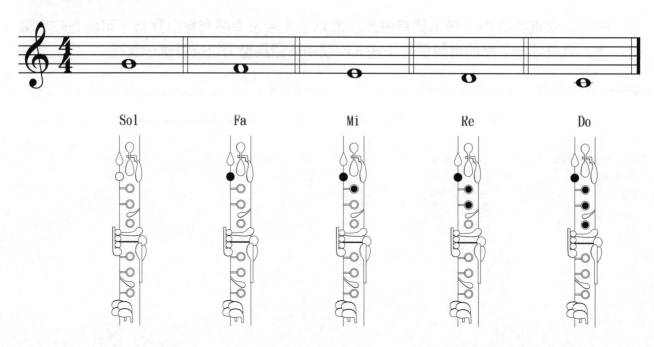

Sol　　　Fa　　　Mi　　　Re　　　Do

 **長音練習**

　　吸氣後想「呼」往笛身內送氣，每個音重複練習五次，吹奏時在心中默數（四拍默數2、3、4，八拍默數2、3、4、5、6、7、8）。長音練習可幫助學習者有穩定的呼吸與氣流、並能固定嘴型，對學習者和豎笛來說都是很棒的暖身練習喔！

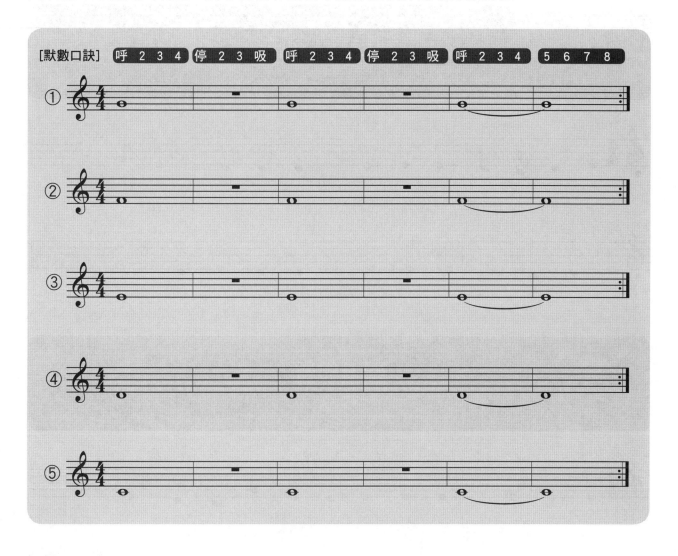

**樂理小知識** ••••••••••••••••••••••••••••••••••••••••••••••••

| 休止符 |  |
|---|---|
| 表示音樂靜止、不吹奏。 | |

| 附點二分音符 |  |
|---|---|
| 表示吹奏三拍。將舌頭輕輕貼在竹片上。在心中默數二、三。 | |

**曲調練習**

　　熟練五個音的五線譜位置及指法後，就可以吹奏簡易的旋律曲調了！吹奏之前，請先讀譜，將旋律中的音唱過一次，吹奏時在標示的呼吸記號（Ｖ）處呼吸換氣。

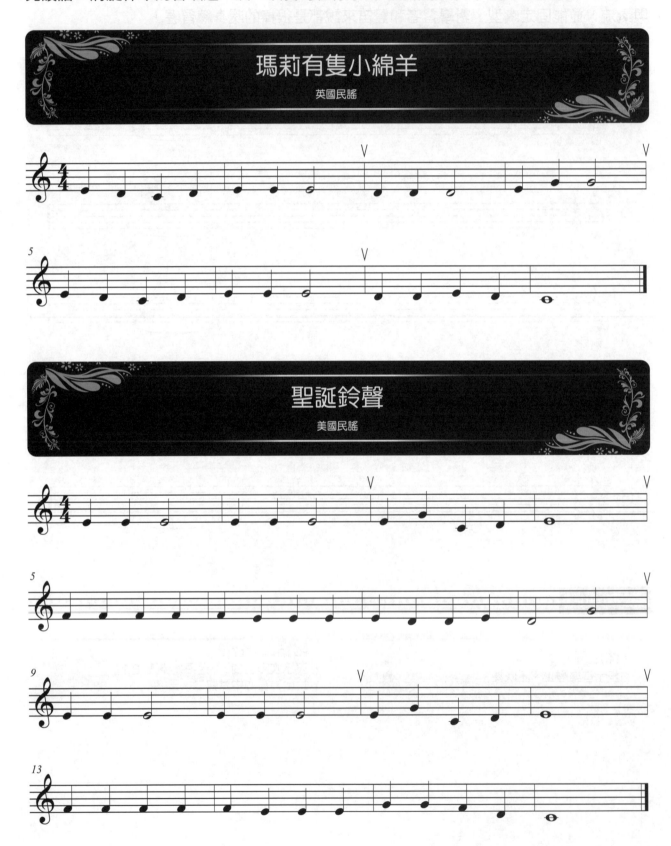

聖誕鈴聲 詞：王毓驤　曲：James S.Pierpont OP：台北音樂教育學會 SP：常夏音樂經紀有限公司

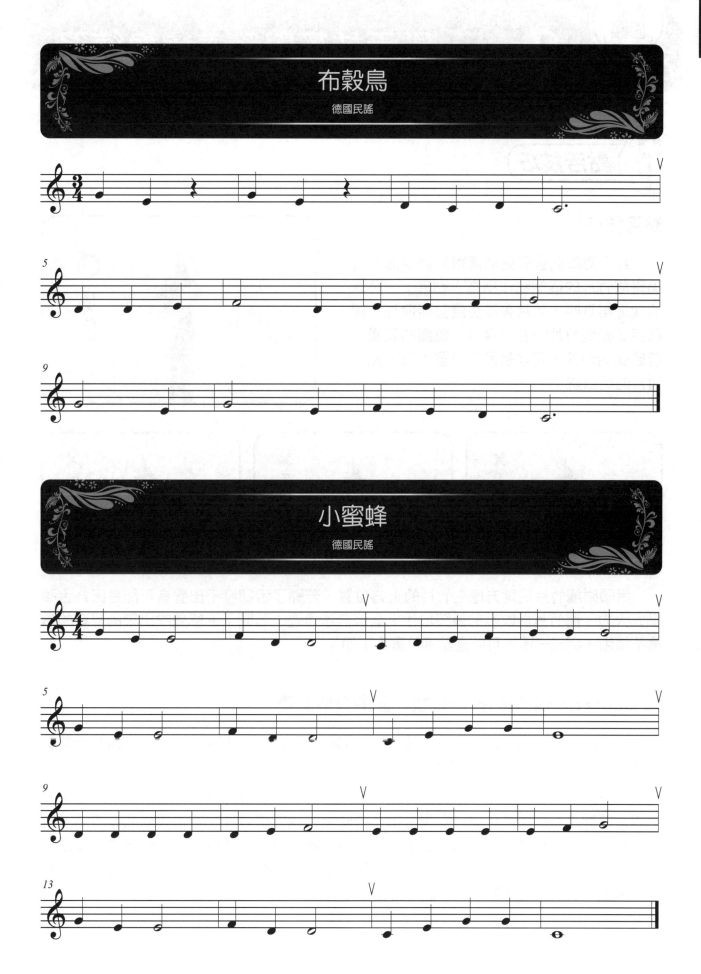

布穀鳥

德國民謠

小蜜蜂

德國民謠

# 點舌技巧與節奏變換練習

 **點舌技巧**

## 點舌技巧

　　為了使每個音有更加清晰的線條而用舌尖碰觸竹片的這個動作稱為「點舌」。將氣流吹進笛身時，竹片會產生震動而發聲，因此舌尖碰到竹片時會有麻麻、癢癢的感覺，若感覺刺刺的，可能是點舌位置太高、碰到竹片的切口處了。

正確位置 ○

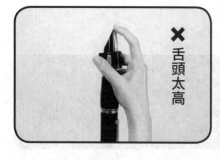

舌頭太高 ✕

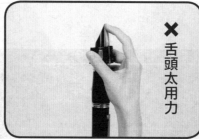

舌頭太用力 ✕

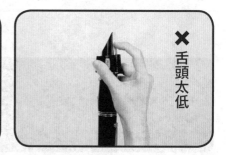

舌頭太低 ✕

　　舌頭碰觸竹片的地方應在竹片的上方位置，若點了舌卻發不出聲音可能是因為舌頭點太大力，將竹片與吹嘴的縫隙堵住、氣流無法通過；若點了舌感覺吹出來的聲音的輪廓不清晰、糊成一團則可能是點舌位置太下面。

## Articulation樂句的抑揚頓挫 - 圓滑奏與斷奏

　　樂譜上的樂句標示分為四種：（1）圓滑樂句、（2）斷奏樂句、（3）圓滑與斷奏交錯的樂句、（4）非圓滑也非斷奏的樂句。

　　圓滑樂句中有一條圓滑線將音符連接起來，表示演奏時每個音符必須連續演奏、音符與音符間不可中斷或停歇，只需於第一音時將舌頭輕觸竹片，圓滑線內的音符需一口氣吹完、中間不可換氣或呼吸；斷奏樂句需將每個音符演奏的短一些（斷奏音的長度是原音長度的一半），每一音都需點舌，舌頭接觸竹片的時間要短、碰到竹片後舌頭就需快速抽離，吹出來的音響效果才會夠短促、有精神。

　　圓滑與斷奏交錯的樂句需要精確的做出點舌動作，才能呈現出樂句的抑揚頓挫；最後一種非圓滑也非斷奏的樂句則是需要每個音都點舌，但不需像斷奏般短促，只需點舌將每個音分開演奏即可。

（1）圓滑樂句　　　　　　　　　　　（2）斷奏樂句

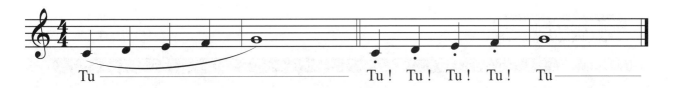

（3）圓滑與斷奏交錯的樂句　　　　　（4）非圓滑也非斷奏的樂句

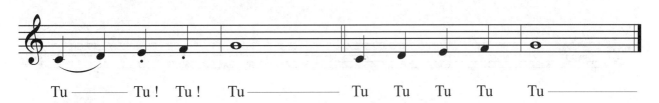

## 樂理小知識 ••••••••••••••••••••••••••••••••••••••••

### 圓滑線
不同音高的音群被圓滑線連起，表示必須連續演奏、中間不中斷。若圓滑線內有同音，則同音的部分仍需點舌演奏，才能清楚聽到每一個音。

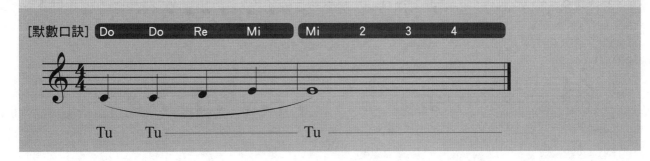

### 連結線
當相鄰的音為同樣音高、且被連結線連起，表示兩音的音值相加、此音只需演奏一次。

[默數口訣] Do　　Do　　Re　　Mi　　　2　　3　　4　　5

Tu　　Tu　　Tu　　Tu

 節奏變換練習

　　點舌會耗費比平時更多的氣流，會覺得一下子氣就用光了，因此更需要腹部肌肉的支撐才能保持氣流的穩定。點舌時想像在說「凸」音，舌頭保持放鬆、保持腹部的支撐、並持續往笛身送出穩定的氣流，就能順利的吹奏出點舌的效果。

### 同音的點舌練習

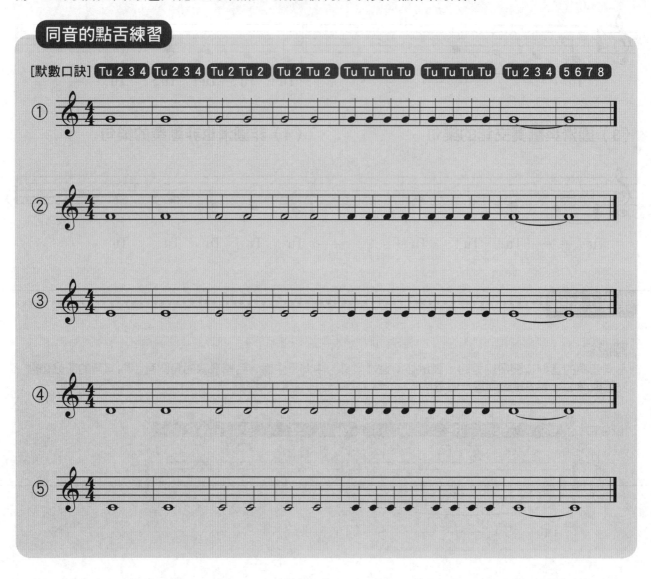

### 不同音的點舌練習

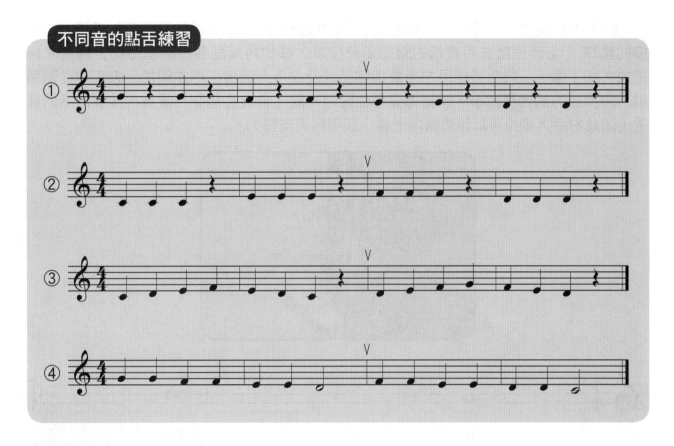

① ② ③ ④

### 樂理小知識 ••••••••••••••••••••••••••••••••••••••••••••••••••••••••

**雙八分音符**

雙八分音符由兩個八分音符組成，當八分音符單獨出現時，符尾會向下彎曲，雙八分音符的符尾則是相連在一起。八分音符的音值為半拍，兩個八分音符加起來恰好是一拍。想像四分音符是走路的速度，那麼八分音符就是跑步的速度了。

四分音符與八分音符的音值比較圖

$$ \text{♩} = \text{♫} = \text{♪} + \text{♪} $$

走　　跑 步

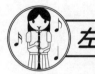

## 左手指法練習（二）

　　除了指腹需要負責按孔外，豎笛最上方的按鍵也需利用手指的不同部位來施力才能按的精準。La音使用左手食指的關節處來按鍵，按的時候配合手腕稍微向上翻動才好施力（如下圖）。降Si音使用左手食指關節處及左手大拇指指甲左側的肌肉來按住兩個鍵，由於施力的面積較小，感覺像是捏住豎笛一般，會有豎笛突然變重、快要滑落的感覺，因此右手大拇指可以稍微再向上推、感覺較有支撐力。

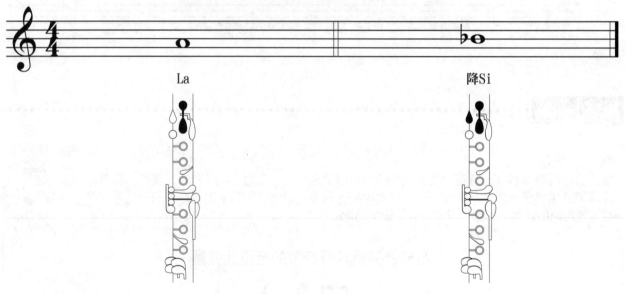

La　　　　　　　　　　　　　　　降Si

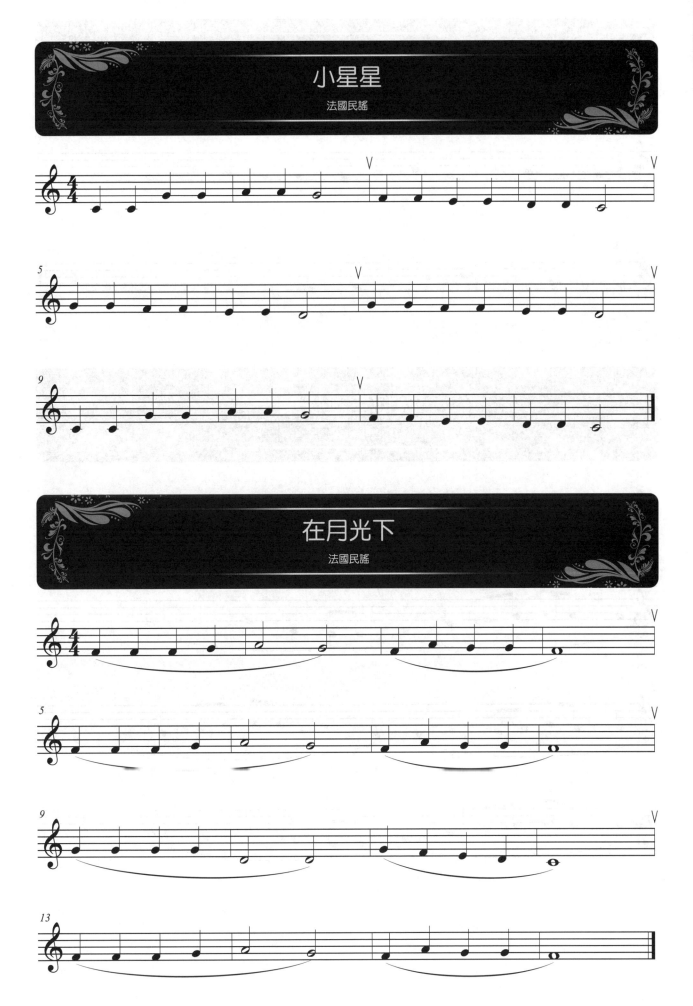

# 洋基小子

美國民謠

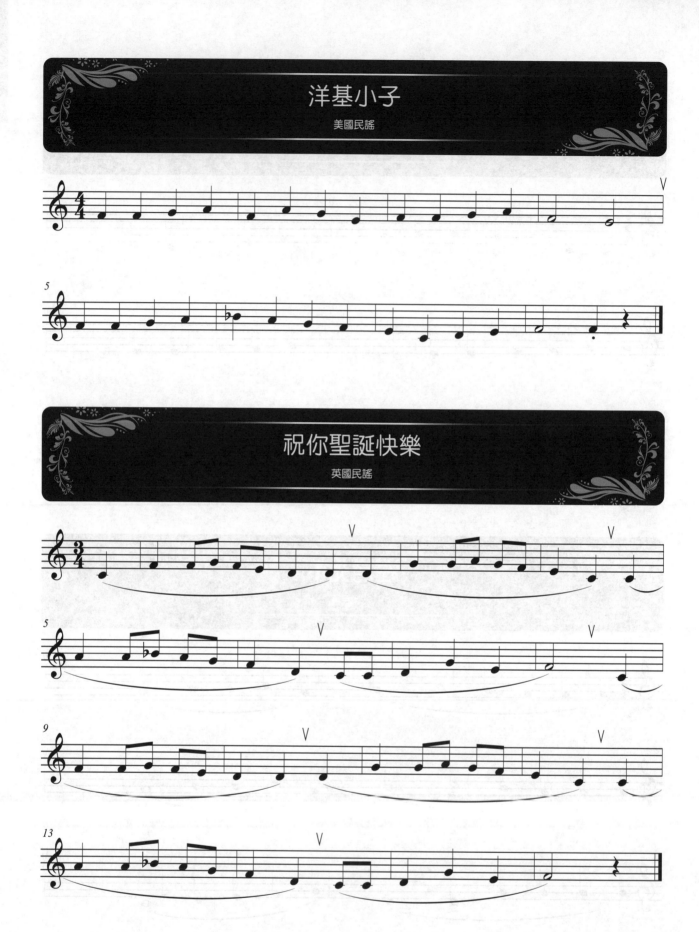

# 祝你聖誕快樂

英國民謠

 休止符的吹奏技巧

在樂譜上標示的休止符表示靜止、休息，因此不需要吹出聲音、也不需要將休止符前面的音拉長填滿拍子。在樂句進行時若遇到休止符，只要將舌頭輕輕貼在竹片上聲音就會停止了，不需要看到休止符就重新呼吸，造成過度換氣及樂句中斷的問題。

**休止符的吹奏練習**

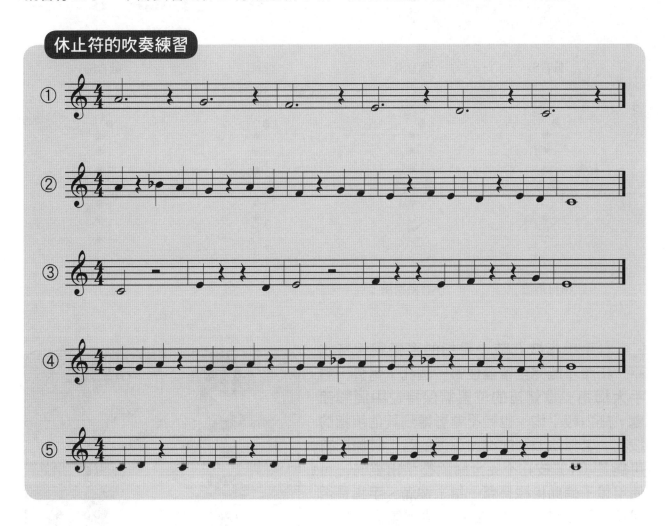

**樂理小知識** ‥‥‥‥‥‥‥‥‥‥‥‥‥‥‥‥‥‥‥‥‥‥‥‥‥‥‥‥‥‥‥‥‥‥‥

| 八分休止符 表示休息半拍 |  | 四分休止符 表示休息一拍 |  | 二分休止符 表示休息兩拍 | ▬ | 全休止符 表示休息四拍 |  |

# 右手指法練習（一）

　　低音Si、低音La、低音Sol位於Do音之下，指法為Do音指法再加上右手的第二、第三、第四指按孔。低音Si共有兩個指法，一般的曲調多會使用到常用指法（右手第三指按孔），若低音Si音的前、後音遇到升降音（升La或降Si），則使用半音階指法（右手第二指與第四指按孔）會比較流暢。低音La使用右手第二指與第三指按孔、低音Sol使用右手第二、第三、第四指按孔。

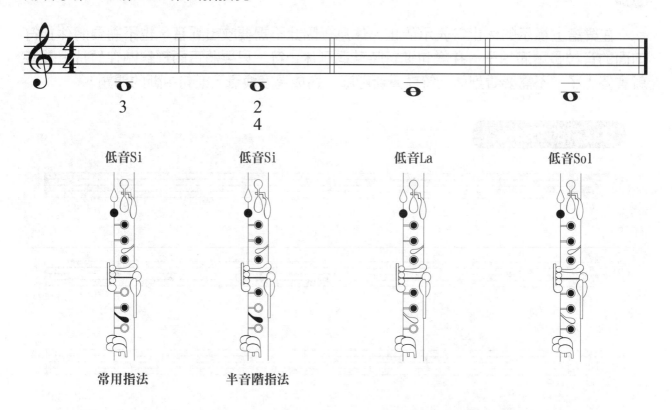

　　右手手指按孔時，手指的姿勢需保持水平，指腹才能完全覆蓋住每一個孔。另外，右手大拇指支撐豎笛的位置需保持在中間關節處，施力較平均、也較不會影響到其他手指的按孔。若無法順利吹奏出下述的音，其原因有可能是（1）按孔不完全請調整手指姿勢，可使用鏡子輔助檢視是哪一指未按滿、手指是否保持水平姿勢；（2）氣送太少或氣太鬆散，氣流還未送至下半部的豎笛就消耗完畢。請調

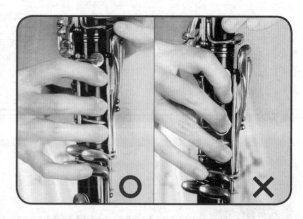

整呼吸並保持腹部及嘴型的支撐；（3）樂器未裝好請檢查上節管與下節管的接縫處是否有對齊。

　　吹奏豎笛其實就像唱歌一樣，歌唱低音時喉嚨感覺較鬆、較開，歌唱高音時喉嚨感覺較緊、較窄，因此，在吹奏豎笛的低音時，若喉嚨太緊、冥想的音高太高，有時會吹出較高的泛音或是爆音，這個時候放鬆喉嚨並冥想吹奏的音高會帶來很大的幫助。

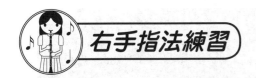

右手指法練習

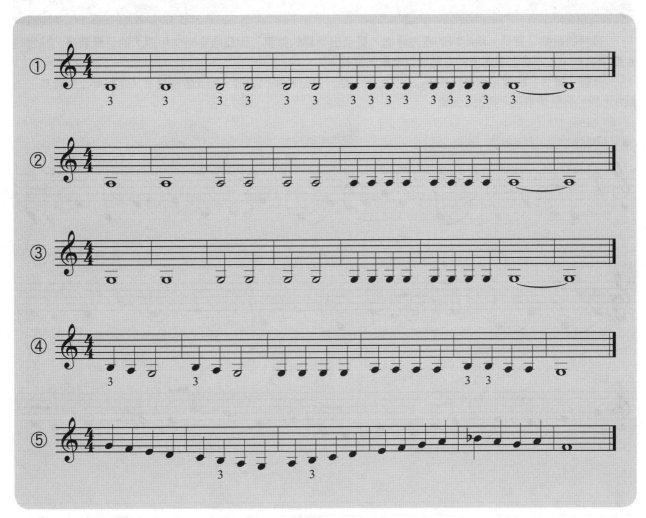

# 寶貝

演唱／作曲：張懸

張懸的歌曲〈寶貝〉用呢喃的唱腔哼唱、營造出恬靜的氣氛，因此吹奏時勿用過大的音量演奏，點舌時也要溫柔些，才不會影響曲子的整體氣氛及樂句進行。

此首〈寶貝〉的豎笛演奏譜採用C大調記譜，由於豎笛為移調樂器，因此實際音高（在鋼琴上的音高）為降B大調，張懸演唱版本則是C大調。

詞/曲：張懸　OP：李壽全音樂事業有限公司
SP：Sony Music Publishing (Pte) Ltd. Taiwan Branch

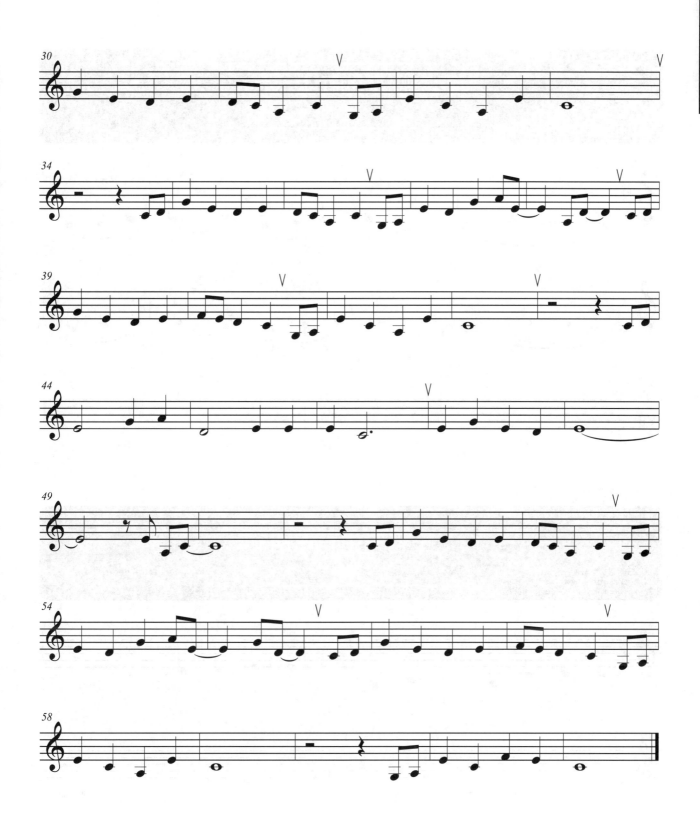

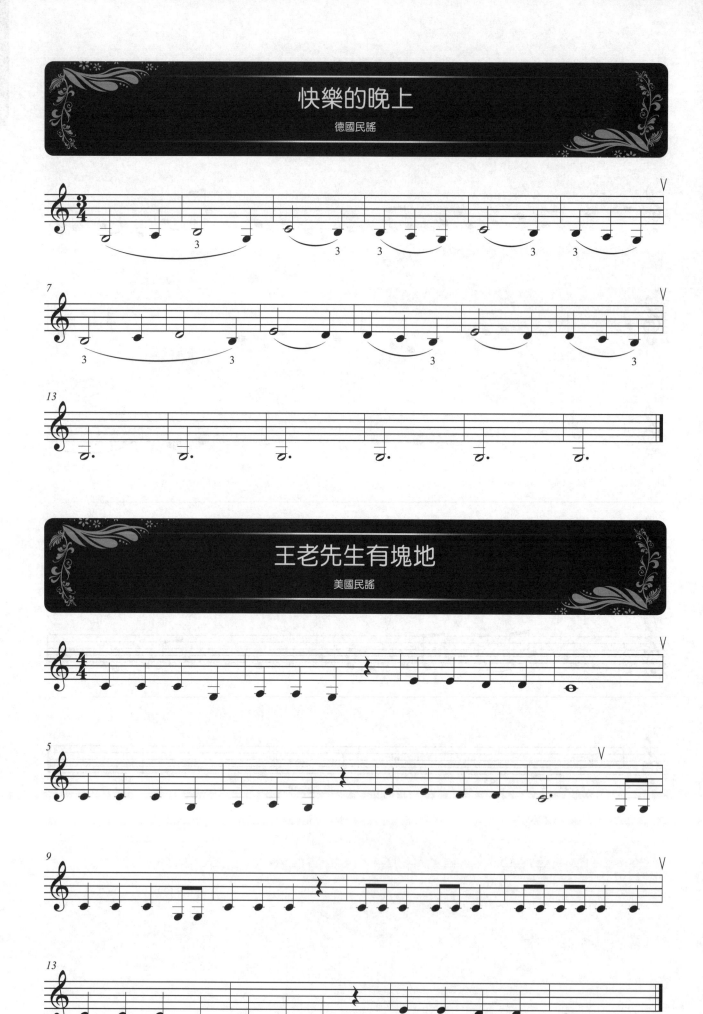

豐笛24課

快樂的晚上 詞：王毓驪 曲：德國民歌 OP：台北音樂教育學會 SP：常夏音樂經紀有限公司
王老先生有塊地 詞：王毓驪 曲：美國民歌 OP：台北音樂教育學會 SP：常夏音樂經紀有限公司

第 **4** 課

# 附點節奏吹奏技巧、右手指法（二）

 **附點節奏的吹奏技巧**

　　附點，顧名思義就是在音符的右側附了一個點。多一個點就多了原來音值的一半，因此附點音符的長度是原本音值的1.5倍。如下圖所示，附點二分音符的長度等於兩拍再加上一拍，附點四分音符的長度等於一拍再加上半拍。

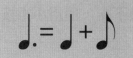

　　演奏附點二分音符時，在心中默數二、三；演奏附點四分音符時，可先用連結線的概念來聯想一拍半的長度，對於半拍的時值會有較準確的掌握。

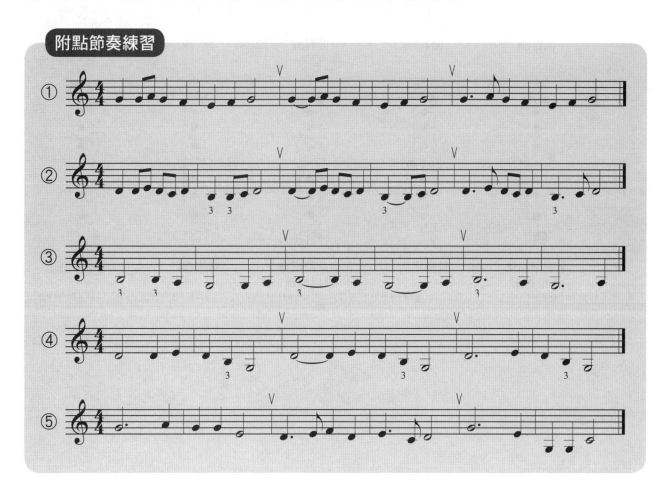

## 右手指法練習（二）

　　低音Fa和低音Mi的指法使用到雙手的小拇指，由於此區按鍵較多，低音Fa和低音Mi除了常用的指法外，都各自擁有可替代的指法。

　　下節管下方的按鍵共有四個，以位置來區別可用「上、下、外上、外下」的代號；下節管側邊的按鍵共有三個，以位置來區別可用「內、外、上」的代號。使用右手小指即簡稱「右」、使用左手小指即簡稱「左」。

　　低音Fa的指法為右下（較常用，在譜上以「R」標示）或左上（在譜上以「L」標示），低音Mi的指法為則有三種按鍵方式：全按指法（較常用，使用雙手小指按鍵，在譜上以「全」表示）、左內（在譜上以「L」標示）或右外下（在譜上以「R」標示）。

　　吹奏此兩音時需要很多的氣流量，首先深吸一口氣，吹氣時想像氣流向下送往豎笛的最下端，使用小指按鍵時也要保持其他手指按孔的平均。

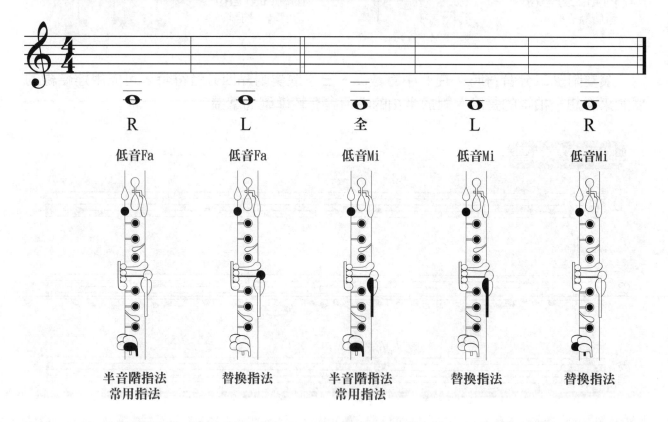

| R | L | 全 | L | R |
|---|---|---|---|---|
| 低音Fa | 低音Fa | 低音Mi | 低音Mi | 低音Mi |

| 半音階指法<br>常用指法 | 替換指法 | 半音階指法<br>常用指法 | 替換指法 | 替換指法 |
|---|---|---|---|---|

音程練習

# 望春風

台灣民謠　作曲：鄧雨賢

　　〈望春風〉的豎笛演奏譜採C大調記譜（實際音高為降B大調），整首曲子以平穩的速度吹奏，樂句需不間斷的以圓滑的方式吹奏。

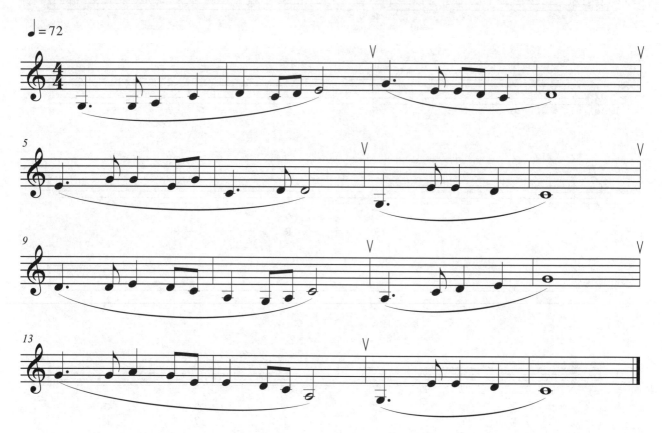

詞：李臨秋 曲：鄧雨賢 OP：UNIVERSAL MUSIC PUBLISHING LTD TAIWAN

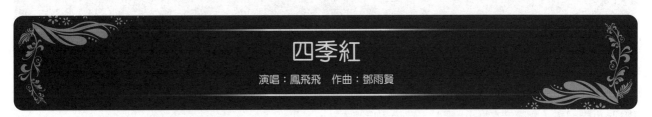

# 四季紅

演唱：鳳飛飛　作曲：鄧雨賢

〈四季紅〉為一首富有活力的歌曲，全曲以輕快活潑的速度演奏。豎笛演奏譜採C大調記譜（實際音高為降B大調），鳳飛飛演唱版本為D大調。

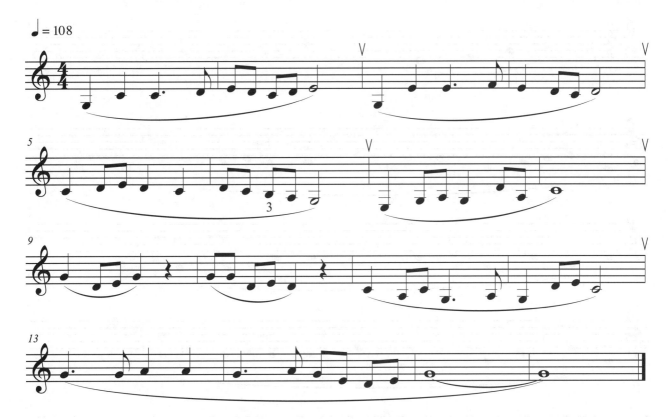

詞：李臨秋 曲：鄧雨賢 OP：UNIVERSAL MUSIC PUBLISHING LTD TAIWAN

# 月琴

演唱：鄭怡　作曲：蘇來

　　〈月琴〉是首充滿愁情的小調歌曲，吹奏時要以訴說般的口吻、富有感情的去唱每一個樂句。豎笛演奏譜採a小調記譜（實際音高為g小調），鄭怡演唱版本為e小調。

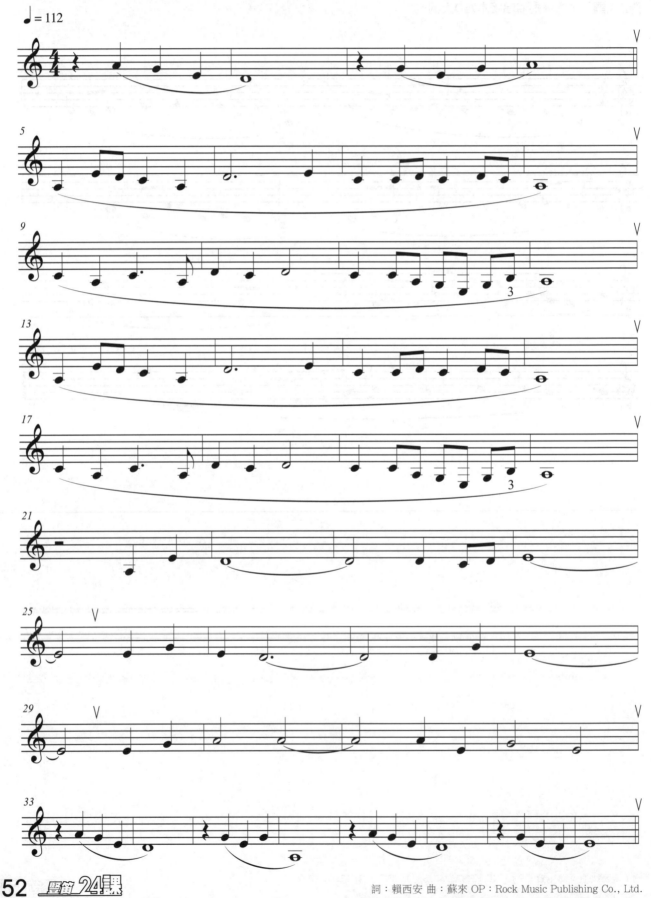

詞：賴西安 曲：蘇來 OP：Rock Music Publishing Co., Ltd.

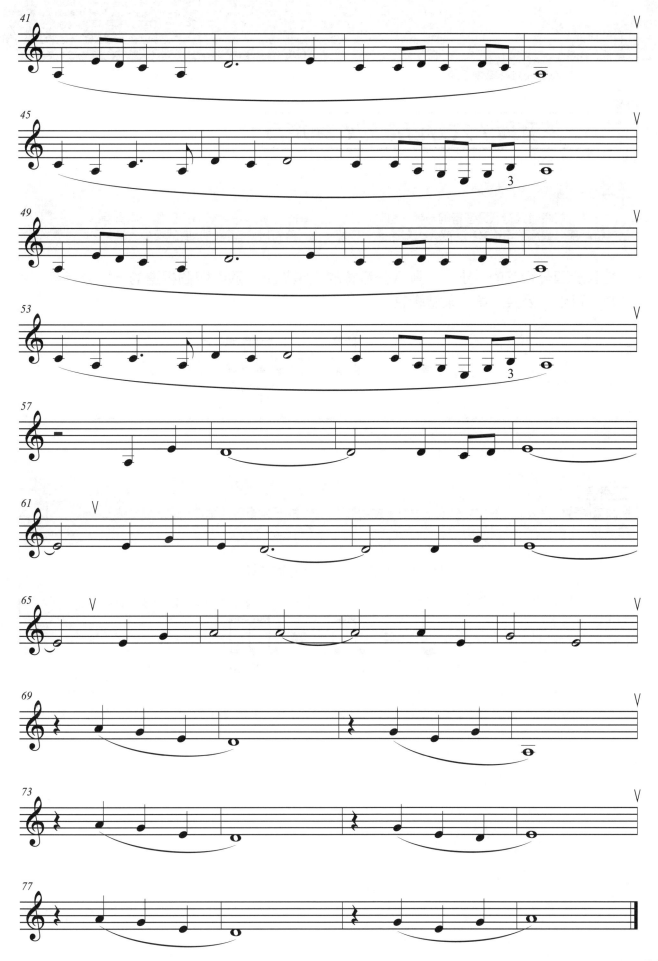

 三連音與十六分音符的吹奏技巧

## 十六分音符

十六分音符的時值只有八分音符的一半，也就是四分之一拍，因此一拍中會演奏四個十六分音符。符尾部分較八分音符多出一條，一般來說，只要多出一條符尾，音符的時值就減少一半。

相對於四分音符的「走」、雙八分音符的「跑步」，演奏四個相連的十六分音符時，可用「公共汽車」來做聯想。

$$\text{♩} = \text{♫} = \text{♬}$$

走　　　跑　步　　　公共汽車

## 三連音

將原來兩等份平分的拍子平均分成三等份，並用數字「3」將三個音符標示在一起，就形成三連音。

可用「三輪車」來做速度的聯想。

$$\text{♩} = \text{♫} = \overset{3}{\text{♬}}$$

走　　　跑　步　　　三　輪　車

同音的節奏變換練習

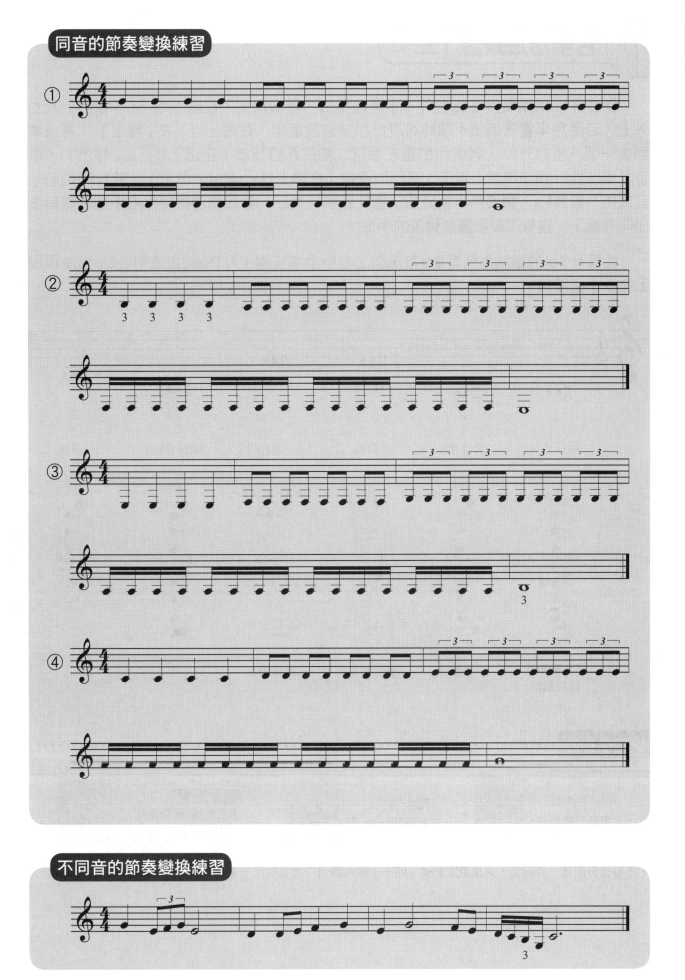

不同音的節奏變換練習

　　低音升Fa的兩個指法為左外（半音階指法，較常用到，在譜上以「L」標示）及右外上（若使用半音階指法不順時可以此指法替換使用，在譜上以「R」標示）；再來看到高一個八度的升Fa，較常用的是左手第二指按孔的指法（在譜上以「2」標示），半音階指法為Fa指法再加上第三、第四側邊鍵（在譜上以「sk34」標示），若升Fa的前一音或後一音為Fa，則使用半音階指法會比較順。第三、第四側邊鍵使用右手食指關節左側同時壓下，盡量不要影響拿豎笛的手形。

　　低音升Sol的指法是低音Sol指法加上右手小指按鍵，升Do的指法則是Do指法再加上左手小指按鍵。

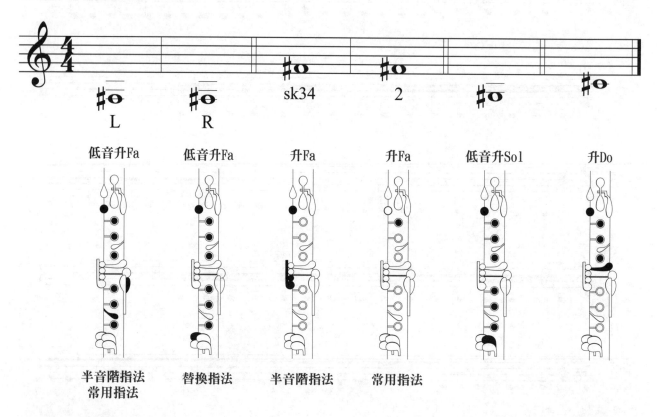

| 低音升Fa | 低音升Fa | 升Fa | 升Fa | 低音升Sol | 升Do |
| --- | --- | --- | --- | --- | --- |
| 半音階指法<br>常用指法 | 替換指法 | 半音階指法 | 常用指法 | | |

**樂理小知識** ●●●●●●●●●●●●●●●●●●●●●●●●●●●●●●●●●●●●●●●●●●●●●●●●●●●●●●●●●●●●●●

| 升記號<br>表示升高半音。 | # | 降記號<br>表示降低半音。 | ♭ | 還原記號<br>表示回到原來音高，不升也不降。 | ♮ |
| --- | --- | --- | --- | --- | --- |

＊不管是升記號、降記號，還是還原記號，同一小節內同音只需要標示一次。

 升Fa、升Do指法練習

**長音練習**

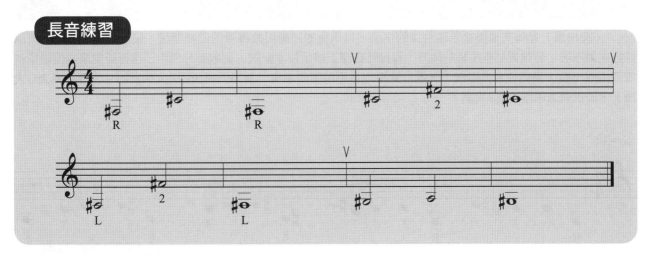

**指法練習**

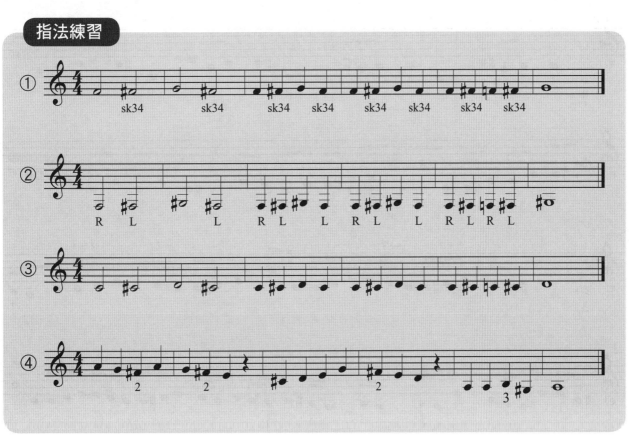

# 龍捲風

演唱／作曲：周杰倫

　　〈龍捲風〉是周杰倫與徐若瑄合作的作品，以平穩的節奏與敘事般的口吻開頭，幾乎找不到休止符可以好好換氣呼吸，若需要更多換氣的地方，可自行在譜上標示換氣記號。副歌部分使用三連音節奏來表達愛情就如龍捲風一般，來得快也去得快，三連音要平均且不中斷的演奏。豎笛演奏譜採A大調記譜（實際音高為G大調），周杰倫演唱版本為A大調。

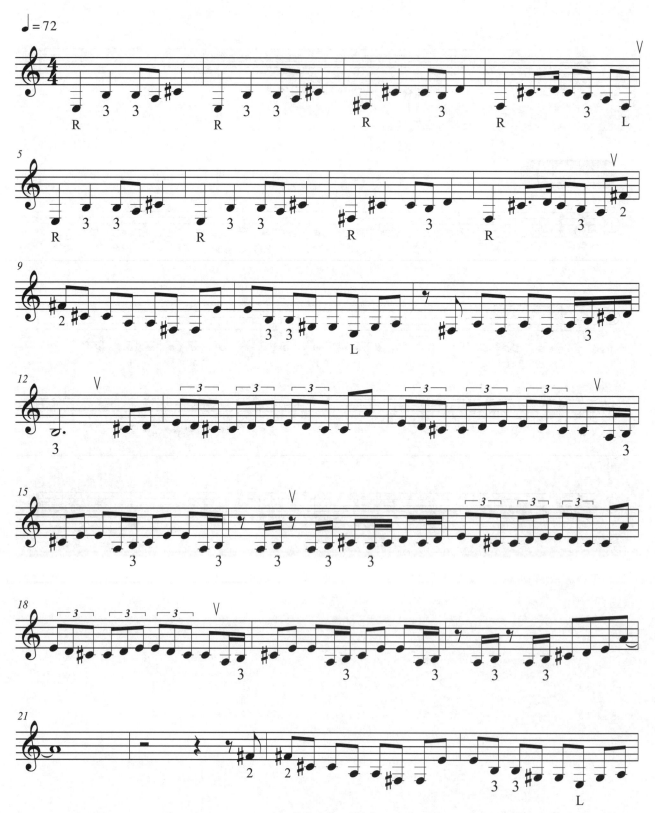

詞：徐若瑄 曲：周杰倫 OP：UNIVERSAL MUSIC PUBLISHING LTD TAIWAN
JVR Music Int'l Ltd.

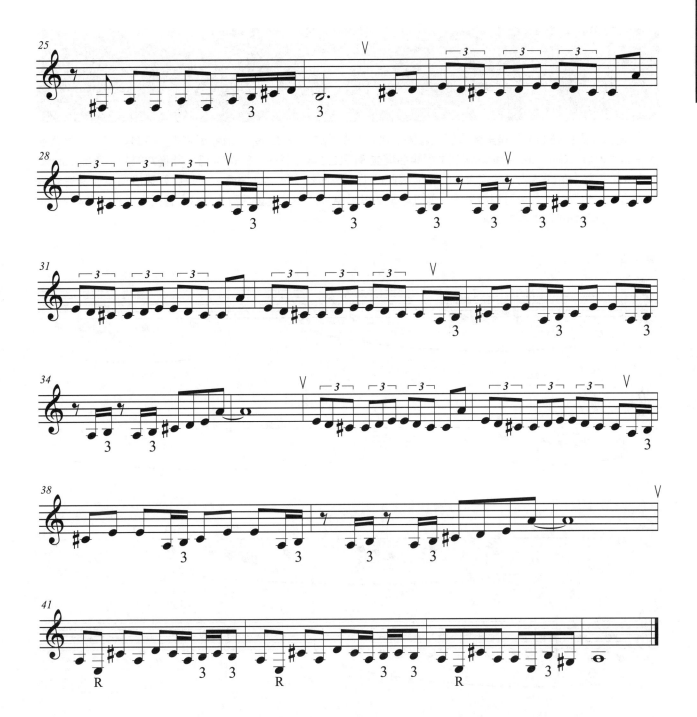

# 彩虹彼端

演唱：小康妮　作曲：H. Arien

　　這首〈彩虹彼端〉原是美國電影《綠野仙蹤》中的插曲，由Judy Garland演唱。2004年時，台灣歌手張韶涵也曾以〈Over the Rainbow〉為專輯名稱並演唱此曲收錄於中。2007年時，年僅六歲的小康妮Connie Talbot在名為「英國達人」的選秀節目中演唱此曲而一炮而紅。演奏此曲時，可以中等速度演奏並富有感情的去唱每一個樂句，最後可稍微漸慢、並以較弱的音量結束此曲。豎笛演奏譜採G大調記譜（實際音高為F大調），小康妮演唱版本為C大調。

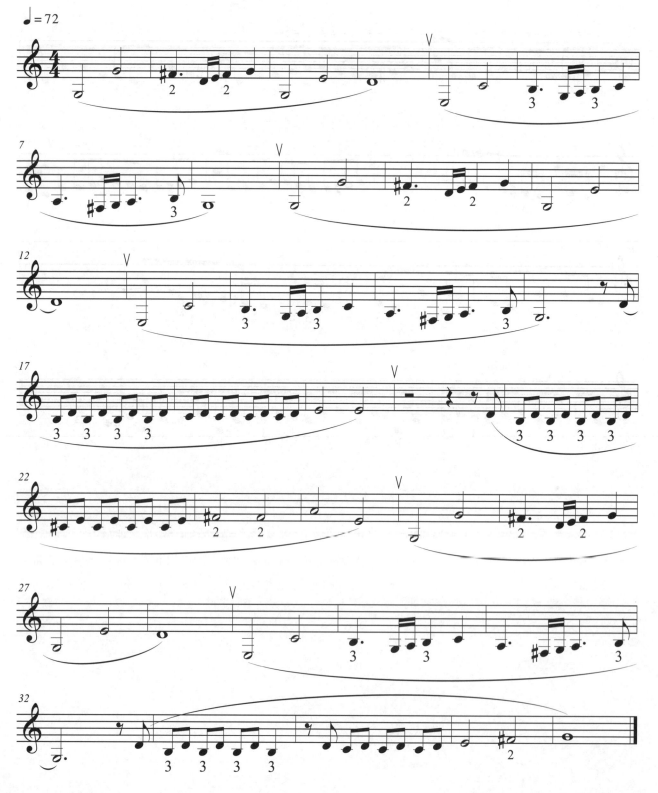

詞：E.Y. Harburg 曲：Harold Arlen
SP：Fujipacific Music (S.E.Asia) Ltd. Admin By Admin By豐華音樂經紀股份有限公司

# 十六分音符的變化節奏(一)、邊鍵指法

## 十六分音符的變化節奏(一)

　　十六分音符的變化節奏不僅有很多種，演奏時也很容易因為拍點不夠清楚而影響到旋律的進行。在旋律中遇到不太確定拍點的十六分音符節奏，不妨利用四個字的語詞輔助，例如：「可口可樂」、「冰雪奇緣」等容易記住的詞語，也可選擇一個喜歡的成語來做運用，都會是比較有效率且印象深刻的方式。以下使用「公共汽車」作為語詞輔助的範例。

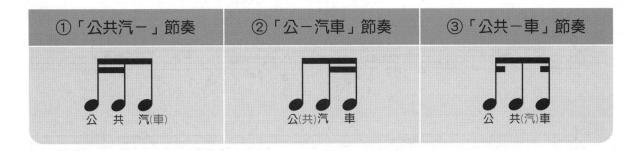

| ①「公共汽一」節奏 | ②「公一汽車」節奏 | ③「公共一車」節奏 |
|:---:|:---:|:---:|
| 公　共　汽(車) | 公(共)汽　車 | 公　共(汽)車 |

　　第三種變化節奏也稱為「切分音」，由於切分音是將拍子的重心改變，因此切分音聽起來有點重心不穩、頭重腳輕的感覺，演奏時的重音會在時值較長的音符上，時值較短的音符通常會在最前面及最後面，演奏時需輕巧帶過。更多的切分音範例如下：

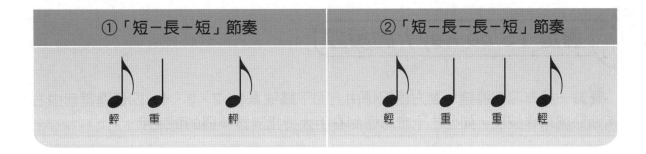

| ①「短一長一短」節奏 | ②「短一長一長一短」節奏 |
|:---:|:---:|
| 輕　重　輕 | 輕　重　重　輕 |

## 十六分音符的節奏練習

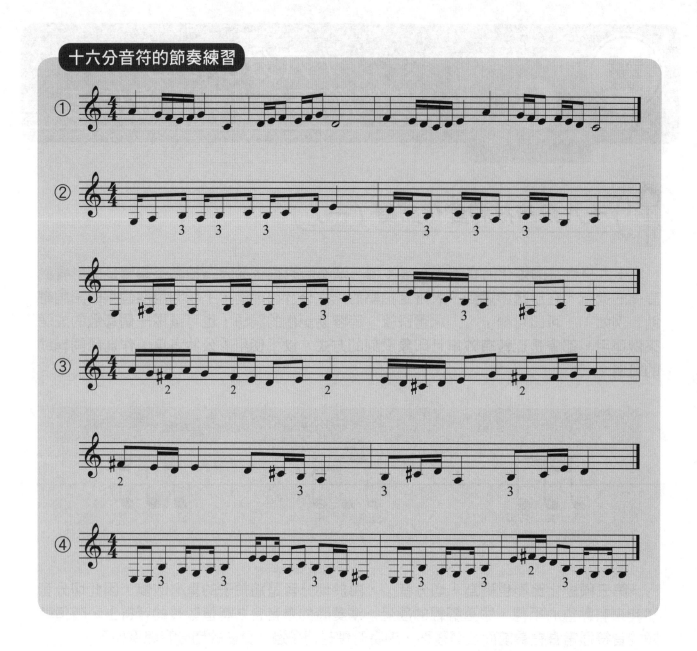

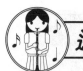 ### 邊鍵（Side Key）的練習

　　豎笛一共有四個邊鍵，為方便記憶由上而下編號為1、2、3、4，四個邊鍵皆由右手食指關節處來作按壓，如此才不會影響到右手大拇指支撐樂器的穩定度。

　　邊鍵指法通常使用於較快速、需連續演奏多次的節奏上，如：快速音群、裝飾音、多連音、顫音等，但降Si、Si與中音Do的邊鍵指法在音準及音色上不如其他指法來得準確、飽滿，因此在表達長音與強勁的力度時較不建議使用邊鍵指法。

　　升Re、降Si、Si、中音Do除了邊鍵指法外，另外還有半音階指法或是其他替換指法能做使用。Si的邊鍵指法共有兩個：La指法加邊鍵1使用在La - Si的快速節奏上；降Si指法加邊鍵2使用在降Si - Si的快速節奏上。

**邊鍵指法練習**

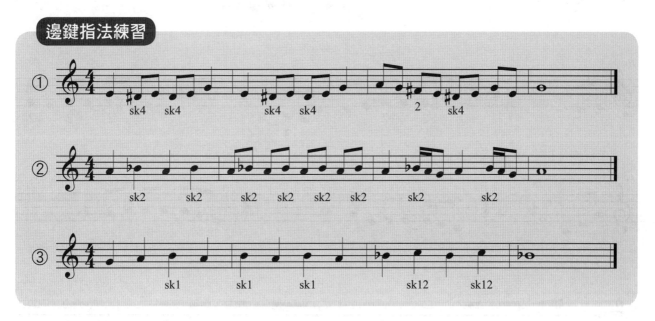

**節奏練習**

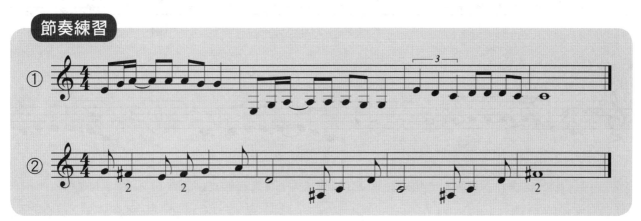

# 你在煩惱什麼

演唱：蘇打綠　作曲：吳青峰

　　〈你在煩惱什麼〉收錄於蘇打綠2011年發行的同名專輯中，使用非常工整的節奏來表達如詩一般、看盡人生起落的歌詞。每兩個小節旋律即為一句歌詞，吹奏時可在兩小節樂句中加上些力度變化，句尾長音務必慢慢收回力度，讓音色柔和些。另外，在每個樂句前皆有一拍休止符，請利用休止符做好換氣並平穩的吸氣。

　　練習時，可先將使用邊鍵指法的降Si音、Si音、中音Do音樂段挑出來練習，熟練後再加入其他樂段的練習，相信對於樂曲的流暢度會有很大的幫助。日後學習到Si音及中音Do的高音鍵指法時，可使用高音鍵指法再將此曲練習吹奏一次。豎笛演奏譜採G大調記譜（實際音高為F大調），蘇打綠演唱版本為降E大調。

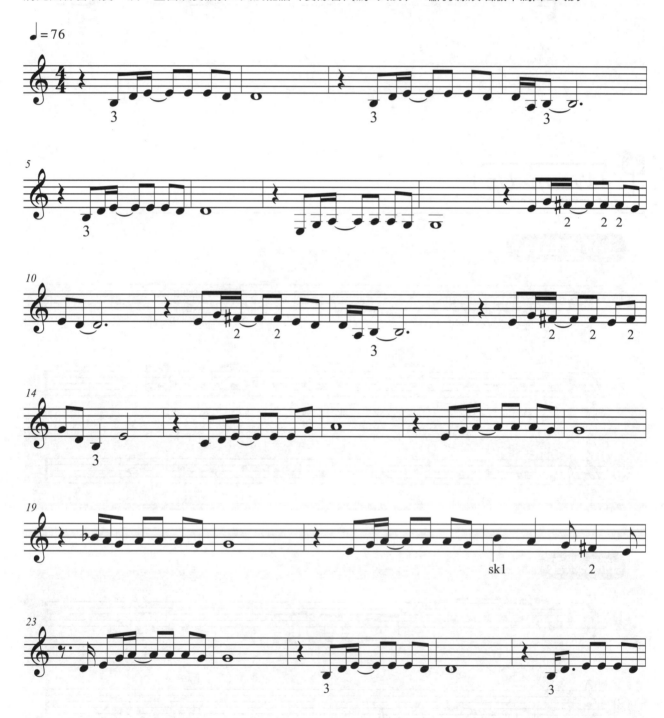

詞/曲：吳青峰
OP：UNIVERSAL MUSIC PUBLISHING LTD TAIWAN

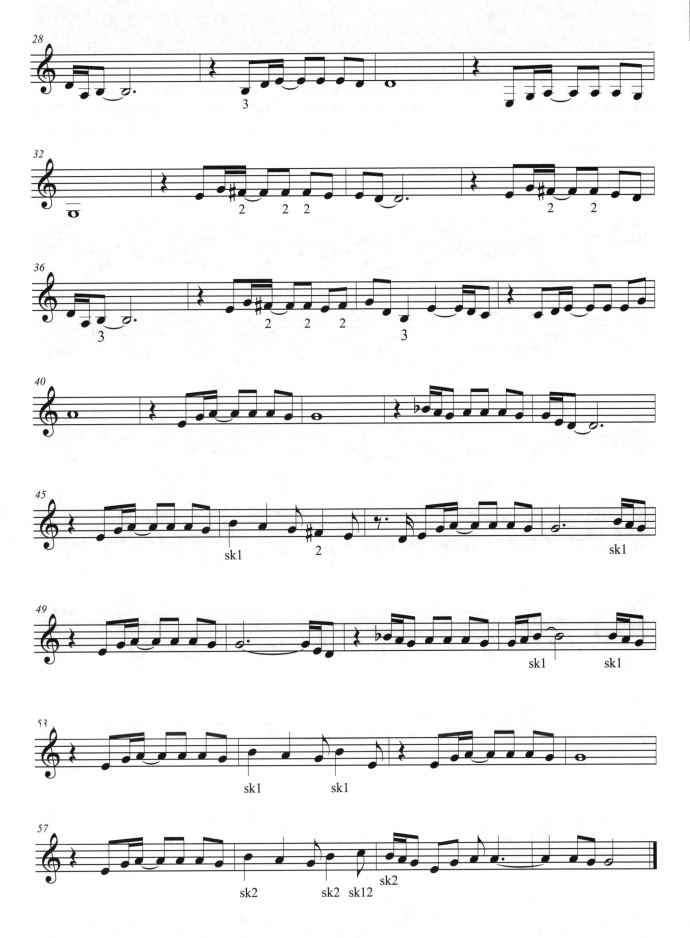

# 最重要的小事

演唱：五月天　作曲：瑪莎

　　樂曲開頭的旋律吹奏時要用敘說肯定句的方式，用飽足的氣將低音吹得深一些、並將三連音節奏吹得很平均。此曲中的三連音時值為兩拍，將三個音在兩拍中平均分配，不需要趕拍子。副歌的節奏比較緊湊，要將換氣的時間固定在每一個休止符及換氣記號處，盡量不要在樂句中間換氣，樂句才能表達得較完整、也不會因換氣不完全而呼吸急促。豎笛演奏譜採D大調記譜（實際音高為C大調，與原曲同調），熟練後可直接搭配原曲音頻一起吹奏。

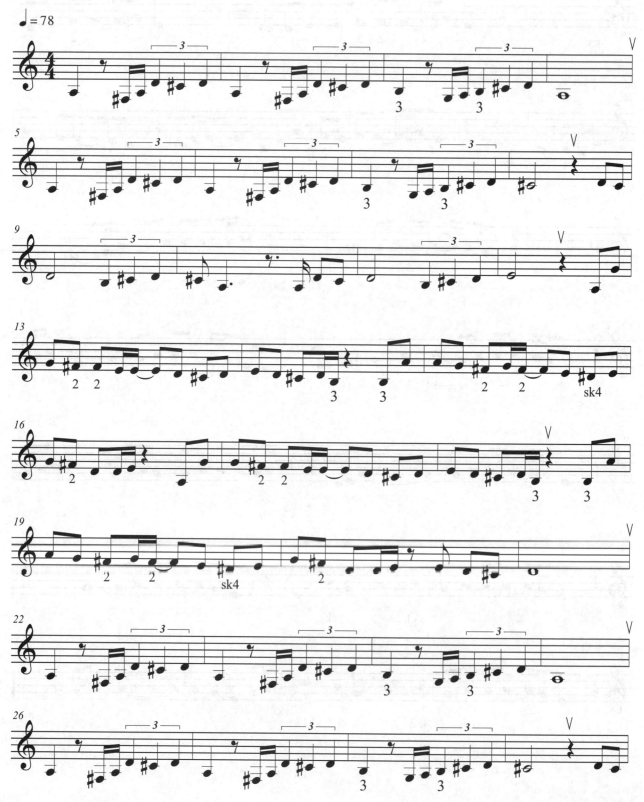

詞：阿信 曲：瑪莎
OP：認真工作室/繆絲音樂有限公司 SP：相信音樂國際股份有限公司

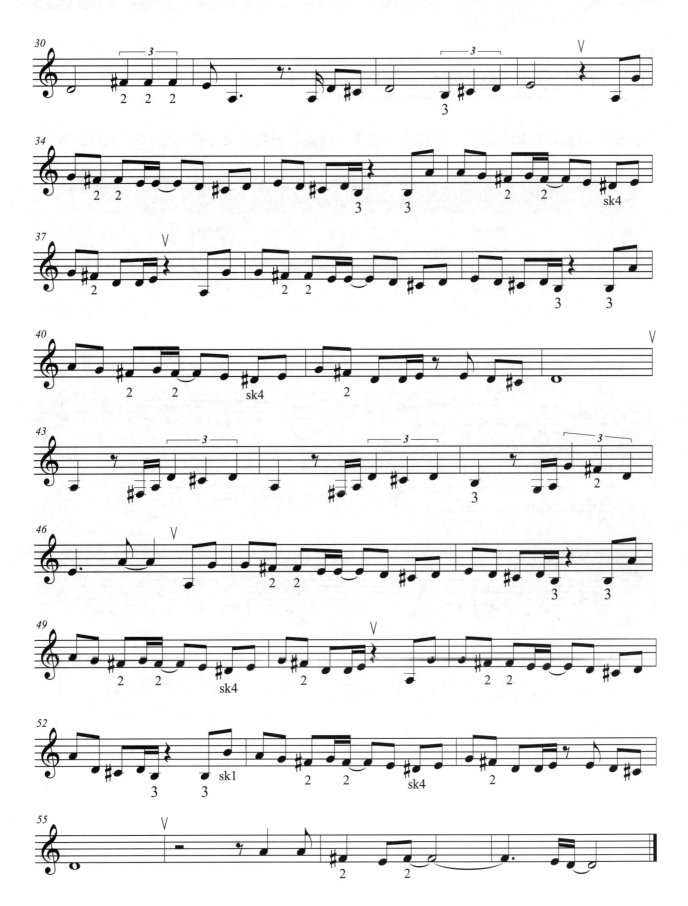

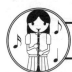 十六分音符的變化節奏（二）

十六分音符還可以加上附點來做變化，以下一樣以「公共汽車」作為語詞輔助的範例：

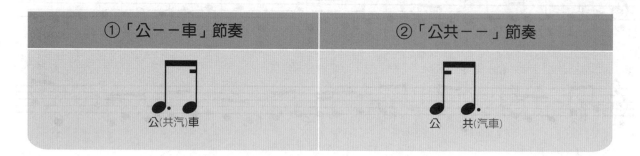

| ①「公－－車」節奏 | ②「公共－－」節奏 |
|---|---|

 **升降記號的轉換（一）**

　　升記號與降記號能為旋律增添許多不同的聲響與色彩，由於兩者改變的音高皆為半音，升記號代表升高半音、降記號代表降低半音，因此，同樣的一個音高有可能會用不同的升降音來記譜。演奏豎笛時較難憑空想像音高位置的實際變化，可參考鋼琴的琴鍵圖示來比對升降音的位置，鋼琴向右彈奏音高變高、向左彈奏音高變低，因此升記號為向右一個鍵、降記號為向左一個鍵，以下以黑鍵作為升降音變換的範例。

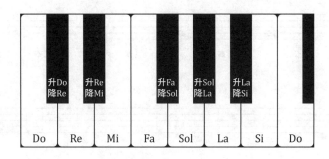

　　低音降Si使用左手大拇指、食指、中指、無名指與右手第二指按孔；升Re和降Mi使用同樣的指法，可根據旋律的走向在半音階指法及邊鍵指法中選擇一個較順的指法使用；升Sol則需要使用左手食指關節處按鍵。

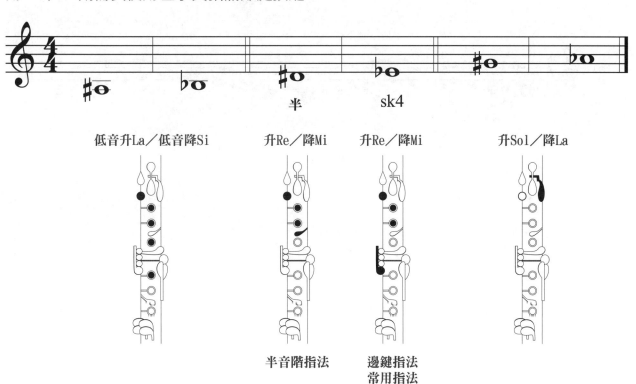

**Warm-Up**

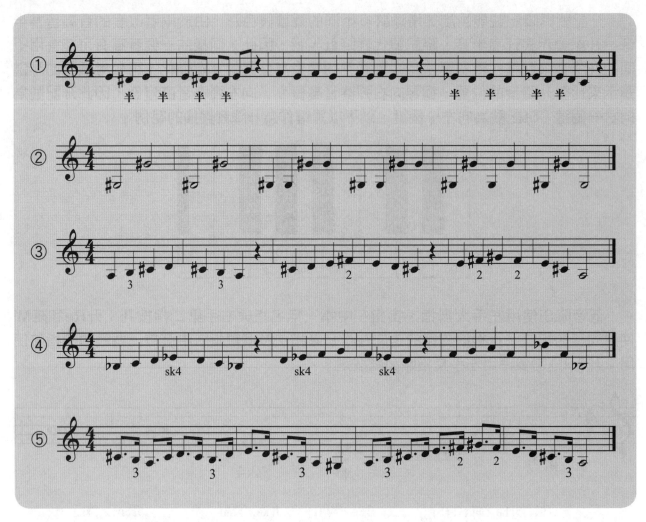

# 寵愛

演唱：TFBOYS　作曲：劉佳

〈寵愛〉收錄於TFBOYS於2015年發行的專輯《大夢想家》中，並於2016年獲得東方風雲榜年度十大金曲獎的殊榮。曲中使用大量的附點節奏，俏皮可愛的風格獲得廣大聽眾的喜愛，演奏時特別注意升降記號的轉換，豎笛演奏譜採A大調記譜、最後一段轉調為降B大調（實際音高為G大調、最後一段轉調為降A大調，與TFBOYS演唱版本同調），熟練後可直接搭配TFBOYS演唱音頻一起吹奏。

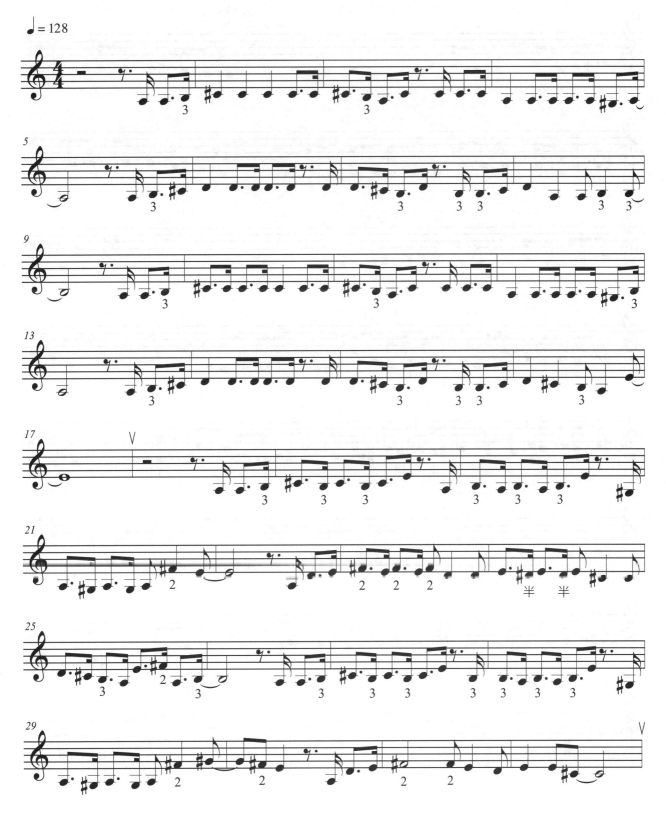

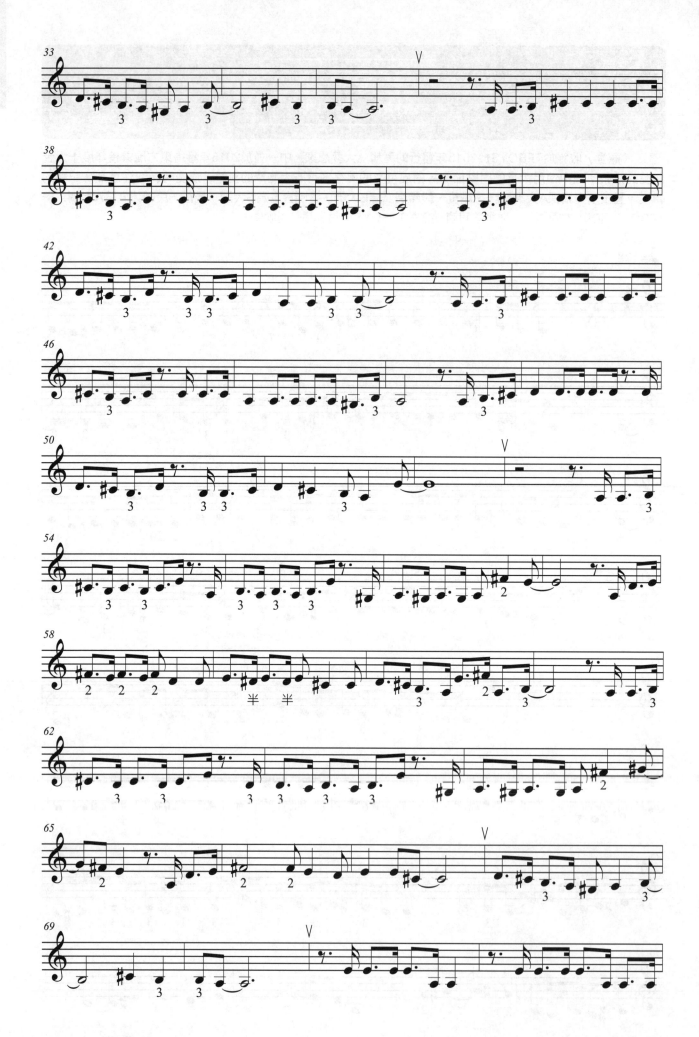

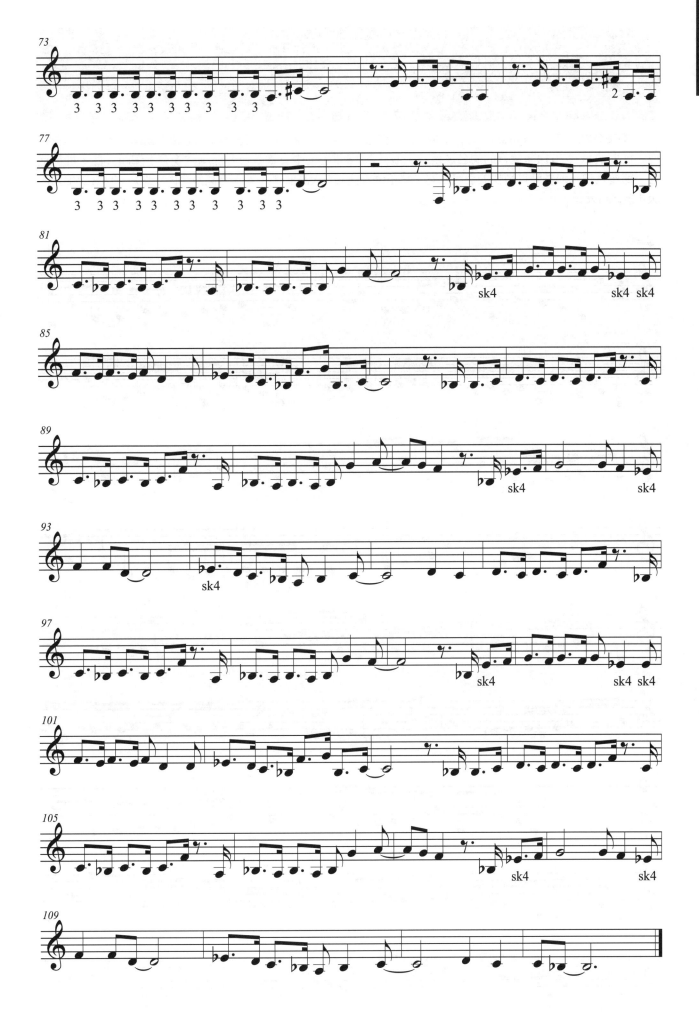

# 青春修煉手冊

演唱：TFBOYS 作曲：劉佳

　　TFBOYS（The Fighting Boys）為2013年組成的青少年團體，由王俊凱、王源、易烊千璽三位男孩組成。此曲收錄於2014年發行的同名專輯中，並於2016年登上中央電視台春節聯歡晚會上演唱此曲。曲風活潑、節奏輕快，演奏時以稍快的速度吹奏。豎笛演奏譜採C大調記譜（實際音高為降B大調），TFBOYS演唱版本為降G大調。

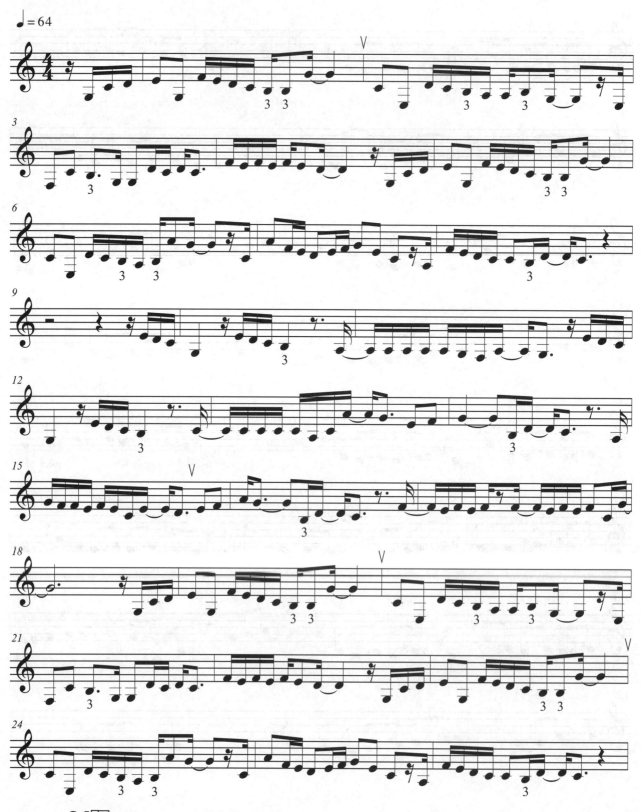

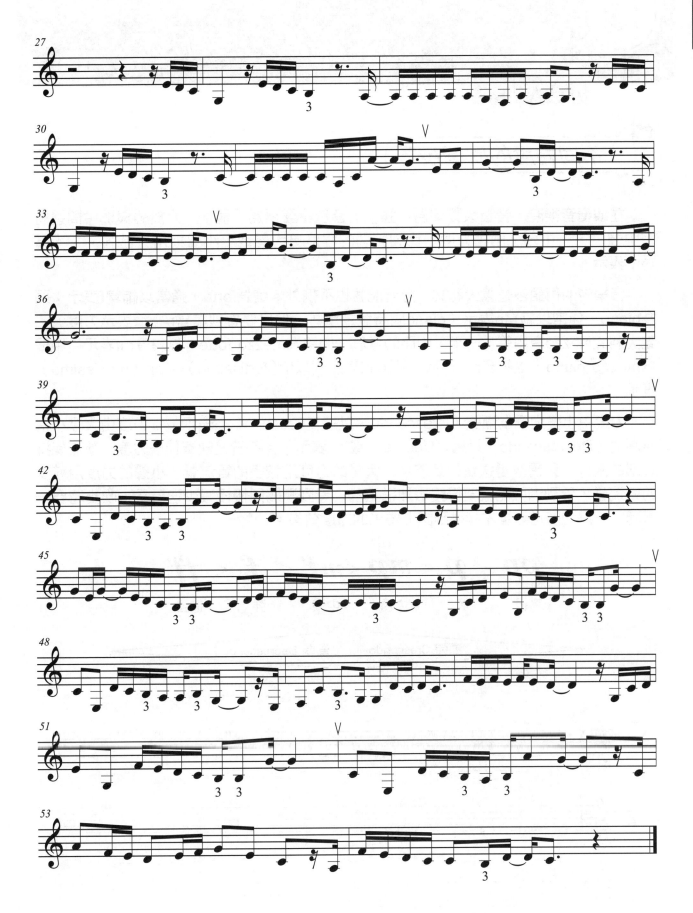

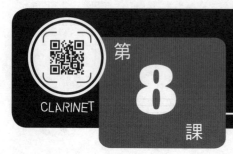

# 認識力度記號

 不同力度的吹奏技巧

在演奏音樂時,音量大聲稱為「強」、音量小聲稱為「弱」,介於強與弱中間還有「中強」、「中弱」兩種力度,比強與弱的程度更大聲或更小聲則用「甚強」、「甚弱」表示。

音樂中的術語多是義大利文,力度記號也不例外。強為forte,通常以縮寫f表示;弱為piano,通常以縮寫p表示(piano同時意為鋼琴,但只要看到縮寫p一律表示力度)。義大利文mezzo有中等、一半、中間的意思,中強為mezzo forte,以縮寫mf表示;中弱為mezzo piano,以縮寫mp表示;甚強和甚弱則以ff(fortissimo)和pp(pianissimo)表示。

力度由小變大稱為漸強(Crescendo,以縮寫Cresc. 或 < 表示);力度由大變小稱為漸弱(Decrescendo,以縮寫Decresc. 或 > 表示)。不管是吹奏什麼力度,都需保持腹部的支撐,只需改變送氣的氣流量:大聲的力度用較多的氣流量、小聲的力度用較少的氣流量,看到漸強記號要慢慢增加送氣量、看到漸弱則慢慢減少送氣量,吹奏時要一邊聽、一邊調整送氣量才能達到譜上要求的力度效果。

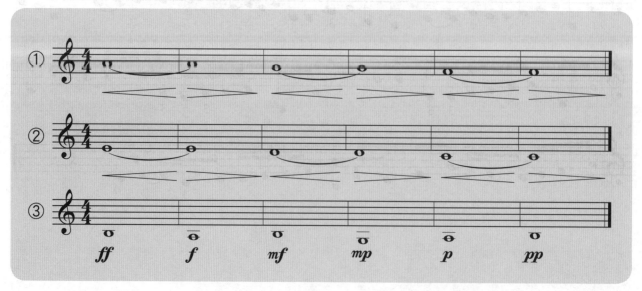

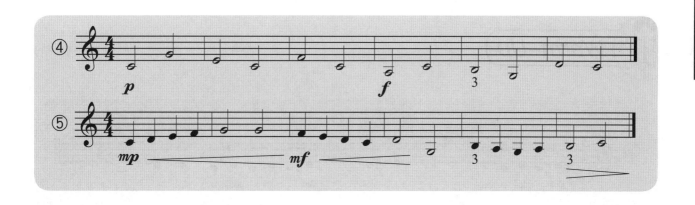

 ## 升降記號的轉換（二）

　　很多人看到鋼琴琴鍵的排列組合時，常誤解所有的升降音都會在黑鍵上彈奏，但事實上並非所有的升降音全是在黑鍵上，有幾個升降音是在白鍵上的。

　　Mi到Fa、Si到Do間無黑鍵，因此這幾個音搭配升降記號後是會在白鍵上演奏的，指法部分也會和對應到的音高相同（如下圖所示，升Mi＝Fa、升Si＝Do、降Fa＝Mi、降Do＝Si）。

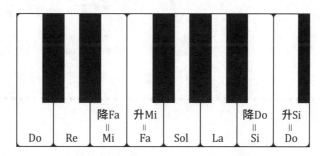

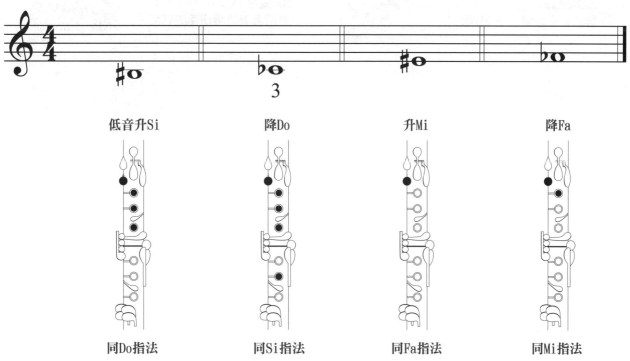

| 低音升Si | 降Do | 升Mi | 降Fa |
| --- | --- | --- | --- |
| 同Do指法 | 同Si指法 | 同Fa指法 | 同Mi指法 |

**Warm-Up**

## 樂理小知識 ●●●●●●●●●●●●●●●●●●●●●●●●●●●●●●●●●●●●●●●●●●●●●●●●●●●●●●●●●●●●●

**延長記號**
延長音符時值(一般為兩倍)。

**漸慢記號**
意指漸漸放慢演奏的速度。

*rit.*
*ritard*
*Ritardando*

# 古老的大鐘

演唱：平井堅　作曲：Henry Clay Work

〈古老的大鐘〉一曲為日本男歌手平井堅於2002年發行的單曲，翻唱美國著名歌曲〈My Grandfather's Clock〉。豎笛演奏譜以C大調記譜（實際音高為降B大調），平井堅演唱版本為降A大調。

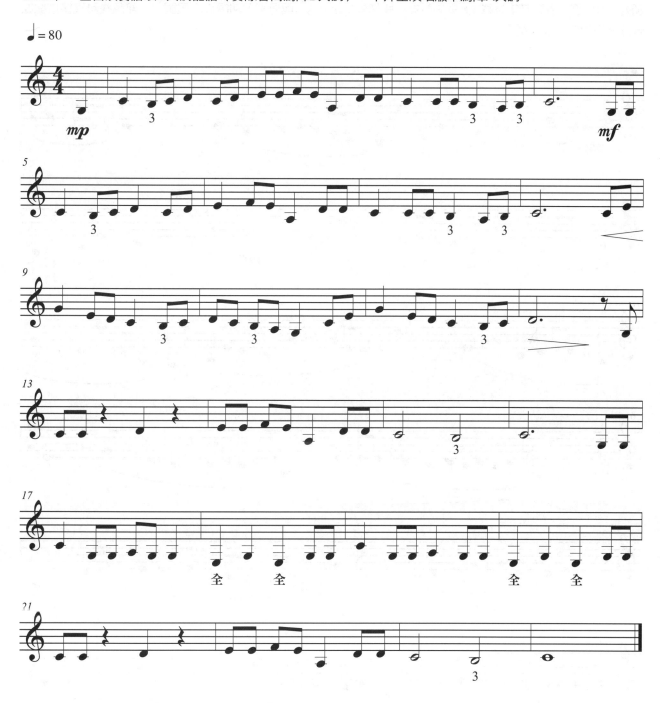

# 想要跟你飛

演唱：鳳飛飛　作曲：陳國華

　　此曲收錄於鳳飛飛於2009年發行的同名專輯中，〈想要跟你飛〉描寫鳳飛飛的思念之情，句句包含深厚且動人的情感，吹奏時可加入更多力度的變化，以有層次的力度支撐曲中層層堆疊的情感。最後一段轉調指法較為複雜，且加入延長記號、漸慢記號，需要多花一些心力練習詮釋。豎笛演奏譜採C大調記譜、最後一段轉調為升C大調（實際音高為降B大調、最後一段轉調為B大調，與鳳飛飛演唱版本同調），熟練後可直接搭配鳳飛飛演唱音頻一起吹奏。

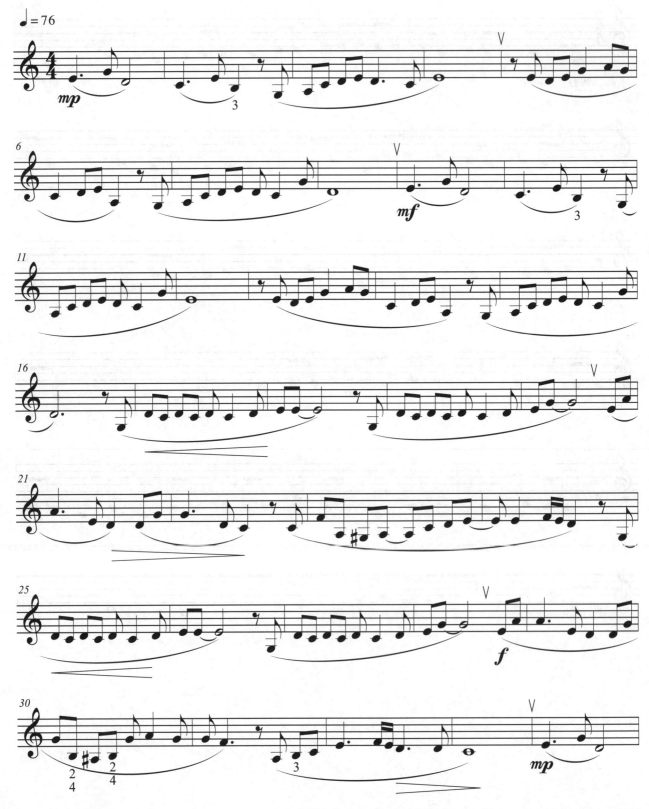

詞：何啟弘 曲：陳國華 OP：UNIVERSAL MUSIC PUBLISHING LTD TAIWAN
月亮音樂有限公司 SP：EMI MS.PUB. (S.E.ASIA) LTD., TAIWAN BRANCH

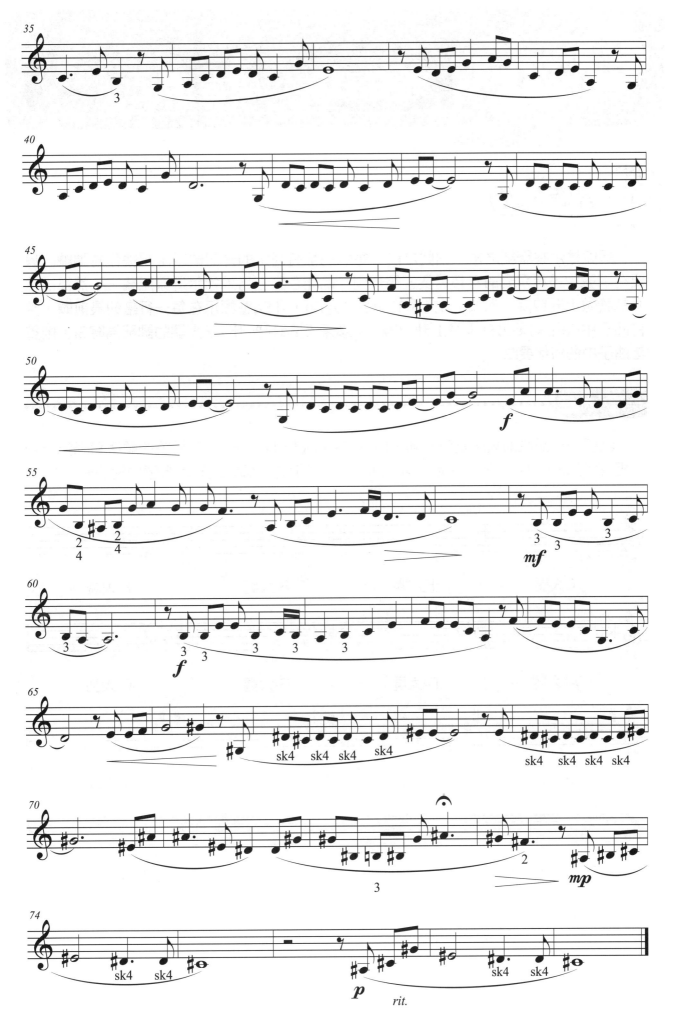

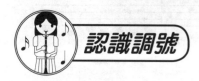認識調號

　　調號標示在譜號之後、拍號之前，每個調都有固定的升記號或降記號作為調號，只要在調號中被標示到的音都需要遵循規則，除非在譜上另外標示還原記號，不然都需依照調號做出升或降。例如：G大調的調號為升Fa，升Fa會標示在每一行譜的最前頭，整首曲子中Fa不需要另外再畫上升記號，只要看到Fa都要升；F大調的調號為降Si，則整首曲子中的Si都要降。

**樂理小知識** ••••••••••••••••••••••••••••••••••••••••••••••••••••••••••••••

　　調號中降記號的順序為Si、Mi、La、Re、Sol、Do、Fa，升記號的順序和降記號剛好相反，為Fa、Do、Sol、Re、La、Mi、Si，以下為每個大調和其調號的對照表：

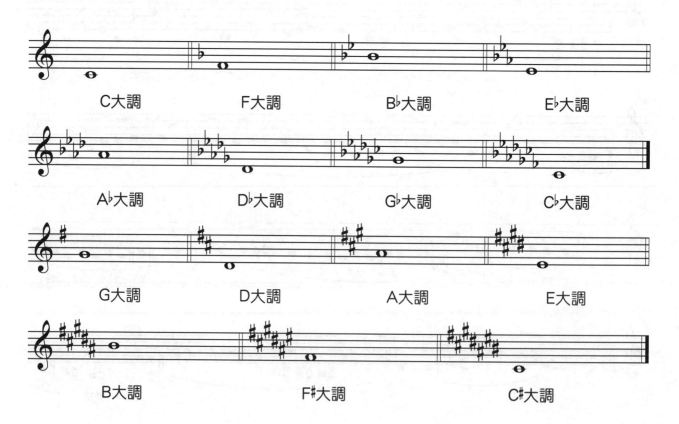

**G大調曲調練習**

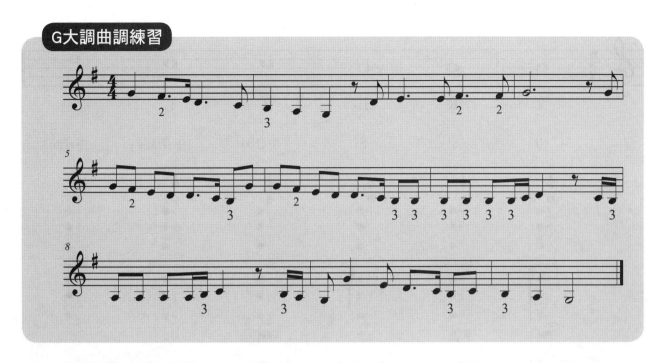

**F大調曲調練習**

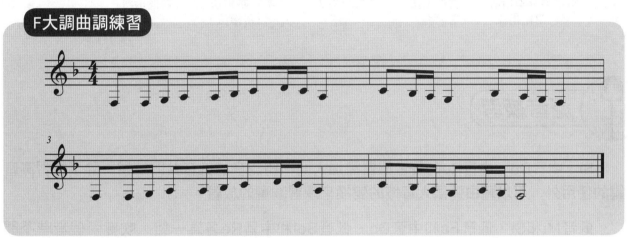

**中音指法（一）**

　　豎笛的中音音域涵蓋了由Si開始到高音Do的14度音，同時也是豎笛的第三泛音列，因此指法的部分並不難記，基本上就是低音Mi到Fa指法再加上高音鍵吹奏就行了。

　　雖說指法並不複雜，但吹奏時仍需花一些時間習慣左手大拇指的按孔位置，確實將豎笛背面的按孔和高音鍵同時按下並按滿才能順利發聲（如右圖）。

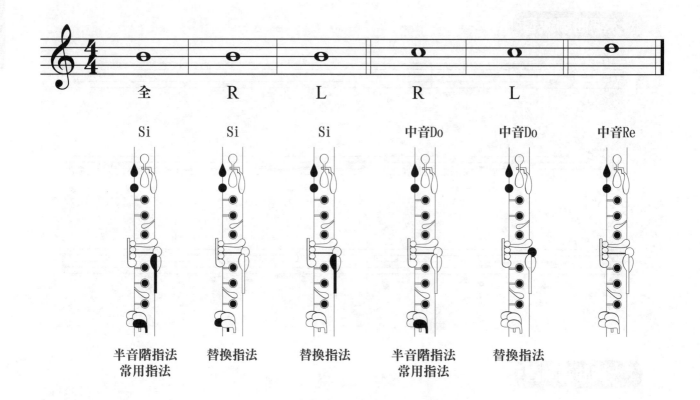

| | Si | Si | Si | 中音Do | 中音Do | 中音Re |
|---|---|---|---|---|---|---|
| | 半音階指法<br>常用指法 | 替換指法 | 替換指法 | 半音階指法<br>常用指法 | 替換指法 | |

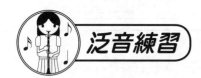

Si、中音Do、中音Re的長音練習需加入同一組泛音的低音共同練習，除了練習高音鍵的使用外，可以藉由這個大音域的變換來練習喉嚨的放鬆。

低音Mi和Si、低音Fa和中音Do、低音Sol和中音Re各為一組，吹奏兩個音時不間斷，由低音到高音的過程需漸強才可以保持足夠的送氣，吹奏到高音時喉嚨不可以緊緊的，要像唱歌般想像喉嚨中有更開闊的空間（告訴自己「喉嚨打開」）。若吹不出來可能是送氣太少，或是按孔未按完全，可在鏡子前吹奏以輔助檢視、並隨時調整手形與按孔姿勢。

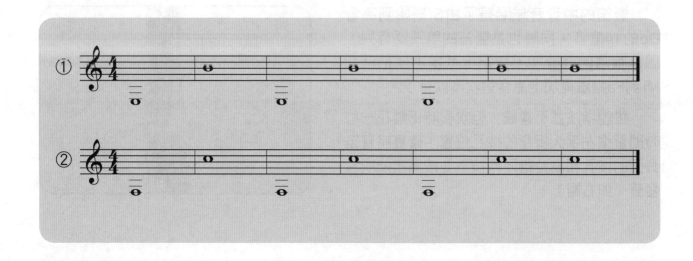

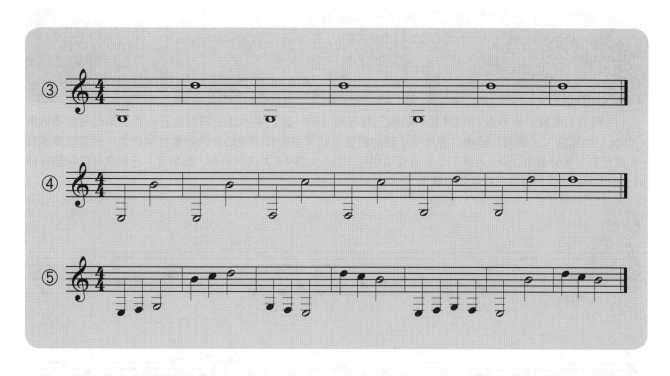

# 茉莉花

江蘇民謠

　　耳熟能詳的〈茉莉花〉其實是一首歷史相當悠久的民謠，從清朝一直流傳到現代，有許多不同版本的歌詞與曲調。豎笛演奏譜採C大調記譜（實際音高為降B大調）。

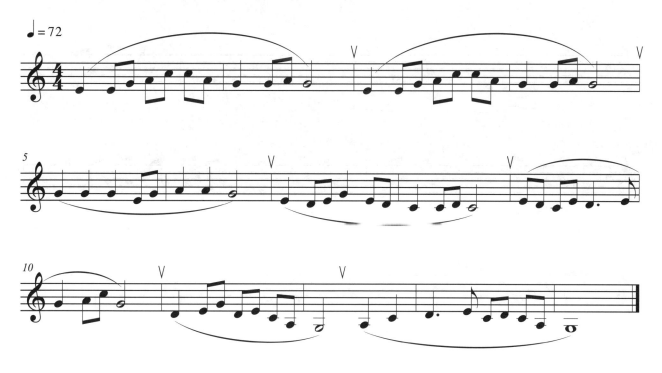

# 新宿

演唱：安心亞　作曲：徐佳瑩

　　〈新宿〉收錄於安心亞2014年發行的第三張專輯《在一起》中，此曲同時為安心亞主演的台灣偶像劇「妹妹」片尾曲。〈新宿〉暗喻心靈找到了新的歸宿，旋律中帶有淡淡的無奈與憂愁的氣氛。豎笛演奏譜採F大調記譜（實際音高為降E大調），安心亞演唱版本為E大調。F大調的調號（降Si音）已在高音譜記號後標示，曲譜內的Si音不再另外標示降記號。

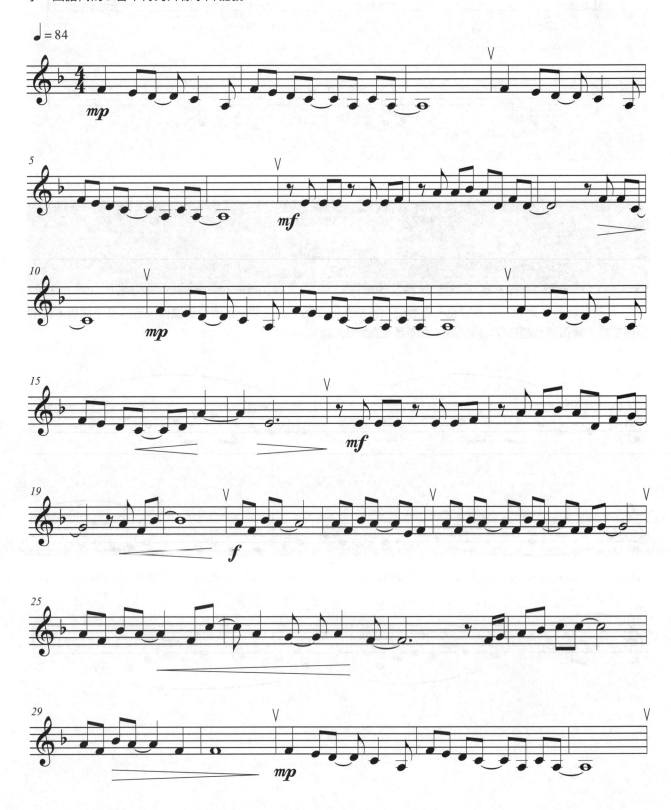

詞：葛大為 曲：徐佳瑩
OP：UNIVERSAL MUSIC PUBLISHING LTD TAIWAN

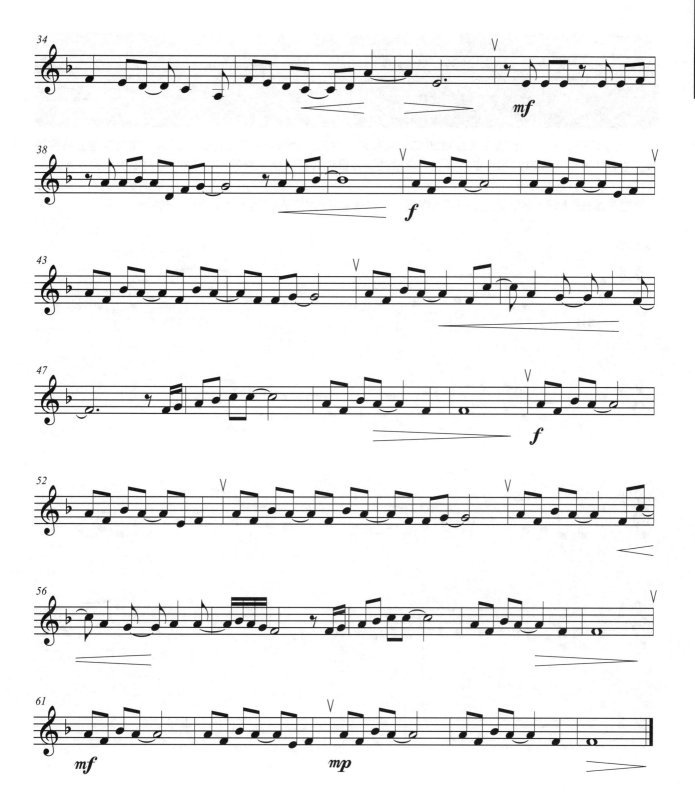

# 小幸運

演唱：田馥甄　作曲：Jerry C

　　〈小幸運〉為台灣女歌手田馥甄2015年為電影《我的少女時代》所演唱的主題曲，獲獎無數並獲得聽眾的喜愛！此曲入圍第27屆金曲獎最佳年度歌曲獎及最佳作曲人獎、榮獲KKBOX攻佔冠軍賣座最久歌曲、HitFM年度百首單曲冠軍，並成為全球第一首YouTube點擊次數破億的中文歌曲。豎笛演奏譜採G大調記譜（實際音高為F大調，與田馥甄演唱版本同調），熟練後可直接搭配田馥甄演唱音頻一起吹奏。

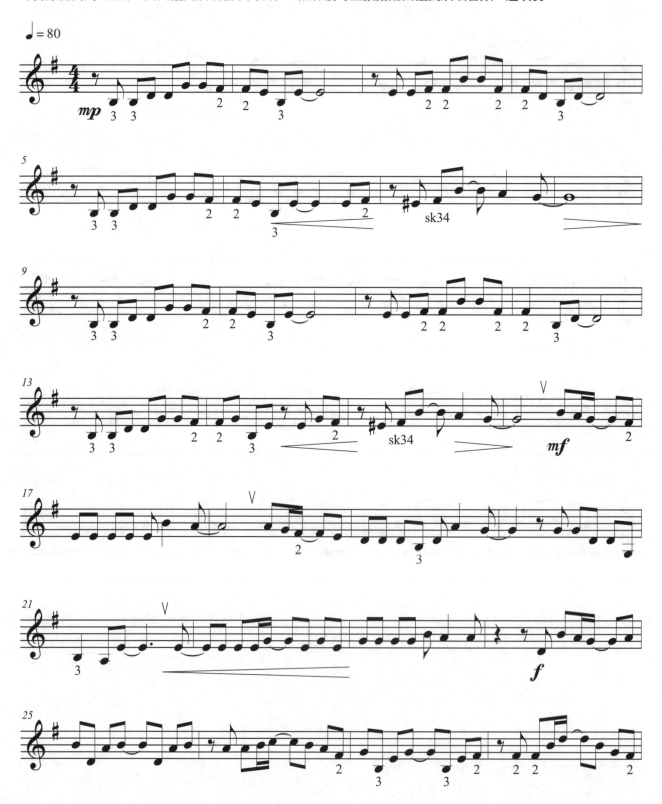

詞：徐世珍/吳輝福　曲：JerryC
OP：UNIVERSAL MUSIC PUBLISHING LTD TAIWAN 尖叫音樂工作室 SP：HIM Music Publishing Inc.

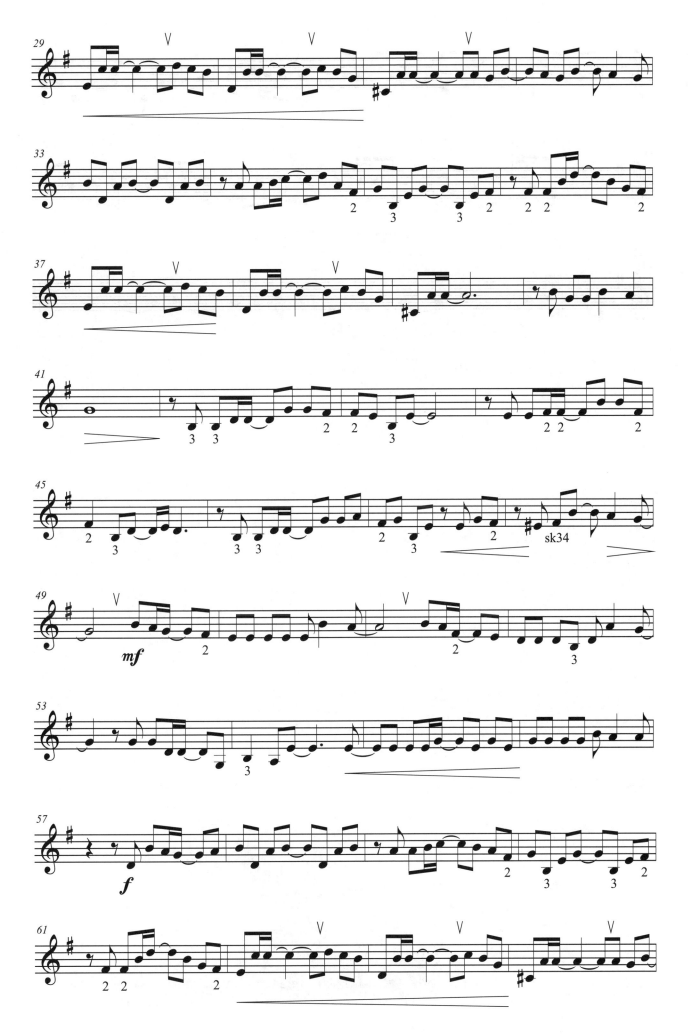

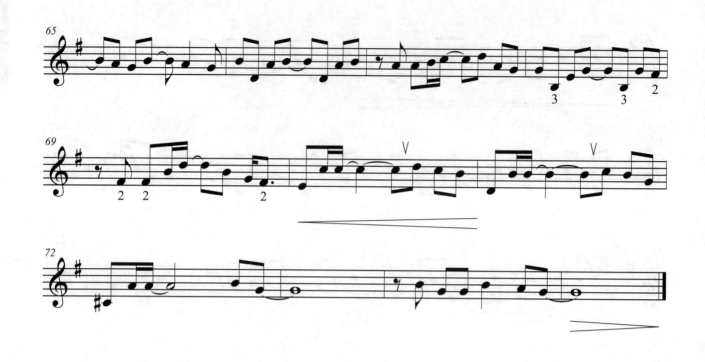

# 豎笛的泛音、中音指法（二）

## 認識豎笛的泛音

### 什麼是泛音？

每個音都有自己基本的頻率，在振動發聲的過程中會分解出不同的正弦波，頻率最低的稱為基礎音，其餘頻率較高的稱為泛音。一般聆聽音樂時所聽到的旋律都是基礎音，有時因為耳朵較敏感或因為演出場地的共振，在旋律音之外會聽見較高的音頻，那就是泛音。

### 豎笛的泛音

泛音的排列有固定的音程距離，每個泛音的頻率是基礎音頻率的不同倍數。吹奏管樂器時，只要改變些許指法或是嘴型、運氣的方式就能吹出泛音，因此在練習過程中出現的爆音或是較高聲響，可能都是因為還沒掌握嘴型與運氣要領而發出的泛音，不用感覺到灰心氣餒，只要勤加練習，讓嘴型更固定、運氣更穩定就能改善。

吹奏豎笛時，管內的空氣柱是圓筒狀的、用閉管原理發聲（豎笛的管身一端封閉、一端開放，因此稱為閉管），其餘管樂器多為圓錐狀空氣柱、開管原理發聲，以長笛為例，長笛的笛身雖為圓筒狀，但吹口管為圓錐狀設計，且管身兩端皆為開放式的，屬於開管原理發聲。由於構造上的不同，一般管樂器的泛音多相距八度音程（偶數列泛音），而豎笛的泛音則是奇數列：第三泛音、第五泛音、第七泛音、第九泛音。第七泛音和第九泛音因為音高較高且音色尖銳，使用到的機率是較小的。

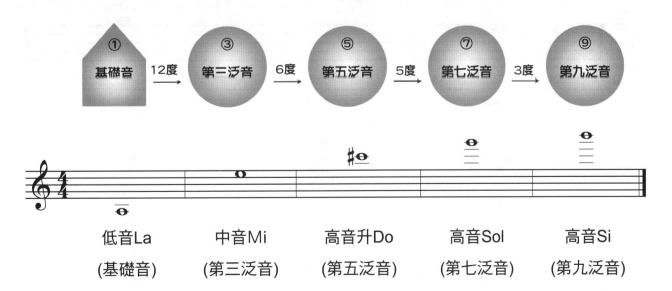

## 泛音練習的重要性

開始學習中音音域的指法後，來回吹奏基礎音與泛音就是不可或缺的長音練習了！變換基礎音與泛音時要保持氣流的穩定，不可中途換氣後再吹，若換氣就失去泛音練習的意義了。

基礎音就像是樹根、泛音就像是樹幹與樹枝般，而運氣的氣流就是灌溉樹的流水，根要紮穩樹才會長得好，吹奏泛音時即使音高變高也要將重心放在腹腔處，並想像氣流通過管身，像流水般往下永無止盡的往樹根灌溉。

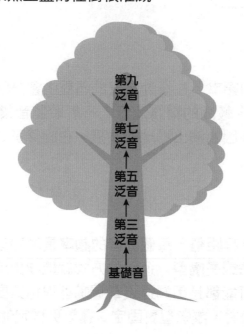

中音Mi、中音Fa、中音Sol為低音La、低音降Si以及Do的第三泛音，因此指法部分只要加上高音鍵吹奏即可。

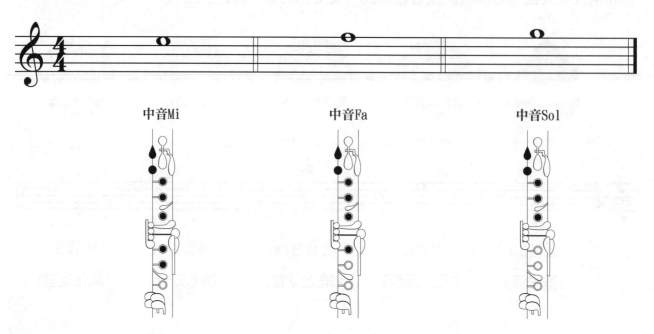

中音Mi          中音Fa          中音Sol

Warm-Up

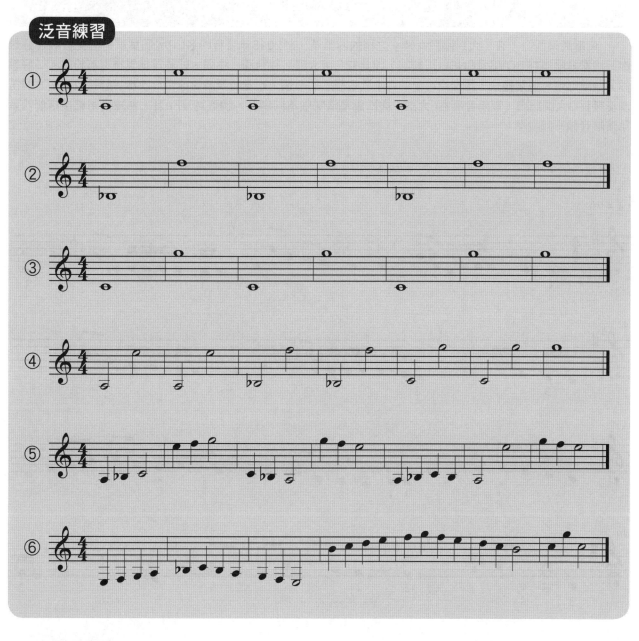

泛音練習

旋律練習

# 好想你

演唱：四葉草　作曲：黃明志

　　來自馬來西亞，有「大馬國民女神」之稱的四葉草，於2015年發行同名EP《四葉草》，主打歌〈好想你〉被當紅團體TFBOYS及CNBLUE翻唱，因此知名度大開，在台灣、中國、韓國等地累積百萬粉絲。〈好想你〉曲風活潑、速度輕快，用撒嬌可愛的口吻歌唱想念的心情，吹奏時要將快速音群吹奏得輕快且清楚。豎笛演奏譜採G大調記譜（實際音高為F大調，與四葉草演唱版本同調），調號為升Fa音，熟練後可直接搭配四葉草演唱音頻一起吹奏。

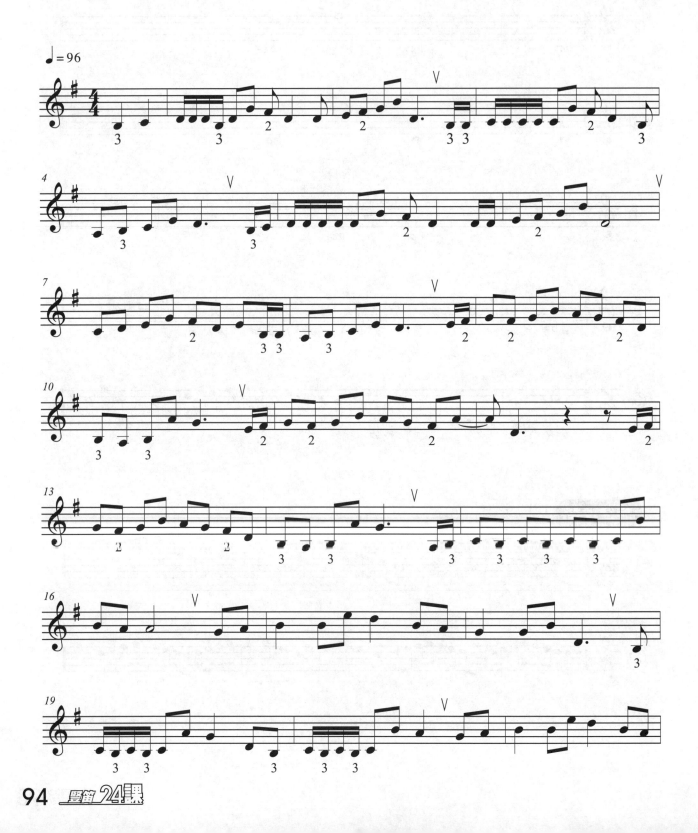

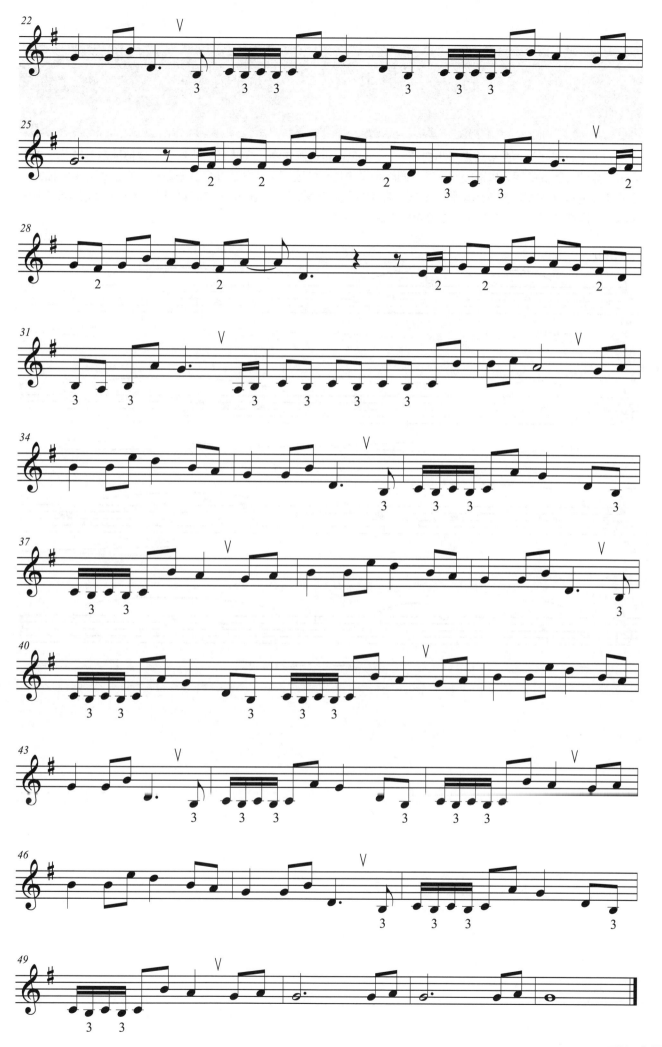

# Edelweiss

作曲：Richard Rodgers

　　〈Edelweiss〉一曲被譯為〈小白花〉，Edelweiss是德文中「火絨草」的意思，也被稱為雪絨花，主要分布於亞洲與歐洲的阿爾卑斯山脈一帶，同時也是奧地利的國花。此曲是知名音樂電影《真善美》中的插曲，恬靜優美的旋律演奏時要善用漸強、漸弱，使樂句更具有歌唱性。豎笛演奏譜採F大調記譜（實際音高為降E大調），調號為降Si，《真善美》原聲帶版本為降B大調。

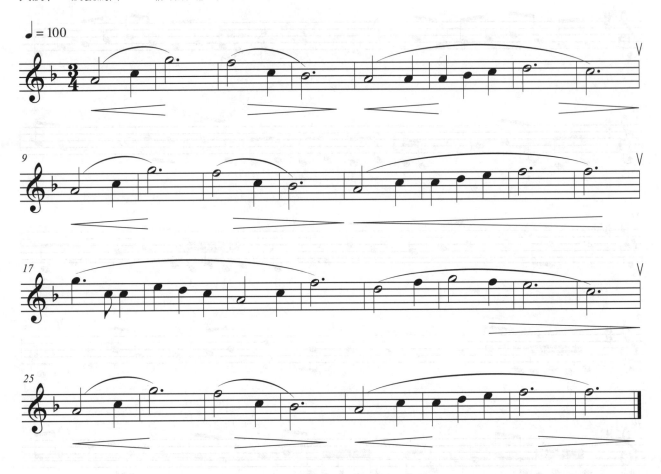

曲：Richard Rodgers
SP：Fujipacific Music (S.E.Asia) Ltd. Admin By Admin By豐華音樂經紀股份有限公司

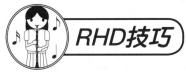

### RHD技巧

　　RHD是「Right Hand Down」的縮寫，意為「不抬起右手指法」，在不影響音準的前提下保持按住前一音的右手指法，使吹奏的流暢度不因指法的變換而受到影響。

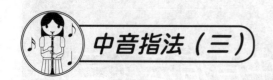

## 中音指法（三）

　　中音降La和中音升Sol的指法相同，是升Do的第三泛音，因此將升Do指法加上高音鍵吹奏就可以吹奏出中音降La。中音La、中音Si、高音Do則為Re、Mi、Fa的第三泛音，只要將Re、Mi、Fa指法加上高音鍵吹奏即可。

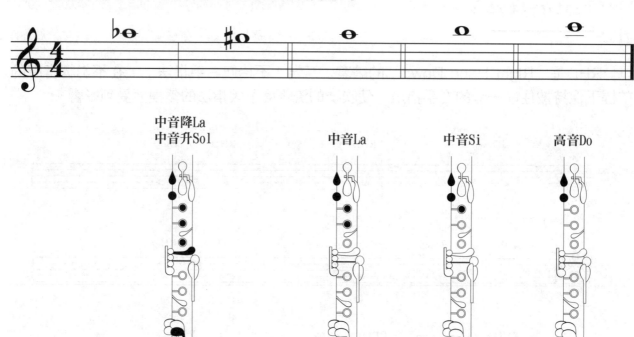

### 泛音練習

旋律練習

# 天上的男人，地上的女人

演唱：林宥嘉　作曲：陳小霞

　　〈天上的男人，地上的女人〉為2015年公視電視劇《一把青》的片尾曲，收錄於電視劇原聲帶專輯中。歌詞內容描寫戰亂時代的空軍飛官與空軍女眷，曲折蜿蜒的旋律傳達出彼此的羈絆與無奈，吹奏時善用RHD技巧可使旋律進行更加流暢。豎笛演奏譜採C大調記譜（實際音高為降B大調），林宥嘉演唱版本為E大調。

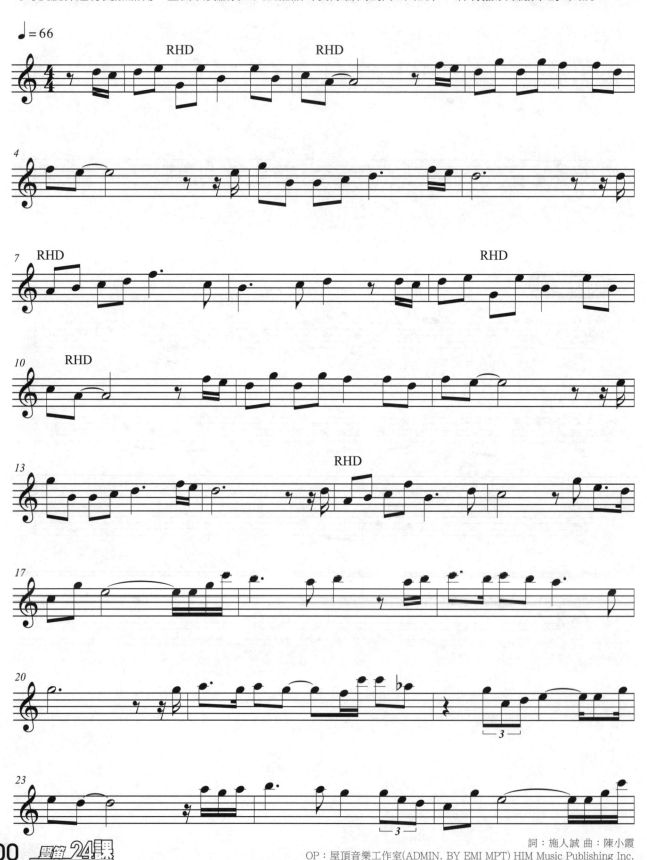

詞：施人誠 曲：陳小霞
OP：屋頂音樂工作室(ADMIN. BY EMI MPT) HIM Music Publishing Inc.

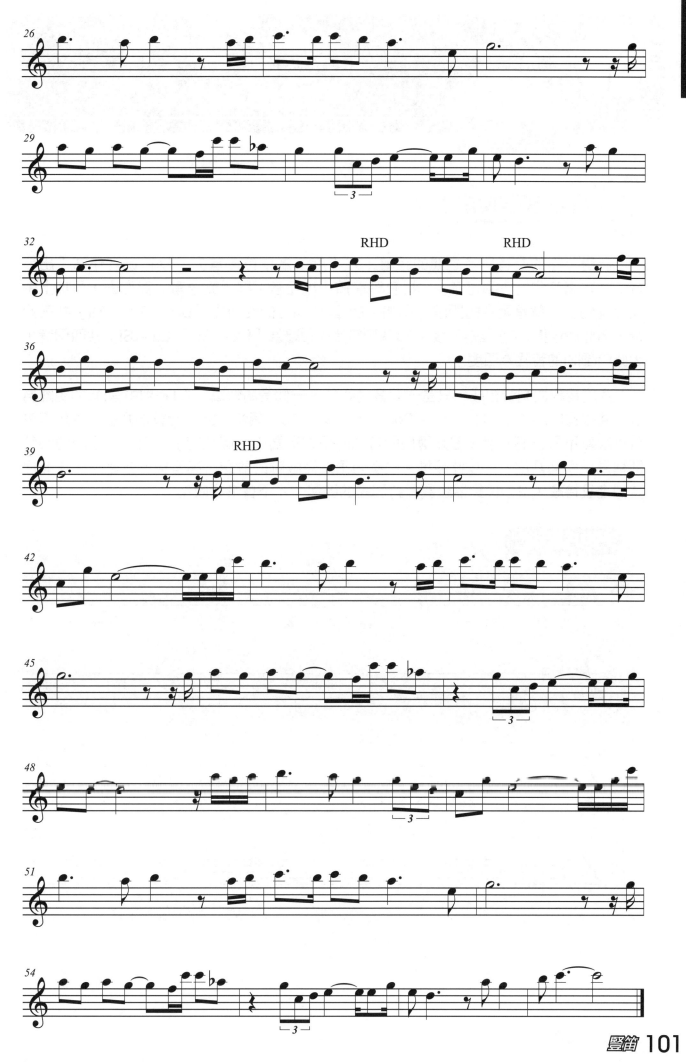

# 八度音程練習、中音指法（四）

 **八度音程練習**

音程，指的是音與音之間的距離，以「度」為單位。首先，以較低音作為「出發音」、較高音作為「到達音」，計算時需將「出發音」與「到達音」算進去，再加上中間經過的音，就是兩音的距離。例如：Do音到Mi音的距離為「Do – Re – Mi」共三個音，因此Do到Mi的音程為三度；Fa音到Si音的距離為「Fa – Sol – La – Si」共四個音，因此Fa到Si的音程為四度。

八度音程由同音組成，只是一個音高較低、一個音高較高，以Do到中音Do的距離為例，共經過Do – Re – Mi – Fa – Sol – La – Si – Do八個音，因此計算為八度。由於豎笛可以吹奏不只一個八度，因此兩個同音間的距離稱為「一個八度」，三個同音間的距離則稱為「兩個八度」，以此類推。吹奏時須注意喉嚨的放鬆，高音與低音變換時運氣保持穩定且持續，嘴型與樂器也要保持固定的姿勢，才不會影響吹奏。

**一個八度練習**

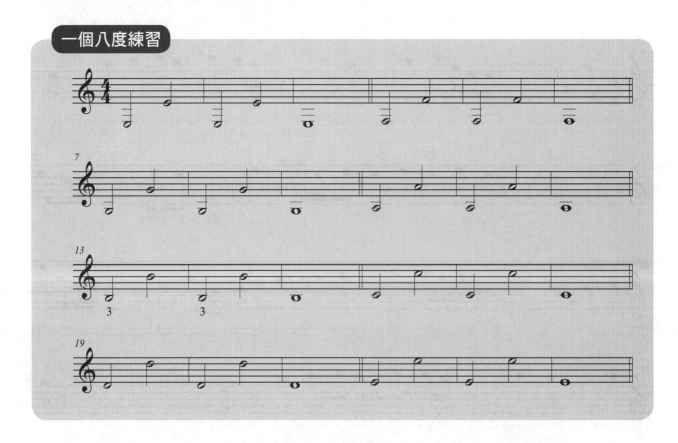

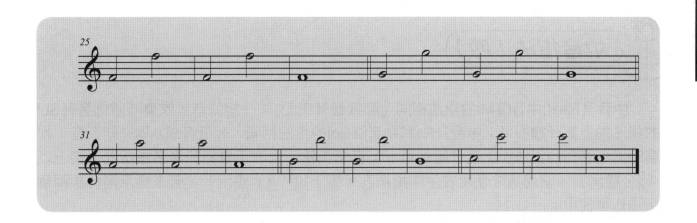

**兩個八度練習**

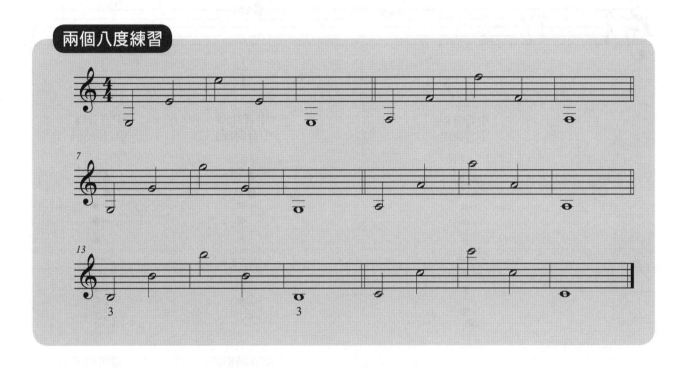

中音升Re和中音降Mi的指法相同，和低音升Sol為同一組泛音，吹奏時將低音升Sol的指法加上高音鍵即可；中音升Fa和中音降Sol的指法相同，和低音Si為同一組泛音，吹奏時將低音Si的指法加上高音鍵即可。半音階指法使用右手食指和無名指按孔（譜上以「2/4」標示），常用指法使用右手中指按孔（譜上以「3」標示），若未標示則代表兩個指法皆可使用。

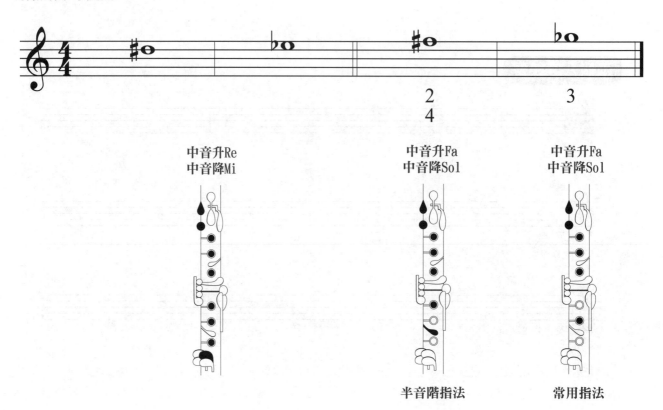

中音升Re
中音降Mi

中音升Fa
中音降Sol

中音升Fa
中音降Sol

半音階指法

常用指法

泛音練習

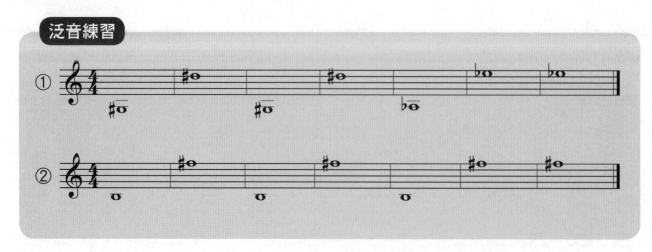

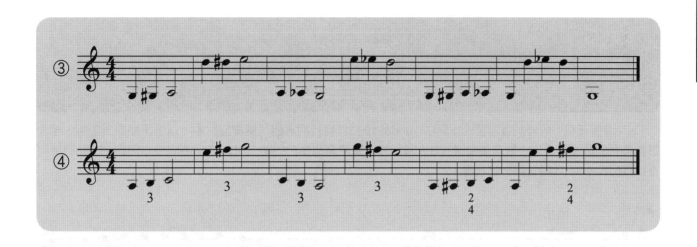

**樂理小知識** •••••••••••••••••••••••••••••••••••••••••••••••••

利用G大調旋律練習反覆記號的三種演奏方式：

## 1. 從頭反覆：

只有單一個反覆記號標示。

## 2. 在特定的範圍內反覆：

在兩個反覆記號內的範圍需再演奏一次。

## 3. 在特定的範圍內反覆，每一次結尾處需照標示好的順序演奏：

演奏完第一結尾後依譜上標示從頭、或從特定範圍反覆，再依序演奏第二結尾、第三結尾等等。

# 海闊天空

演唱：Beyond　作曲：黃家駒

　　〈海闊天空〉收錄於香港搖滾樂隊Beyond於1993年發行的專輯《樂與怒》中，以追求夢想為主題，至今仍為港台的聽眾所喜愛。豎笛演奏譜採G大調記譜（實際音高為F大調，與Beyond演唱版本同調），熟練後可直接搭配Beyond演唱音頻一起吹奏。

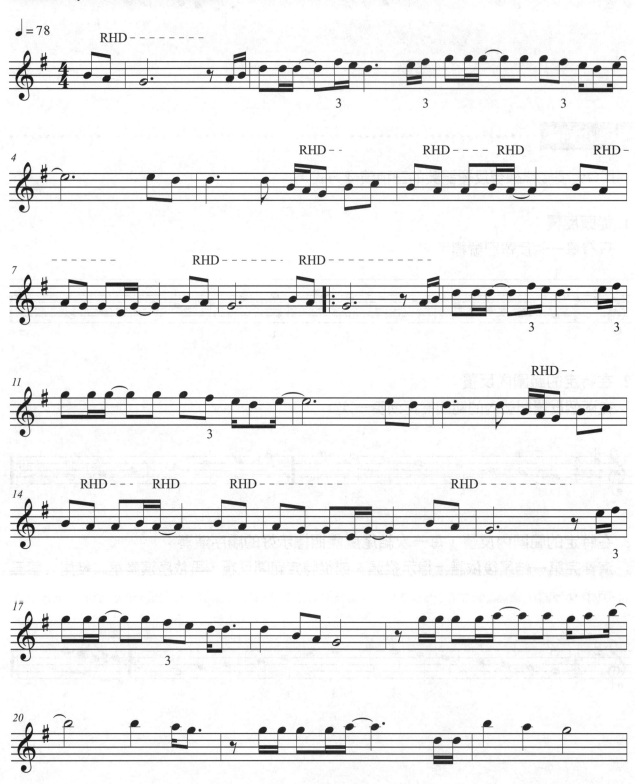

詞：黃家駒 曲：黃家駒
OP：UNIVERSAL MUSIC PUBLISHING LTD TAIWAN

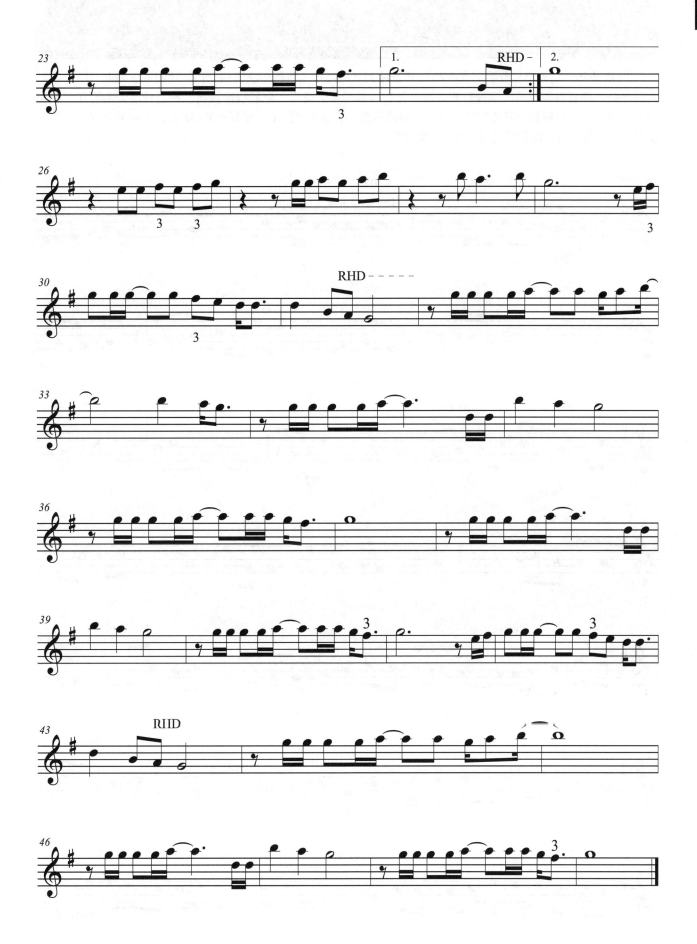

# 那些年

演唱：胡夏　作曲：木村充利

　　〈那些年〉為大陸男歌手胡夏於2012年為電影《那些年，我們一起追的女孩》所唱的主題曲，隨著電影大賣此曲也跟著獲獎無數，字裡行間透露出青春洋溢的年少時光，副歌旋律較為激昂且音域較為高亢，要特別注意音色的掌握與臨時升降記號的轉換。豎笛演奏譜採G大調記譜（實際音高為F大調，與胡夏演唱版本同調），熟練後可直接搭配胡夏演唱音頻一起吹奏。

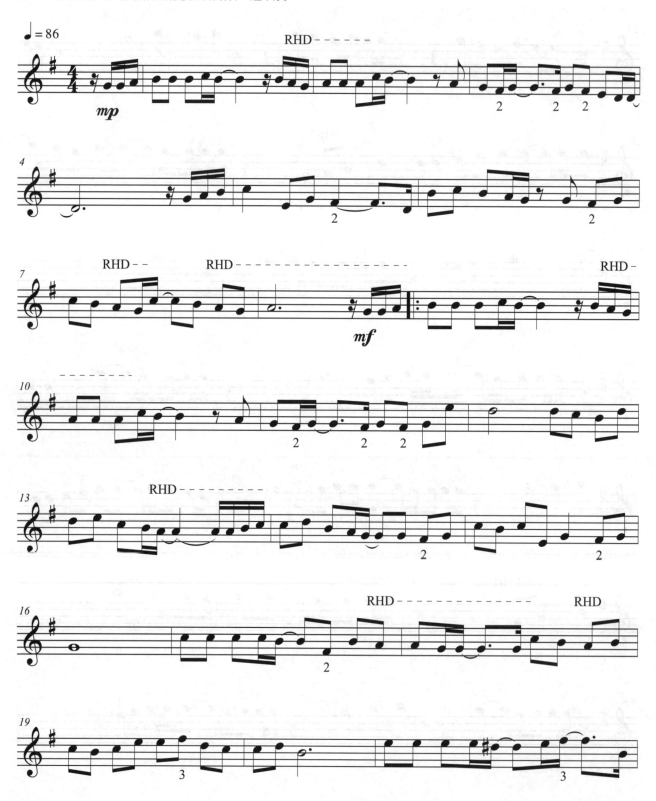

詞：九把刀　曲：木村充利
OP：群星瑞智國際娛樂股份有限公司 Linfair Music Publishing Ltd.福茂著作權
SP：Sony Music Publishing (Pte) Ltd. Taiwan Branch

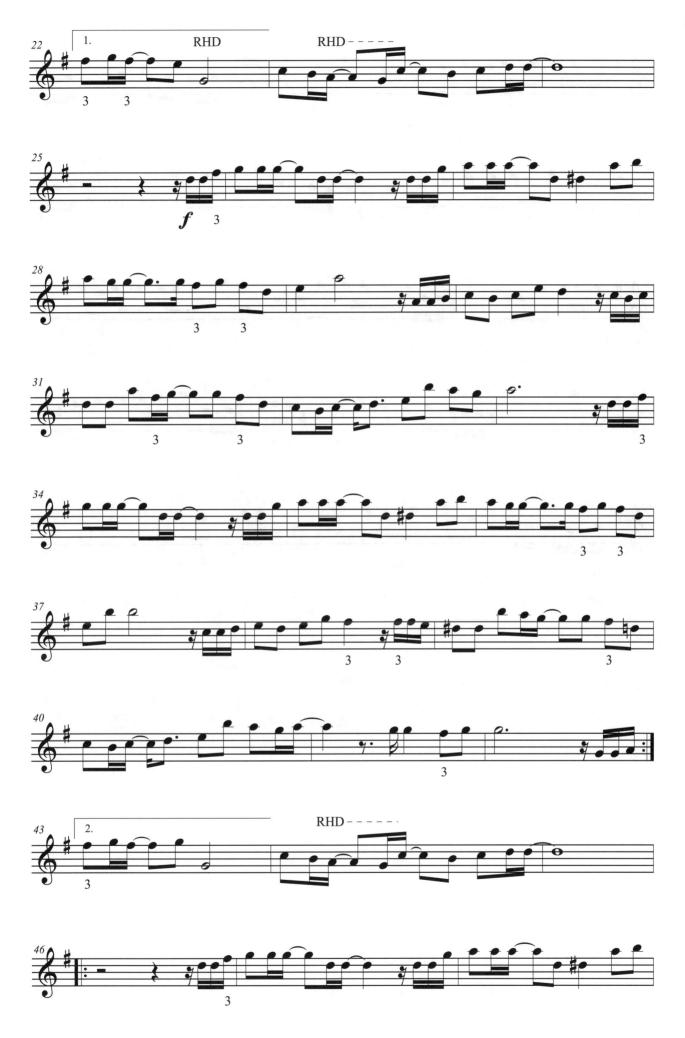

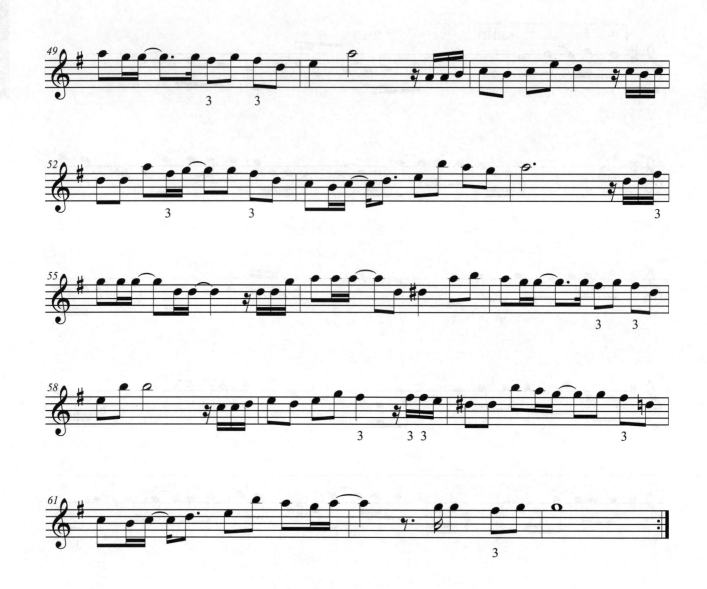

# 第13課　五度音程練習、中音指法（五）

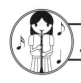 **五度音程練習**

每個小節反覆三至四次練習。

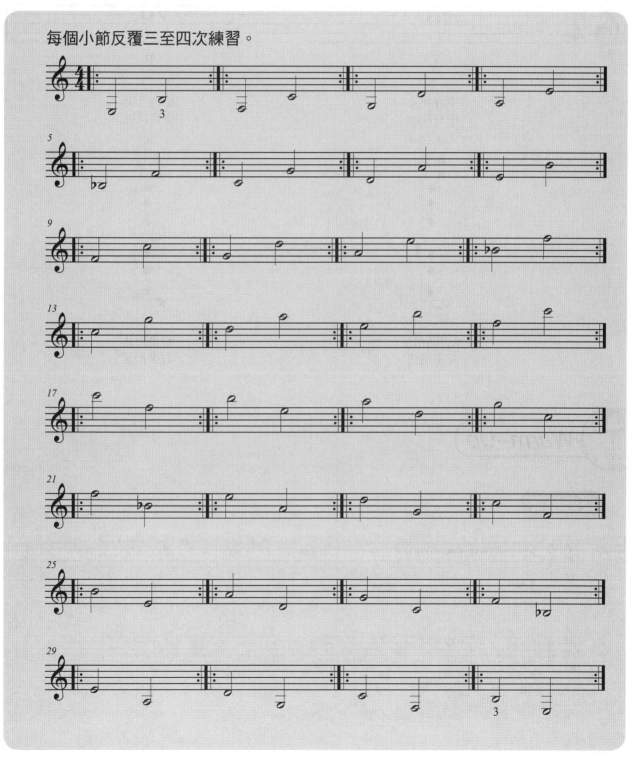

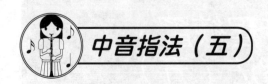

# 中音指法（五）

　　中音升Do和中音降Re的指法相同，是低音升Fa的泛音，吹奏時將低音升Fa的指法加上高音鍵即可。

　　樂譜上以「L」來標示半音階指法／左手指法、以「R」標示替換指法／右手指法，若未標示則代表兩個指法皆可使用。

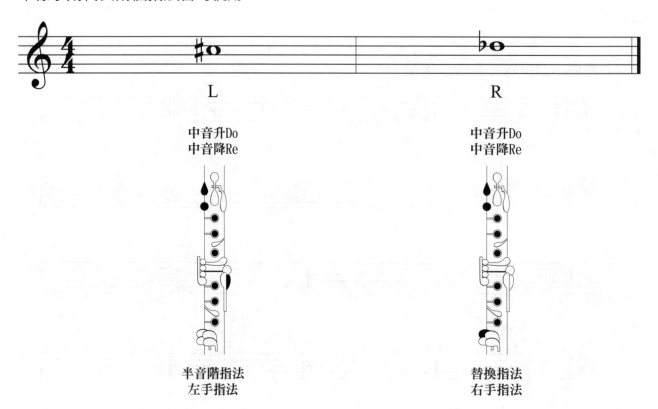

L

中音升Do
中音降Re

R

中音升Do
中音降Re

半音階指法
左手指法

替換指法
右手指法

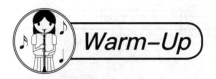

## Warm-Up

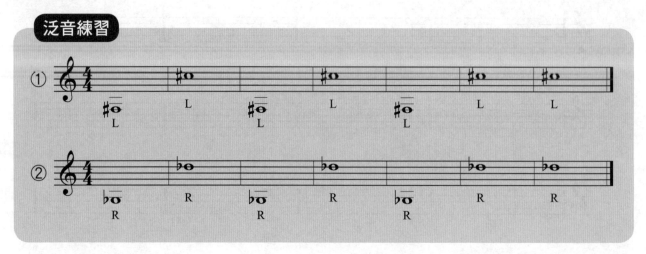

泛音練習

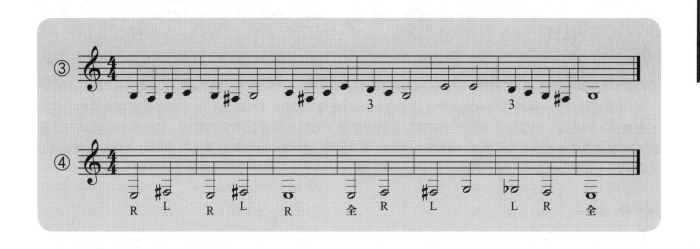

### D大調旋律練習

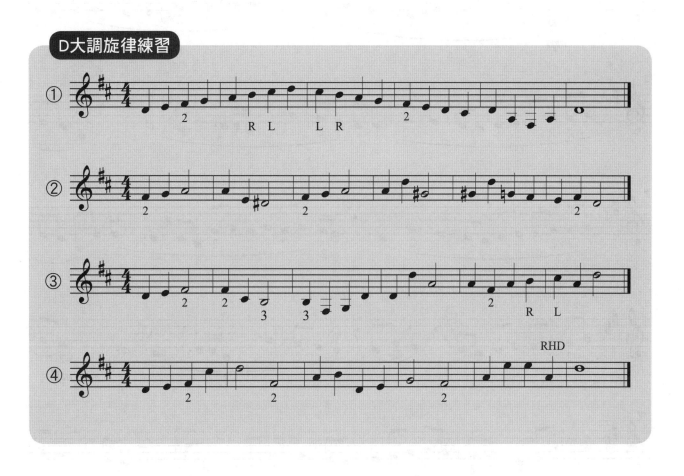

# 香格里拉

演唱：魏如萱　作曲：黃玠

　　〈香格里拉〉一曲收錄於台灣女歌手魏如萱於2011年發行的EP《在哪裡》中，同時也是臺灣電影《花吃了那女孩》的插曲。恬靜簡單的旋律中描寫的是追求夢想、對於未來感到不安的心情，曲中出現的臨時升降記號，就像追尋夢想的過程中遇到的小轉彎，注意吹奏時的指法變換，以中等的速度吹奏即可。豎笛演奏譜採D大調記譜（實際音高為C大調，與魏如萱演唱版本同調），熟練後可直接搭配魏如萱演唱音頻一起吹奏。

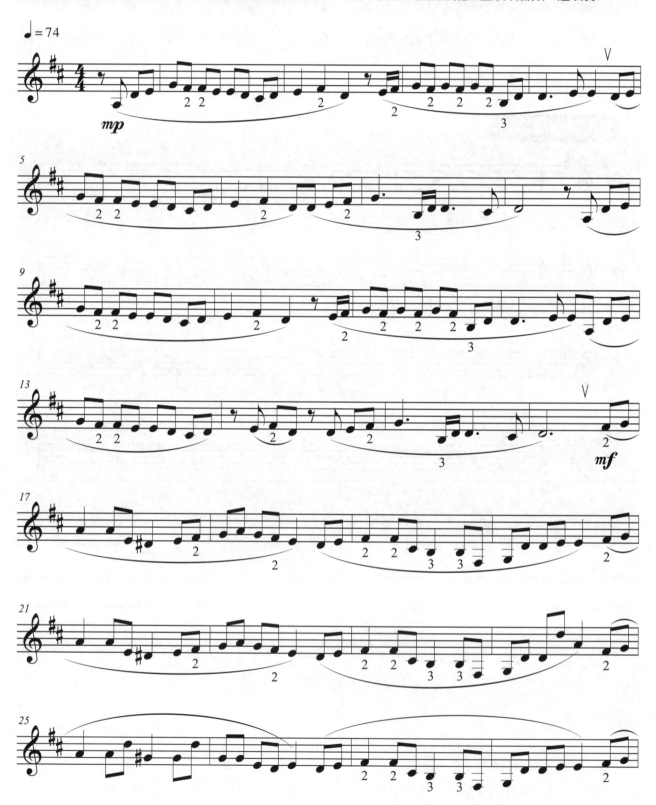

詞/曲：黃玠
OP：A Good Day Records

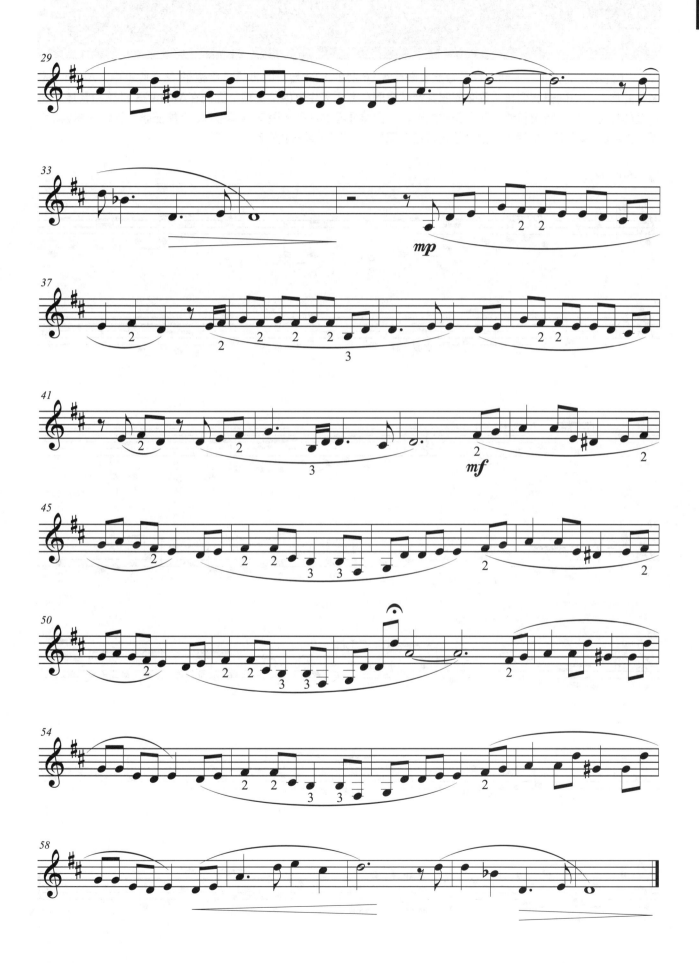

# 好朋友的祝福

演唱：A-Lin　作曲：金大洲

　　〈好朋友的祝福〉一曲收錄於台灣女歌手A-Lin於2012年發行的專輯《幸福了 然後呢》中，A-Lin（本名黃麗玲）擁有阿美族血統、歌聲渾厚且音域寬廣，有「天生歌姬」之稱，因此在A-Lin的歌曲常有音域超過八度的旋律，吹奏時要特別注意大音域的變化，保持喉嚨的放鬆。豎笛演奏譜採D大調記譜（實際音高為C大調，與A-Lin演唱版本同調），熟練後可直接搭配A-Lin演唱音頻一起吹奏。

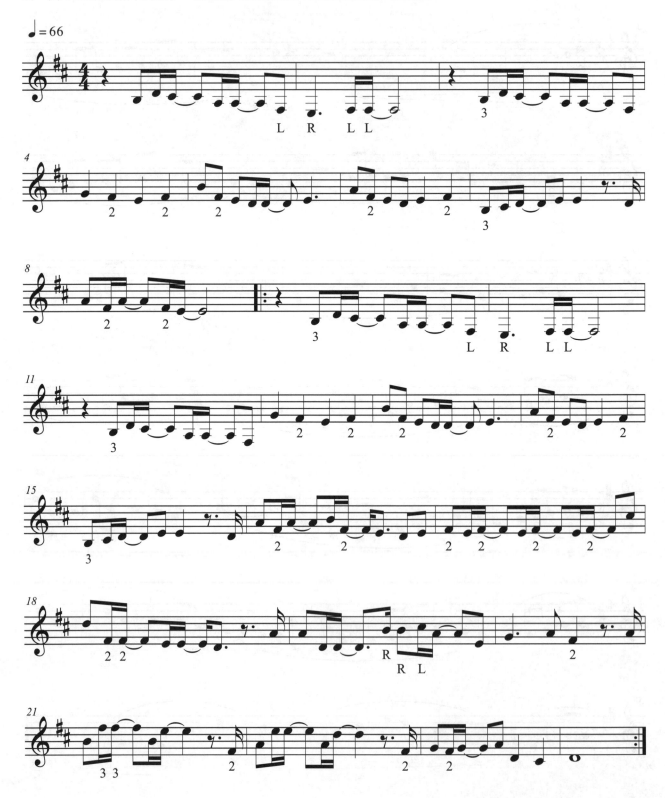

詞：鄔裕康 曲：金大洲
OP：Fujipacific Music (S.E.Asia) Ltd. Avex Taiwan Inc.

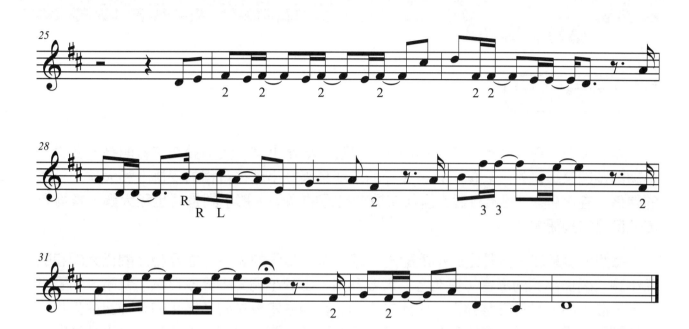

# 認識小調

認識小調

　　除了大調，音樂中也有另一種排列的音階，稱為小調。大調聽起來較明亮、歡樂，小調則聽起來較憂鬱、哀傷，會有這樣的差別是因為小調在音程的安排上和大調不一樣的關係。在第9課介紹過每個大調都有屬於自己的調號，那小調是否也和大調一樣擁有屬於自己的調號呢？

　　每個大調都和一個特定的小調配成一組，擁有相同的調號，並互相為關係大調和關係小調，關係小調的導音（第七音）需要升高。由於小調又細分成自然小音階、和聲小音階、曲調小音階等三種類別，因此在小調的音樂中常會見到多樣化的升降記號變化，除了調號和導音之外，有時也會出現其他音的臨時升降，也有可能遇到導音不升高的情形。以下列出五升五降內的大、小調調號與導音。

| 升降數量 | 調號 | 大調 | 小調 | 小調的導音（第七音） |
|---|---|---|---|---|
| 無 | 沒有升降 | C大調 | a小調 | 升Sol |
| 1升 | 升Fa | G大調 | e小調 | 升Re |
| 1降 | 降Si | F大調 | d小調 | 升Do |
| 2升 | 升Fa<br>升Do | D大調 | b小調 | 升La |
| 2降 | 降Si<br>降Mi | 降B大調 | g小調 | 升Fa |

| 3升 | 升Fa<br>升Do<br>升sol | A大調 | 升f小調 | 升Mi |
|---|---|---|---|---|
| 3降 | 降Si<br>降Mi<br>降La | 降E大調 | c小调 | 還原Si |
| 4升 | 升Fa<br>升Do<br>升Sol<br>升Re | E大調 | 升c小調 | 升Si |
| 4降 | 降Si<br>降Mi<br>降La<br>降Re | 降A大調 | f小調 | 還原Mi |
| 5升 | 升Fa<br>升Do<br>升Sol<br>升Re<br>升La | B大調 | 升g小調 | 重升Fa |
| 5降 | 降Si<br>降Mi<br>降La<br>降Re<br>降Sol | 降D大調 | 降b小調 | 還原La |

小調音階練習

① a小調—和聲小音階練習

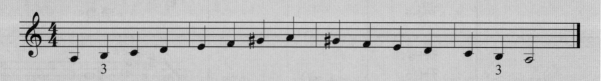

② d小調—和聲小音階練習

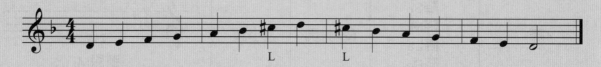

③ e小調—和聲小音階練習

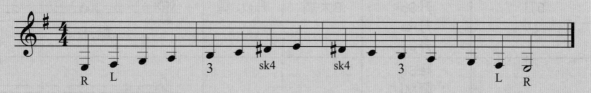

④ g小調—和聲小音階練習

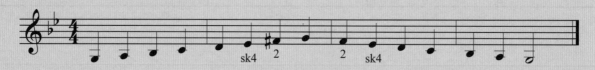

⑤ b小調—和聲小音階練習

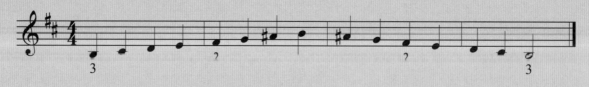

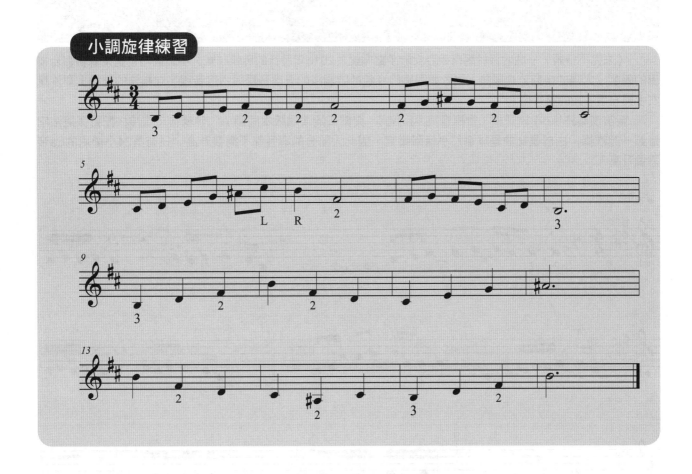

小調旋律練習

隨堂筆記

# 未完不待續

演唱／作曲：戴佩妮

　　〈未完不待續〉一曲收錄於馬來西亞女歌手戴佩妮於2016年發行的專輯《賊》中，同時也是東森戲劇台播出的韓劇《太陽的後裔》片尾曲。副歌如同繞口令般的歌詞搭配五度音程與六度音程，在指法的變換上要注意右手與左手手指的整齊度。

　　豎笛演奏譜採b小調記譜（實際音高為a小調，與戴佩妮演唱版本同調），熟練後可直接搭配戴佩妮演唱音頻一起吹奏。由於是此曲是以自然小音階譜寫，因此大部分的導音都不需要升高，只有第24小節處的La音需要升高。

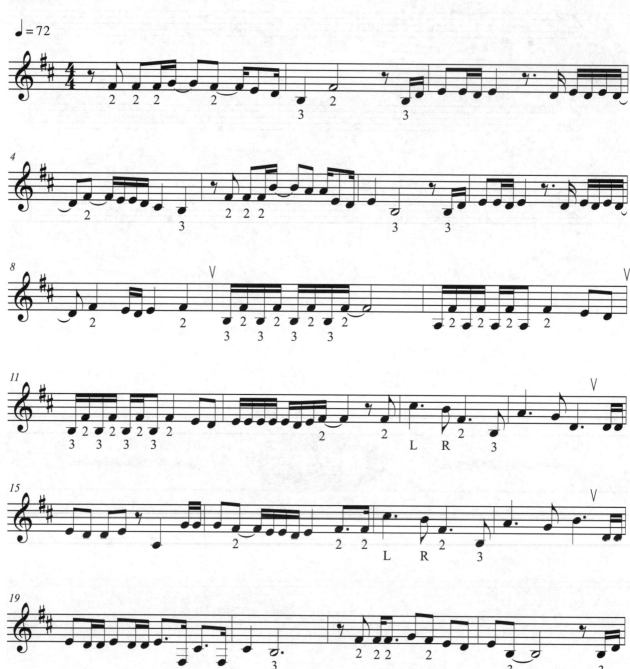

詞/曲：戴佩妮
OP：UNIVERSAL MUSIC PUBLISHING LTD TAIWAN

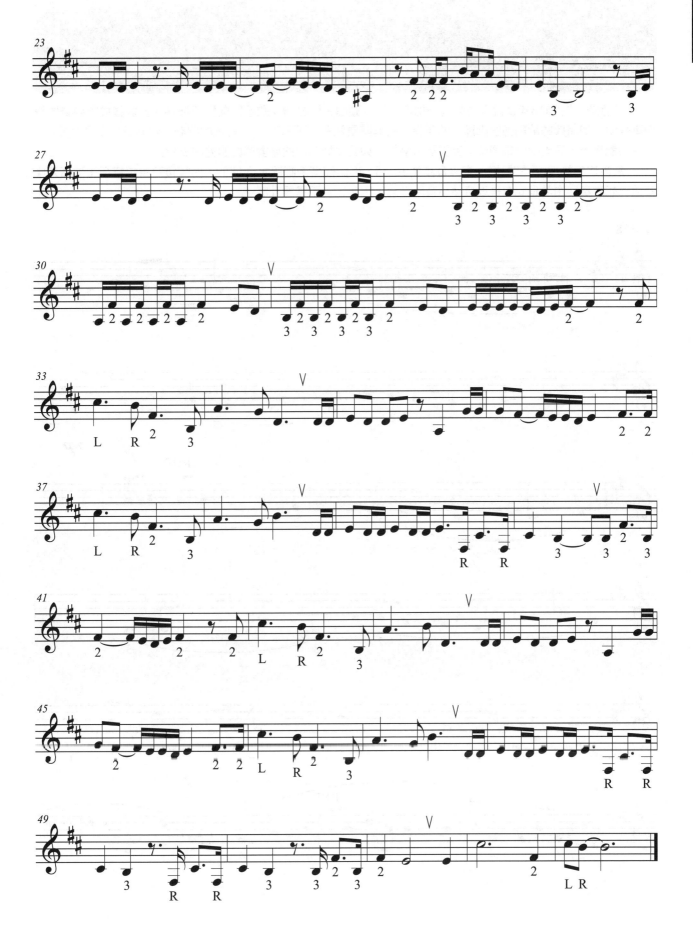

# 看淡

演唱：田馥甄　作曲：陳小霞

〈看淡〉為2015年公視電視劇《一把青》的片頭曲，由台灣女歌手田馥甄所演唱，並收錄於電視劇原聲帶專輯中。如詩般的歌詞傳達出深沈的無奈，吹奏時要注意以下兩點：1. 音量的控制，勿將音色吹得太亮；2. 句尾要記得收，只要吹到每個樂句都要記得漸弱，如此才能將此曲憂鬱的曲風好好表現出來。

　　豎笛演奏譜採b小調記譜（實際音高為a小調，與田馥甄演唱版本同調），熟練後可直接搭配田馥甄演唱音頻一起吹奏。由於是此曲是以自然小音階譜寫，因此導音不需要升高。

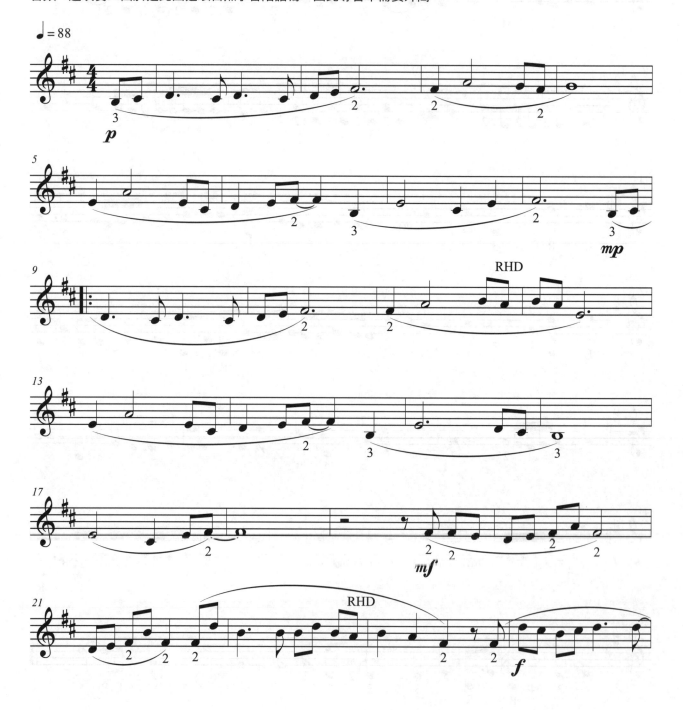

詞：姚若龍 曲：陳小霞
OP：屋頂音樂工作室(ADMIN. BY EMI MPT) Great Music Publishing Ltd.

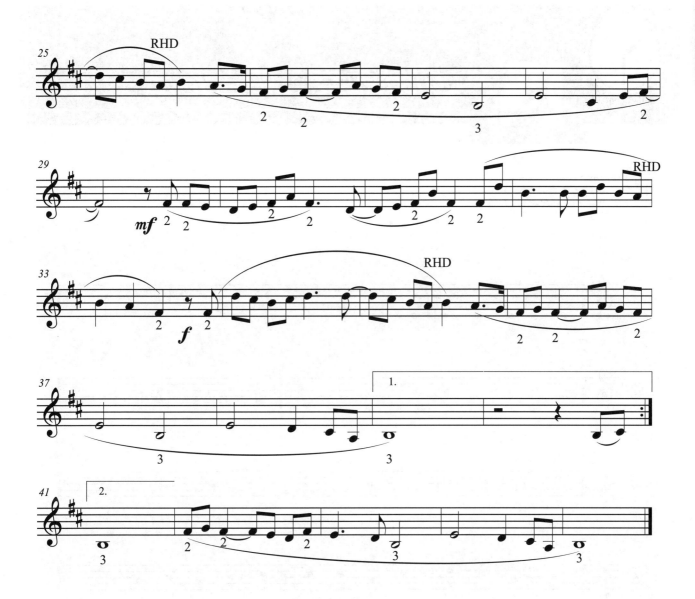

切分節奏

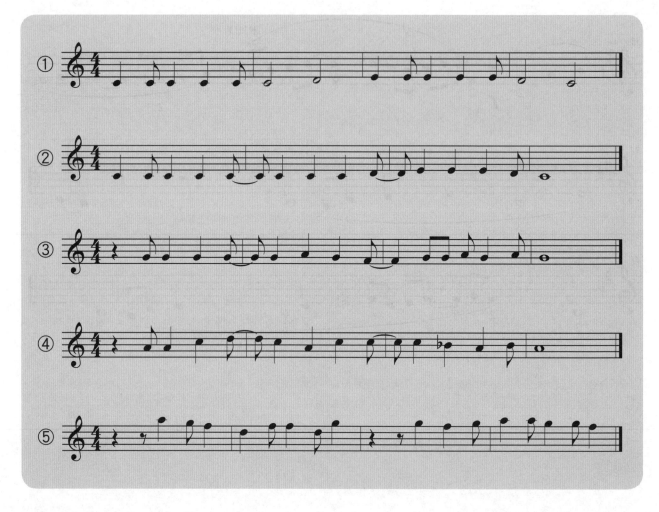

中音指法（六）

　　中音升La和中音降Si的指法相同，是升Re的泛音，吹奏時將升Re的指法加上高音鍵即可。半音階指法使用左手無名指按鍵、替換指法則使用邊鍵吹奏，演奏時以旋律的進行來判斷哪一指法較為順暢，樂譜上以「半」來表示半音階指法、以「sk4」表示邊鍵指法；另外有一個較特別的指法是在前後音有中音Fa時使用，中音Fa專用指法以「$\frac{1}{1}$」表示。若沒標示則可自行決定指法。

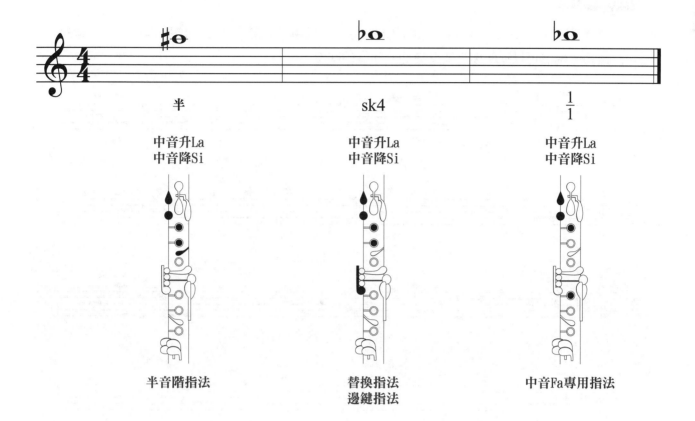

泛音練習

在本課歌曲〈豆豆龍〉中出現的切分節奏，可以用不同的方式來記譜與理解。有了連結線的輔助，相信可以幫助你更能掌握切分節奏的吹奏。

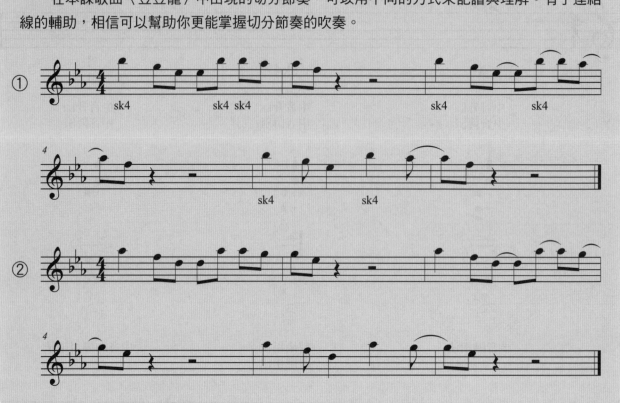

## The Syncopated Clock

Leroy Anderson

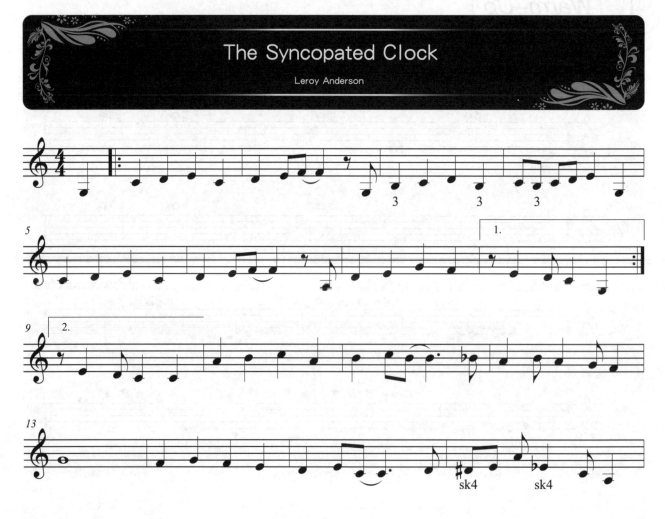

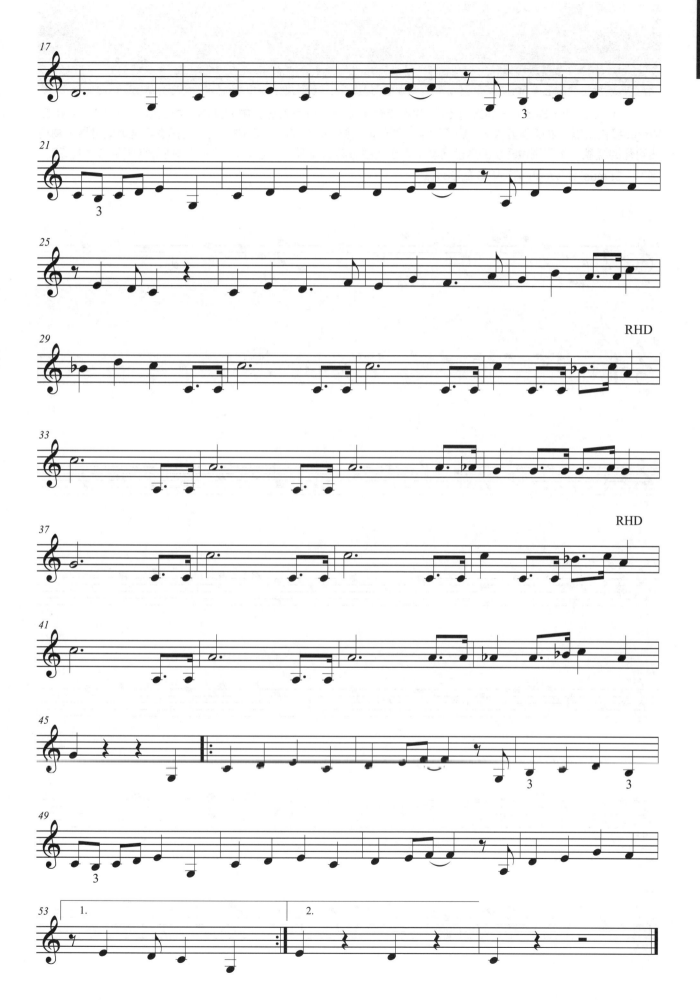

# Under the Sea

演唱：Samuel E. Wright　　作曲：Alan Menken

　　〈Under the Sea〉一曲為迪士尼1989年動畫電影《小美人魚》中的插曲，由美國男歌手Samuel E. Wright擔任演唱，並榮獲第六十二屆奧斯卡金像獎最佳原創歌曲獎。樂曲中以切分音節奏表現海底世界生物俏皮可愛的樣貌，可用稍微輕快的速度演奏呈現出此曲歡樂的曲風。豎笛演奏譜採F大調記譜（實際音高為降E大調），Samuel E. Wright演唱版本為降B大調。

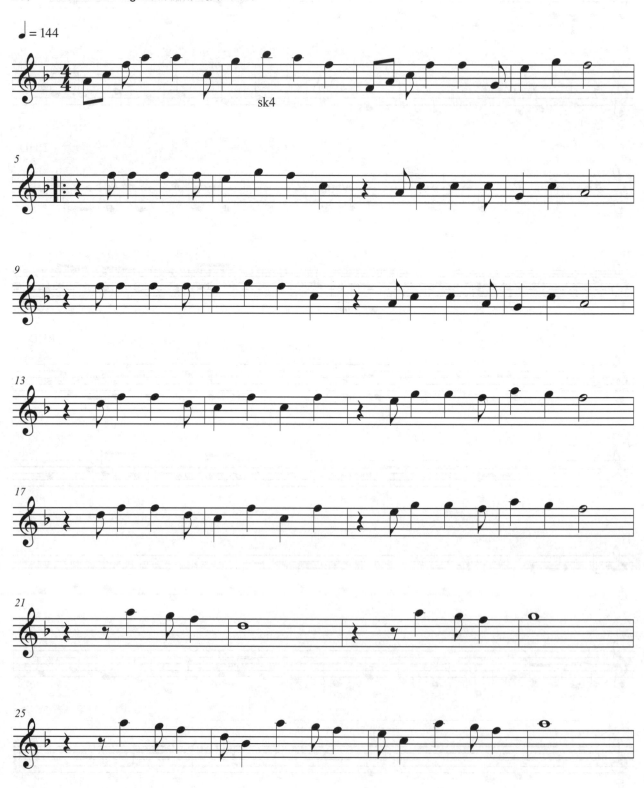

詞：Howard Ashman　曲：Alan Menken
OP：UNIVERSAL MUSIC PUBLISHING LTD TAIWAN

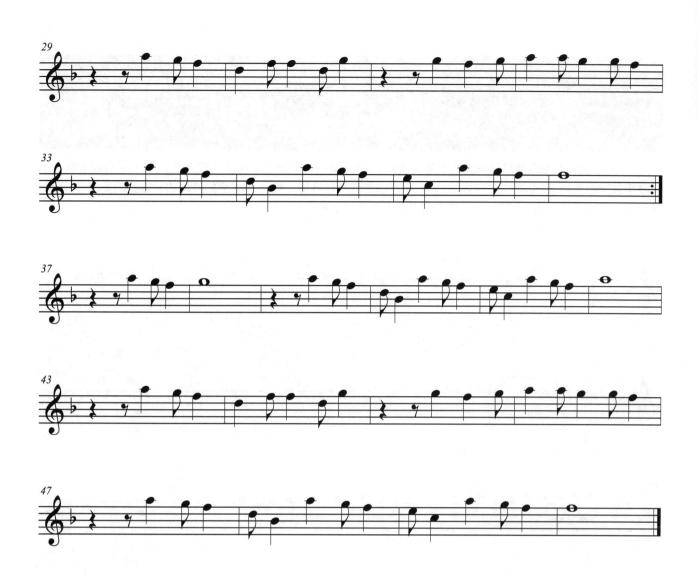

# 豆豆龍

演唱：范曉萱　作曲：久石讓

〈豆豆龍〉一曲收錄於台灣女歌手范曉萱於1996年發行的專輯《小魔女的魔法書》中，原唱版本為日本女歌手井上杏美所演唱的〈鄰家的龍貓〉，同時也是宮崎駿持導的動畫《龍貓》片尾曲。豎笛演奏譜採降E大調記譜（實際音高為降D大調），范曉萱演唱版本為降E大調。

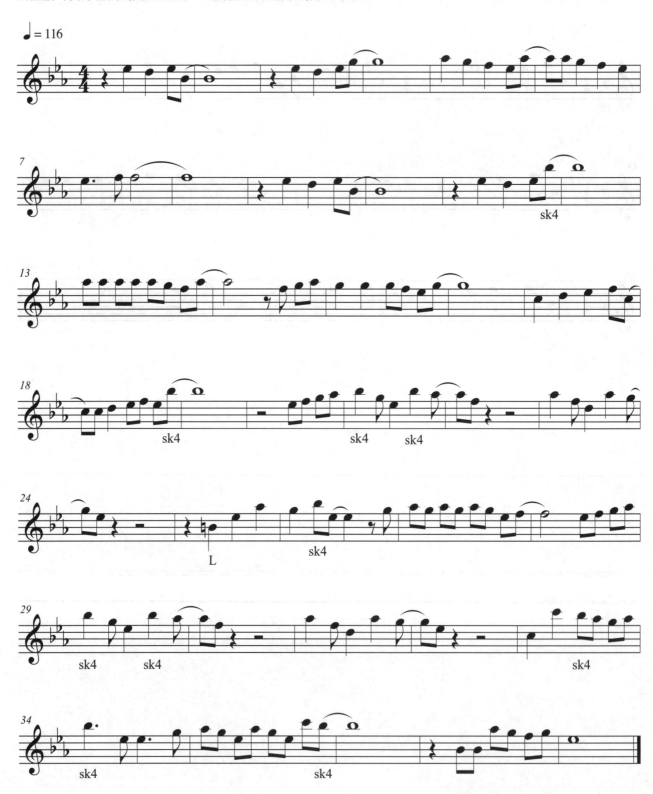

 **附點節奏（進階）**

### 反附點節奏

附點在後的節奏稱為「反附點節奏」，演奏起來前短後長。

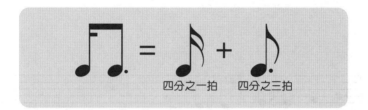

四分之一拍　　四分之三拍

### 複附點節奏

有兩個點的附點節奏稱為「複附點節奏」，以複附點四分音符為例，時值為四分音符加上四分音符的一半（八分音符），再加上八分音符的一半（十六分音符）。

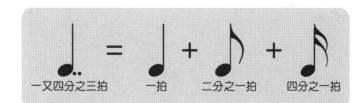

一又四分之三拍　　　一拍　　二分之一拍　　四分之一拍

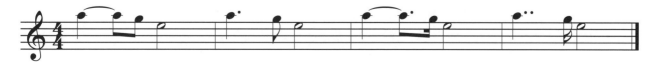

## 半音階（一）

　　半音階是由半音組成、照著順序音高上升或下降的音階。上行以升記號標示、下行則以降記號標示。

半音階上行

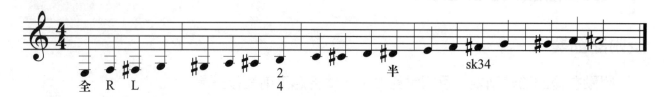

半音階下行

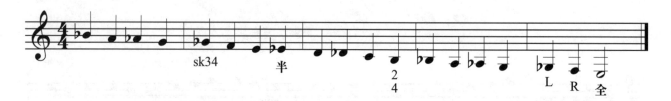

## 半音階（一）指法表

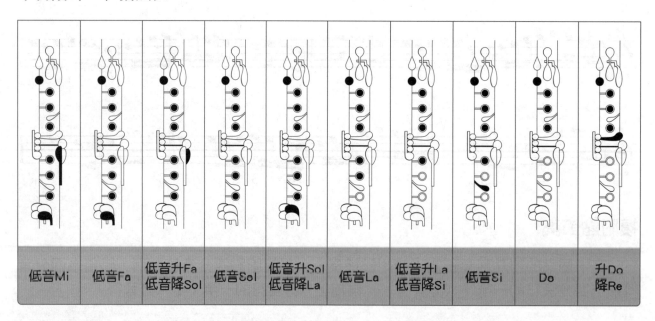

| 低音Mi | 低音Fa | 低音升Fa<br>低音降Sol | 低音Sol | 低音升Sol<br>低音降La | 低音La | 低音升La<br>低音降Si | 低音Si | Do | 升Do<br>降Re |
|---|---|---|---|---|---|---|---|---|---|

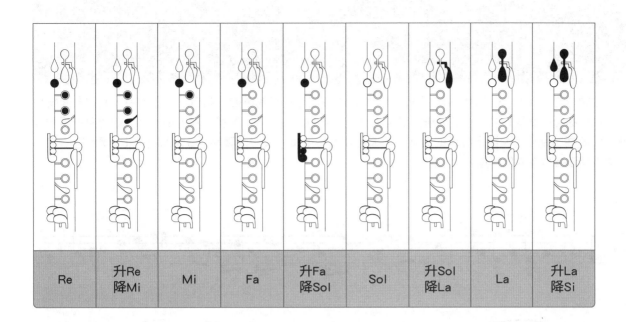

| Re | 升Re<br>降Mi | Mi | Fa | 升Fa<br>降Sol | Sol | 升Sol<br>降La | La | 升La<br>降Si |
|---|---|---|---|---|---|---|---|---|

半音階（一）指法練習

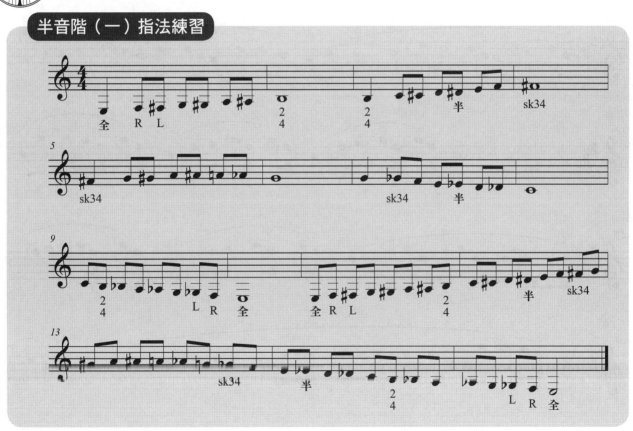

# 不為誰而作的歌

演唱／作曲：林俊傑

　　〈不為誰而作的歌〉收錄於新加坡男歌手林俊傑於2015年發行的專輯《和自己對話》中，並在台灣榮獲第二十七屆金曲獎的最佳作曲、在美國班沙度獎榮獲最佳外語歌曲獎項。頻繁變換的節奏為此曲帶來不停歇的節奏感，因此要特別注意樂譜上標示的節奏，並準確演奏與銜接。豎笛演奏譜採D大調記譜（實際音高為C大調），林俊傑演唱版本為D大調。

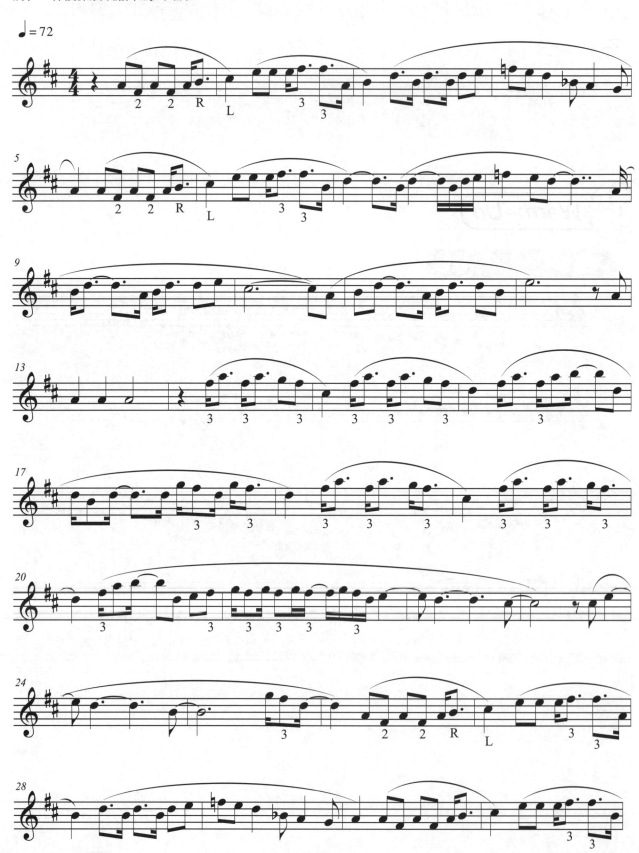

詞：林秋離 曲：林俊傑
OP：UNIVERSAL MUSIC PUBLISHING LTD TAIWAN 孫逸仙文化股份有限公司 SP：大潮音樂經紀有限公司

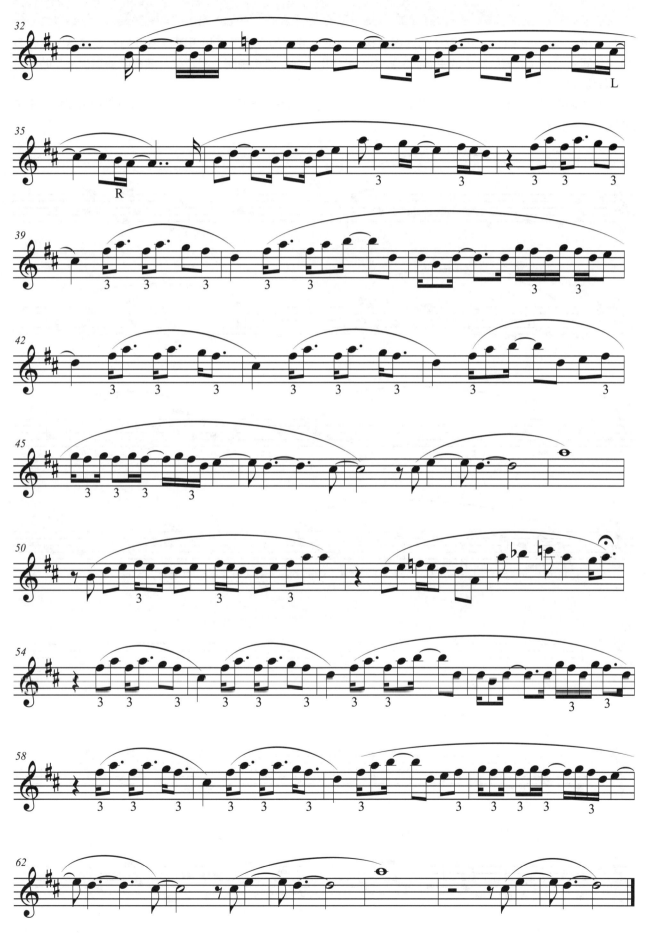

# 淚光閃閃

演唱：夏川里美　作曲：BEGIN

　　〈淚光閃閃〉一曲洋溢著濃厚的沖繩風格，由來自沖繩的女歌手夏川里美以演歌的方式演唱，並作為2007年同名電影《淚光閃閃》的主題曲。曲中大量使用反附點節奏搭配上揚音型，演奏時要模仿演唱時的音調將後音輕輕帶起。

　　豎笛演奏譜採G大調記譜（實際音高為F大調，與夏川里美演唱版本同調），熟練後可直接搭配夏川里美演唱音頻一起吹奏。

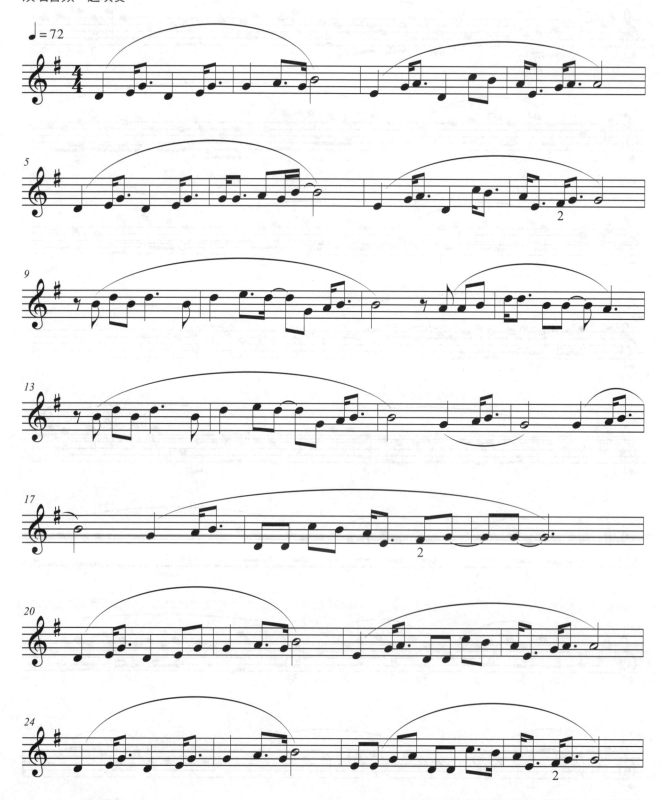

詞：森山良子MORIYAMA RYOUKO 曲：BEGIN
OP：UNIVERSAL MUSIC PUBLISHING LTD TAIWAN

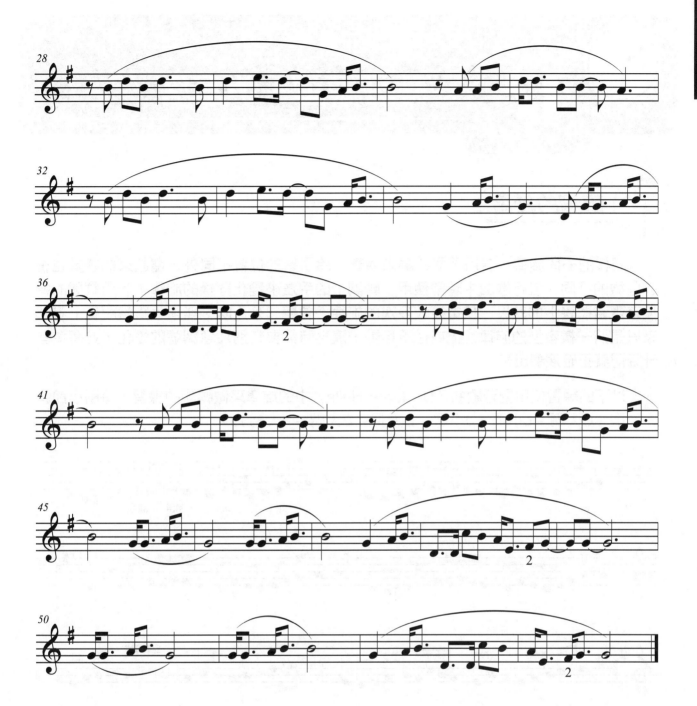

## 第17課　轉調練習、半音階（二）

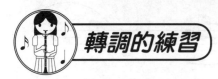 **轉調的練習**

　　同樣的一段旋律，若用不同的調來演奏，除了音的位置不同外，聽起來的感覺也會有些微的不同。流行歌曲中時常使用「轉調」的手法來變化同樣的旋律，利用調號的轉換來豐富聽覺上的效果，使重複較多次的旋律不會聽起來乏味、無趣。雖然視覺上看起來只是將一樣音型的旋律往上或往下移動，演奏時需要特別注意調號的變化，並將這些升降記號正確演奏出來。

　　以下的練習使用聖誕歌曲〈Deck the Halls〉中的旋律來做轉調的練習，每兩小節轉一次調（C大調 – c小調 – d小調 – D大調 – E大調 – F大調）。

　　＊註：大調的調號可查詢第9課，小調的調號可查詢第14課。

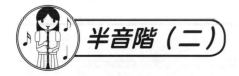 **半音階（二）**

　　半音階是由半音組成、照著順序音高上升或下降的音階。上行以升記號標示、下行則以降記號標示。

**半音階上行**

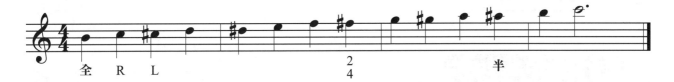

全　R　L　　　　　2/4　　　　半

**半音階下行**

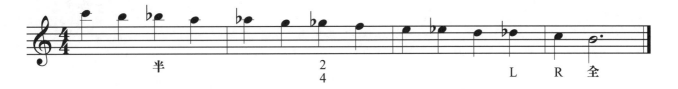

半　　　　2/4　　　　L　R　全

## 半音階（二）指法表

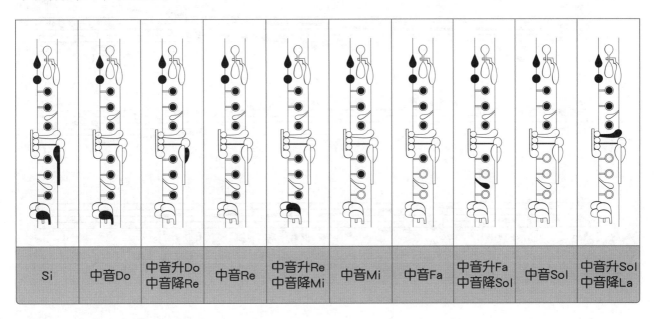

| Si | 中音Do | 中音升Do 中音降Re | 中音Re | 中音升Re 中音降Mi | 中音Mi | 中音Fa | 中音升Fa 中音降Sol | 中音Sol | 中音升Sol 中音降La |
|---|---|---|---|---|---|---|---|---|---|

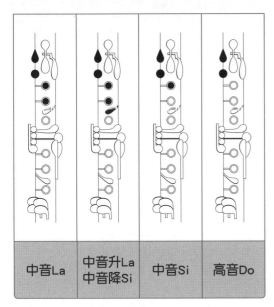

| 中音La | 中音升La 中音降Si | 中音Si | 高音Do |
|---|---|---|---|

## Warm-Up

### 半音階（二）指法練習

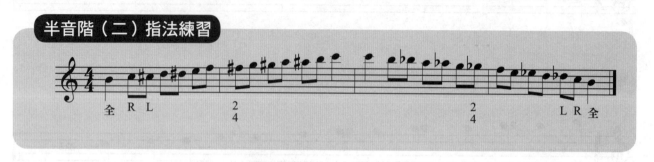

### 半音階（一）與（二）指法練習

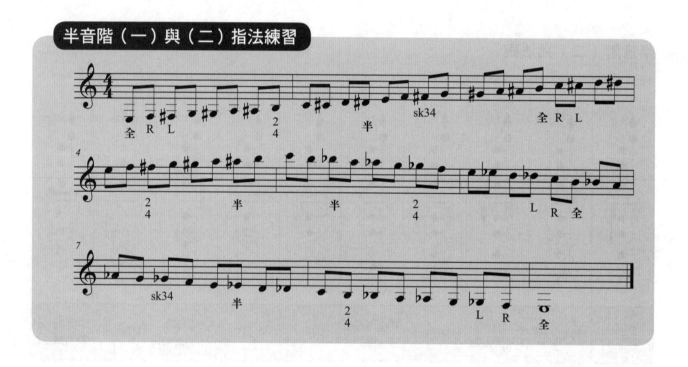

# 聽你說

演唱：林凡、郁可唯　作曲：王雅君

〈聽你說〉一曲為2010年台灣電視劇《犀利人妻》的插曲，收錄於《犀利人妻電視原聲帶》及中國女歌手郁可唯2011年發行的專輯《微加幸福》中，與馬來西亞女歌手林凡共同演唱。

　　豎笛演奏譜採D大調記譜 、最後轉調成降E大調（實際音高為C大調、轉調成降D大調，與林凡、郁可唯演唱版本同調），熟練後可直接搭配林凡、郁可唯的演唱音頻一起吹奏。中音Do到中音降Mi的指法需按照樂譜上的標示，使用左手的替換指法演奏中音Do，才可以避免用右手小指跳著演奏中音Do與中音降Mi、造成指法不順的情形發生。

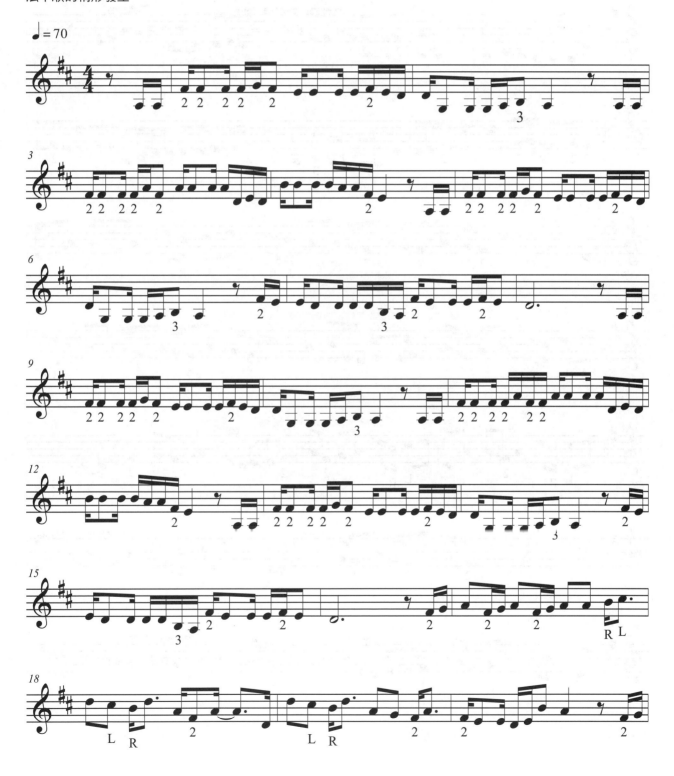

詞/曲：王雅君
OP：Linfair Music Publishing Ltd. 福茂著作權

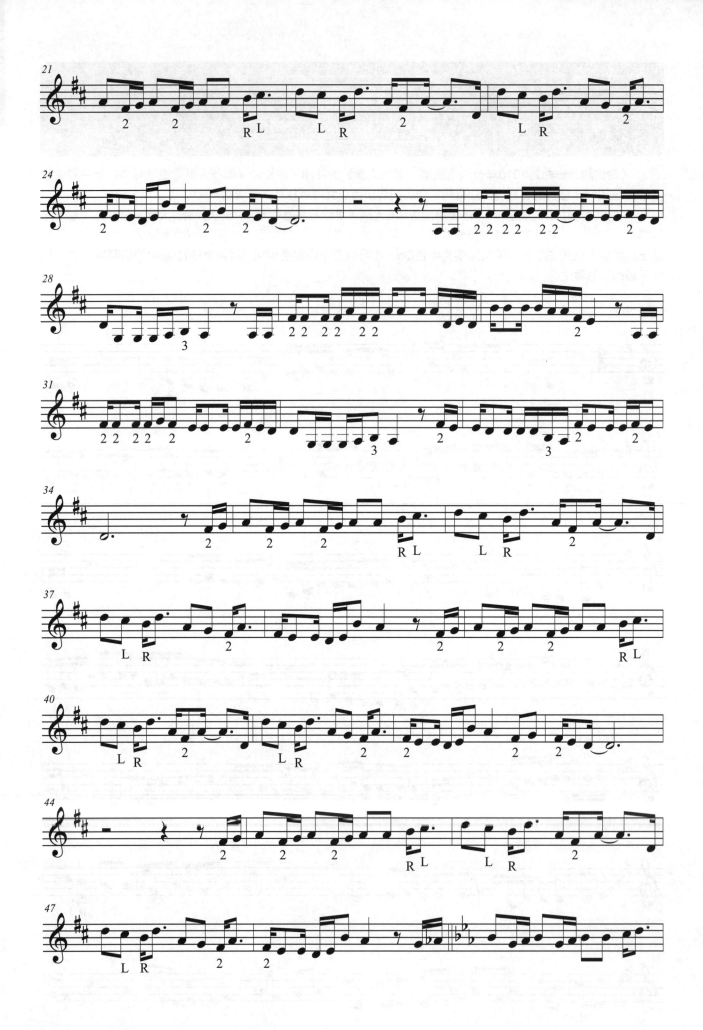

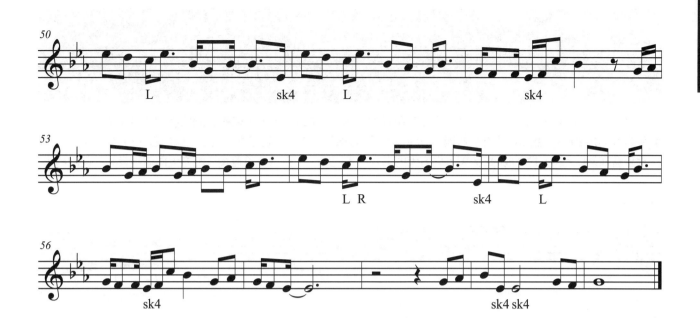

# Nothing's Gonna Change My Love For You

演唱：方大同　作曲：Michael Masser, Gerry Goffin

　　此曲原收錄於George Benson於1985年發行的專輯《20/20》中，後來被各國歌手翻唱為不同語言，香港歌手方大同於2009年翻唱並收錄於專輯《Timeless 可啦思刻》中。豎笛演奏譜採D大調記譜、最後轉調成F大調（實際音高為C大調、轉調成降E大調，與方大同演唱版本同調），熟練後可直接搭配方大同演唱音頻一起吹奏。

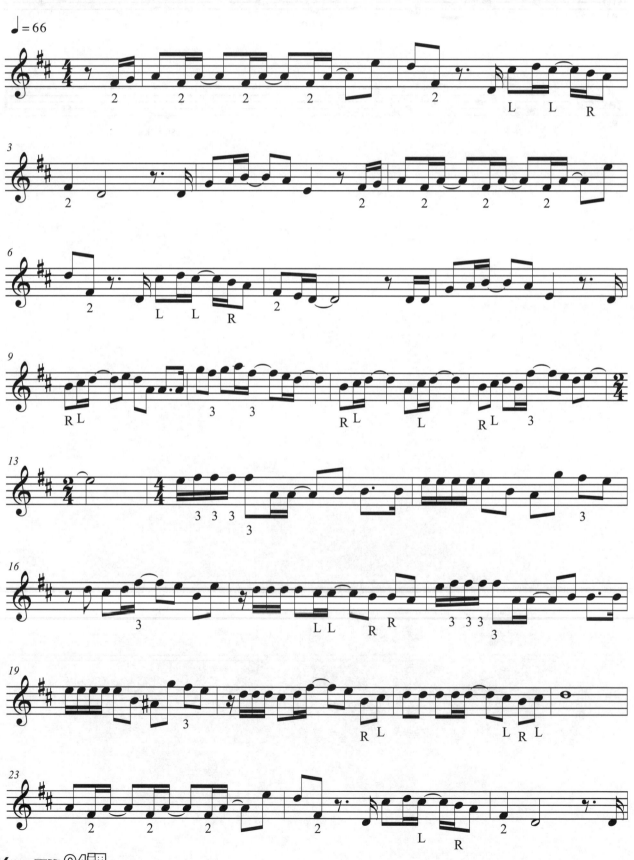

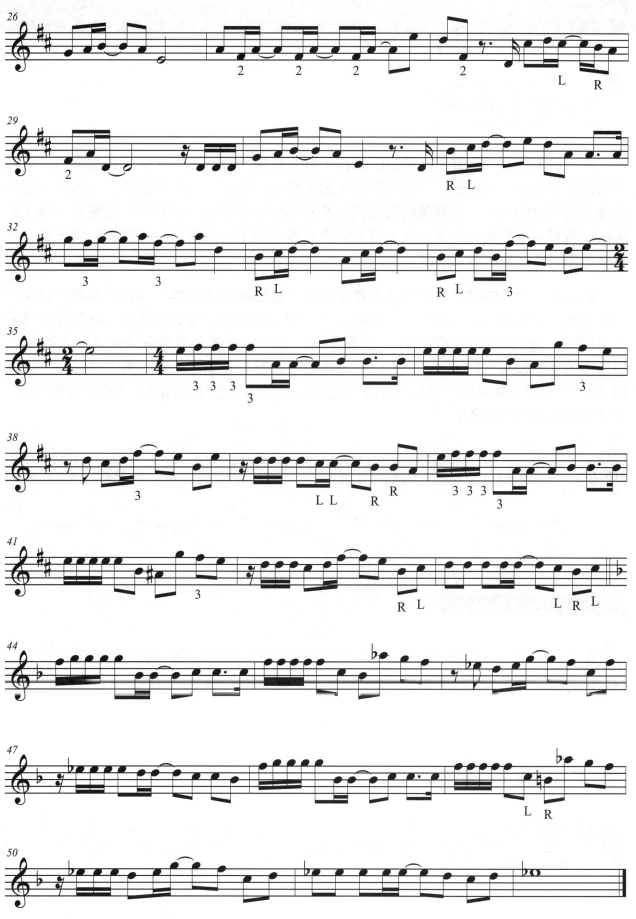

詞：Gerald Goffin　曲：Michael Masser
OP：UNIVERSAL MUSIC PUBLISHING LTD TAIWAN SCREEN GEMS-EMI MUSIC　INC
SP：EMI MUSIC PUBLISHING (S.E.ASIA) LTD.,TAIWAN

五聲音階

認識五聲音階

　　每一首流行歌曲都有自己獨特的風格，有些會加入爵士樂的元素，有些聽起來有異國風情（印度風、日本風），更有些曲子聽起來很有詩意，很「中國風」。那麼，既然同樣是流行歌曲，為什麼會帶給聽眾這些不同的感覺呢？每一個國家、或是每一種音樂風格都具有自己獨特的音樂元素，有些運用特殊的節奏、有些運用特殊的樂器配置，也有些是運用特殊的音階來創作。

　　聽起來具有「中國風」的曲子其實是使用了特殊的音階創作，許多古老的中國旋律都是用這樣的音階（如：紫竹調、茉莉花），因此我們聽到這樣的聲音效果就會覺得很有中國味。這個特殊的音階稱作「五聲音階」，顧名思義只有五個音在這個音階中，不像西方音階以A、B、C、D、E、F、G命名，五聲音階以宮、商、角（ㄐㄩㄝˊ）、徵（ㄓˇ）、羽來稱呼每一個音，每個音之間的距離也不是固定為2度，以下的音階以Do音為宮來譜寫出五聲音階。

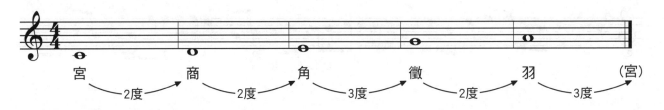

### 以Sol音為宮的五聲音階

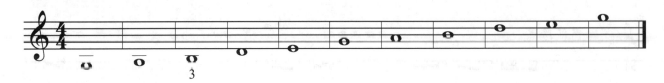

### 以La音為宮的五聲音階

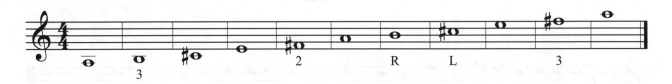

**以Si音為宮的五聲音階**

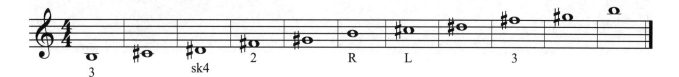

**以Do音為宮的五聲音階**

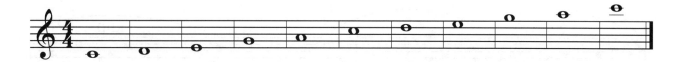

隨堂筆記

# 紫竹調

中國民謠

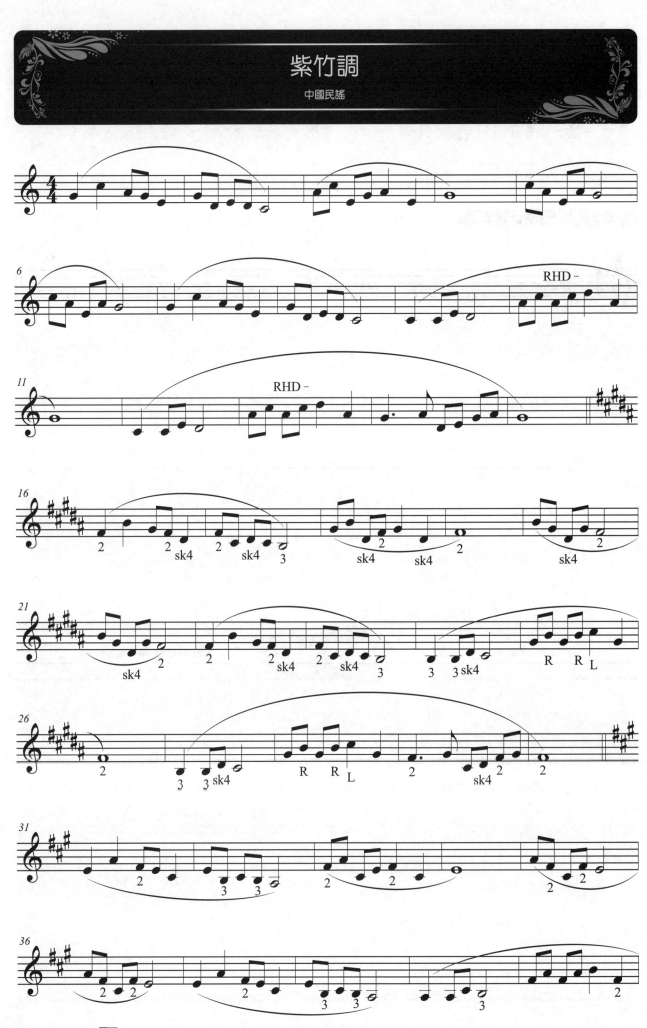

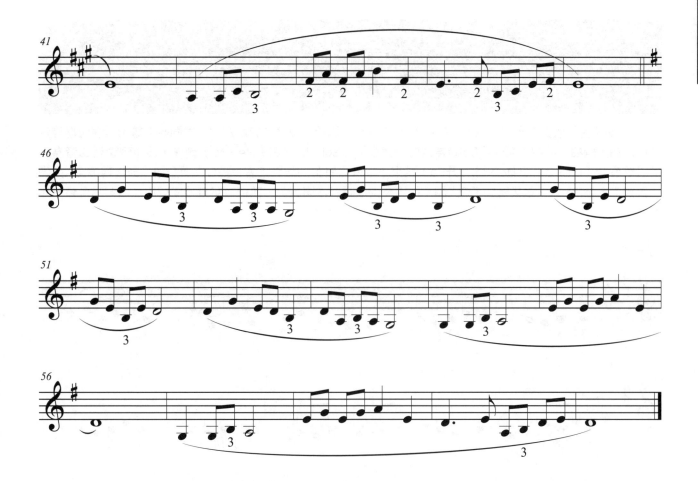

# 菊花台

演唱／作曲：周杰倫

　　〈菊花台〉收錄於台灣男歌手周杰倫2006年發行的專輯《依然范特西》中，並同時為電影《滿城盡帶黃金甲》的主題曲。曲中主要使用Sol音為宮的五聲音階（Sol、La、Si、Re、Mi）創作，最後轉調到La音為宮的五聲音階（La、Si、升Do、Mi、升Fa）結束。以西洋音階的觀點來看是採G大調記譜、最後轉調至A大調（實際音高為F大調、最後轉調至G大調，與周杰倫演唱版本同調），熟練後可直接搭配周杰倫演唱音頻一起吹奏。

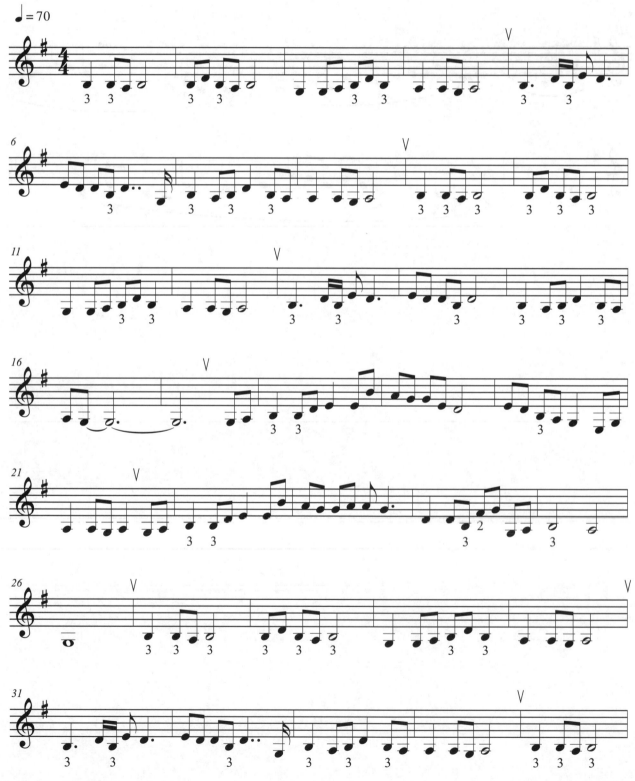

詞：方文山 曲：周杰倫
OP：JVR Music Int'l Ltd.

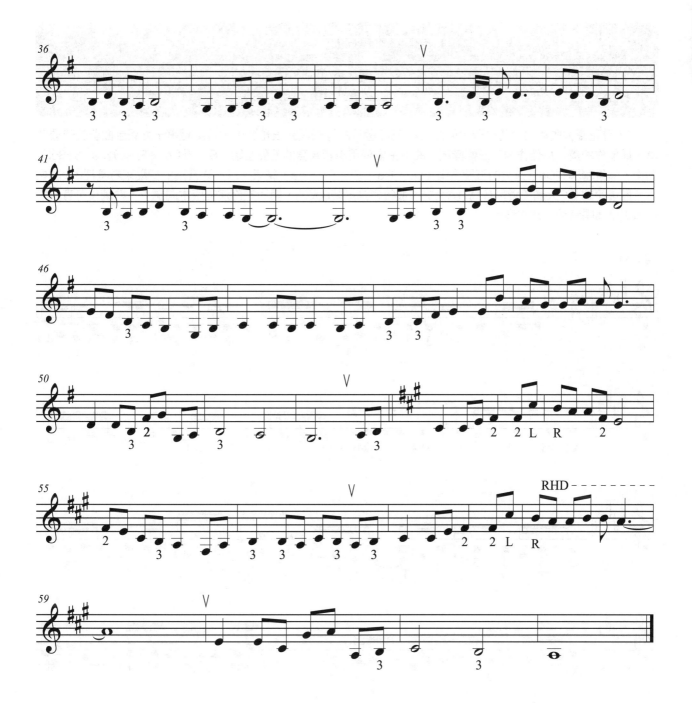

# 青花瓷

演唱：周杰倫　作曲：周杰倫

　　〈青花瓷〉收錄於台灣男歌手周杰倫2007年發行的專輯《我很忙》中，並榮獲第十九屆金曲獎最佳歌曲獎、最佳作曲獎、最佳作詞獎三個獎項。曲中主要使用Si音為宮的五聲音階（Si、升Do、Re、升Fa、升Sol）創作，最後轉調到Do音為宮的五聲音階（Do、Re、Mi、Sol、La）結束。以西洋音階的觀點來看是採B大調記譜、最後轉調至C大調（實際音高為A大調、最後轉調至降B大調，與周杰倫演唱版本同調），熟練後可直接搭配周杰倫演唱音頻一起吹奏。

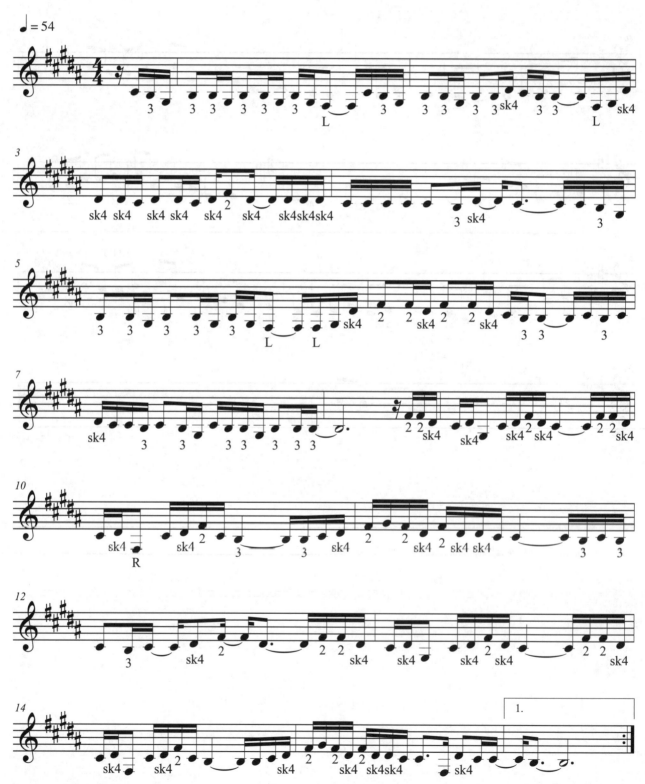

豐笛24課

詞：方文山 曲：周杰倫
OP：JVR Music Int'l Ltd.

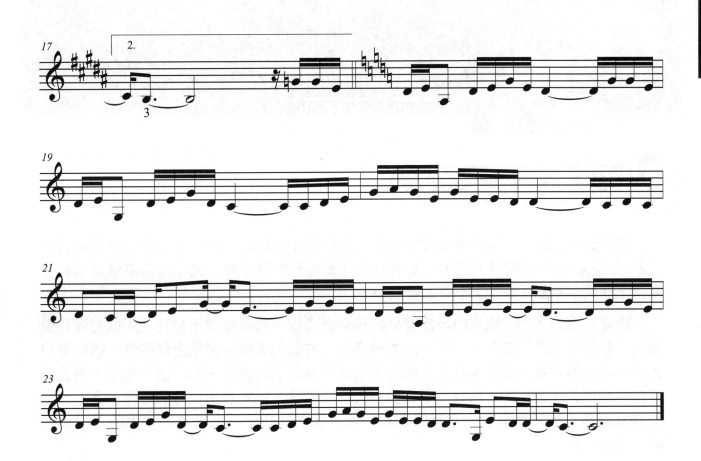

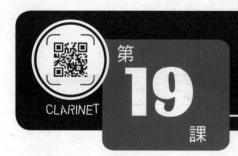

# 高音指法（一）

 **第五泛音的吹奏技巧**

　　第五泛音和第三泛音的指法較為相近，主要有兩種變化：（1）左手食指按孔抬起、（2）加入右手小指按鍵。除了一些例外的音有特別的指法外，大部分的高音指法只要掌握上面兩個重點，基本上不會太難記憶。

　　隨著音域的上升，高音的音色容易聽起來很尖銳，或是像脖子被勒住般感覺聲音緊緊的，想用穩健的氣流幫忙，但一用力或多吹一些氣到樂器中卻馬上就破音，讓吹奏的人覺得很不好掌握，是在學習豎笛的道路上最具挑戰性的最後一個八度。切記，第五泛音的音是比較「輕」的，所以不是靠蠻力大口吹氣進去就能吹出正確的聲音。喉嚨一定不能緊起來，像唱高音般需要想像喉嚨中有更寬闊的空間（豎笛老師常說的「喉嚨打開」即是此意）。

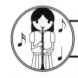 **高音指法（一）**

　　高音升Do的基礎音是低音La，加上高音鍵後可吹出中音Mi（第三泛音），接著將左手食指抬起就是高音升Do／高音降Re（第五泛音）了！而高音Re的基礎音是低音降Si，加上高音鍵後可吹出中音Fa（第三泛音），接著將左手食指抬起、右手小指按下，就可以吹出高音Re（第五泛音）。

高音升Do
高音降Re

高音Re

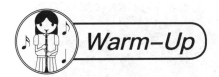

## Warm-Up

**泛音練習**

**旋律練習**

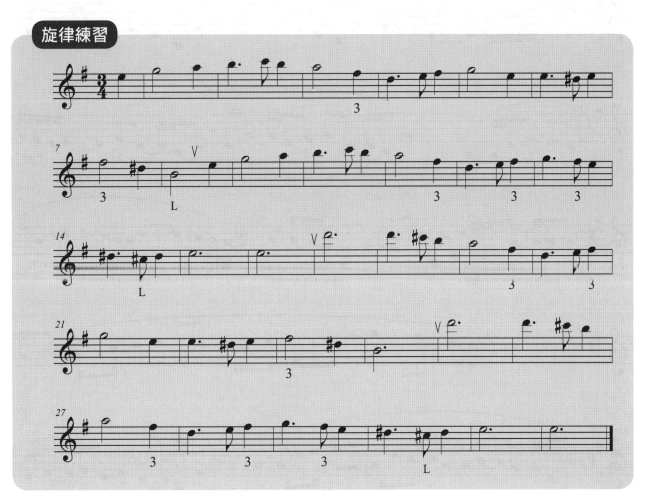

# 好好（想把你寫成一首歌）

演唱：五月天　作曲：冠佑、阿信

　　〈好好（想把你寫成一首歌）〉收錄於五月天2016年發行的專輯《自傳》中，並同時為動畫電影《你的名字》中文宣傳主題曲。〈好好〉的旋律音域很廣，涵蓋了低音、中音、高音三個音域，因此吹奏時除了要注意指法的變化，在吹奏三個音域的音時也要特別注意音色的控制，讓整體旋律聽起來更為流暢。

　　豎笛譜採D大調記譜（實際音高為C大調，與五月天演唱版本同調），熟練後可直接搭配五月天演唱音頻一起吹奏。

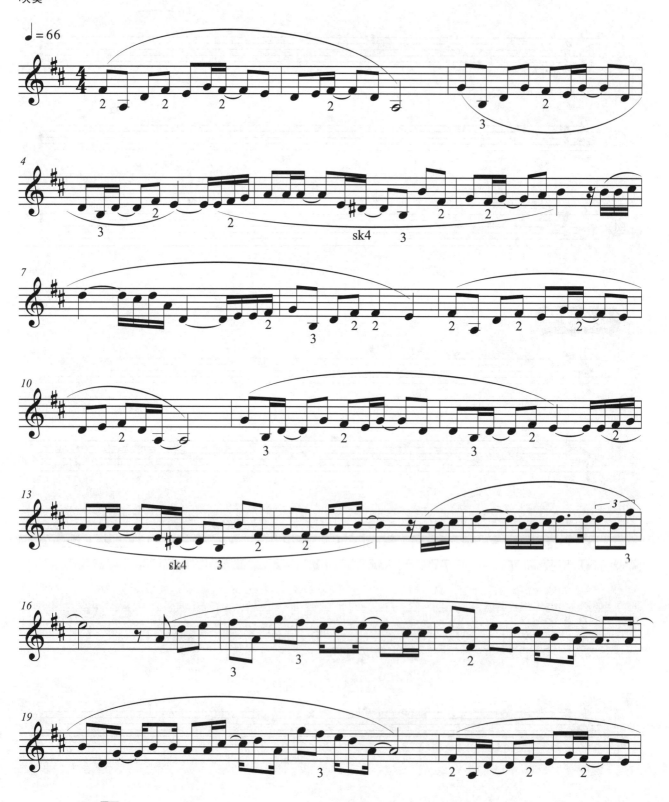

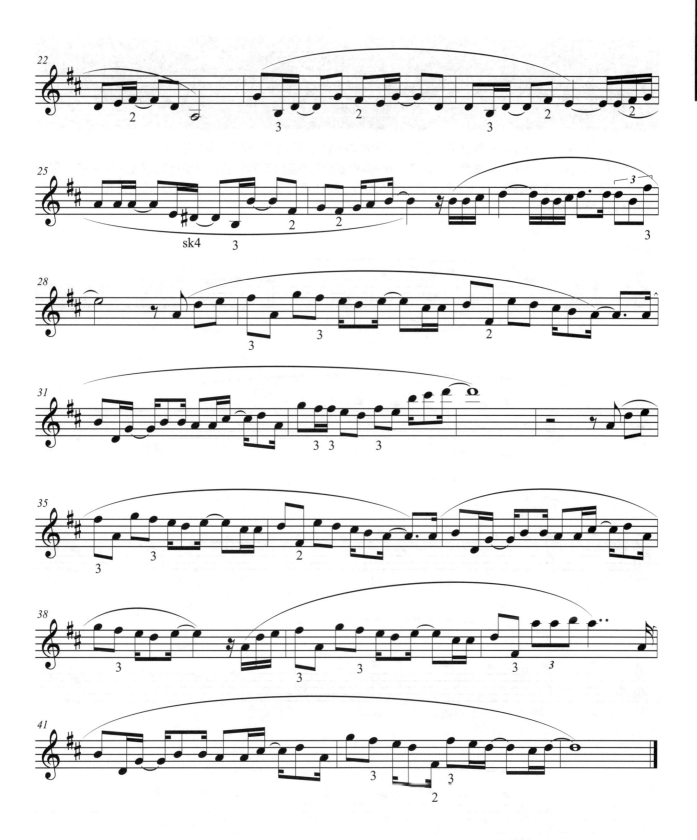

詞：阿信　曲：冠佑/阿信
OP：認真工作室/神奇鼓娛樂有限公司
SP：相信音樂國際股份有限公司

# 最高的地方

演唱：任家萱　作曲：陳小霞

　　〈最高的地方〉一曲由台灣女子團體S.H.E.中的Selina（任家萱）演唱，為電視劇《一把青》的插曲，收錄於2016年發行的《一把青電視原聲帶》中。恬靜的旋律中傳達出無窮希望，以步行的速度、中等的音量演奏即可。豎笛譜採降B大調記譜（實際音高為降A大調，與任家萱演唱版本同調），熟練後可直接搭配任家萱演唱音頻一起吹奏。

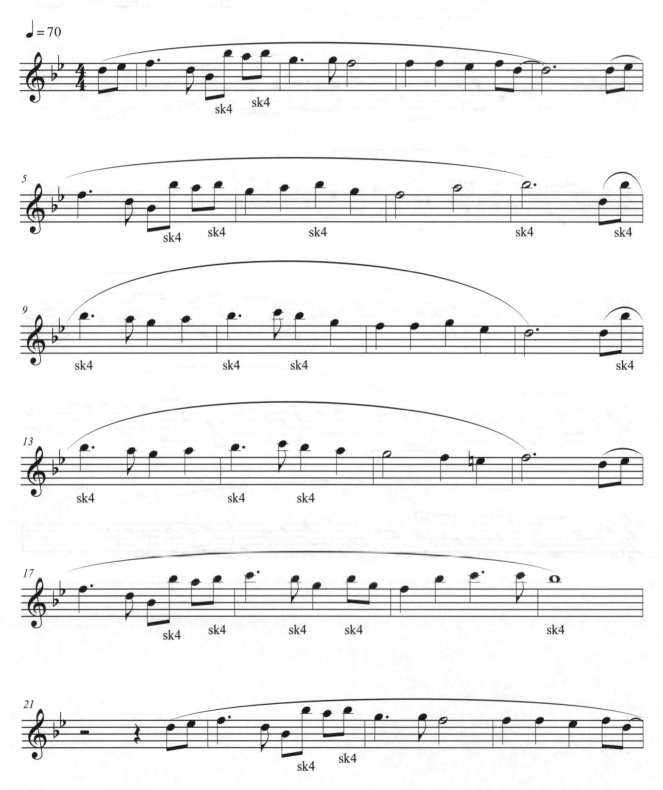

詞：李子恆 曲：陳小霞
OP：屋頂音樂工作室(ADMIN. BY EMI MPT)

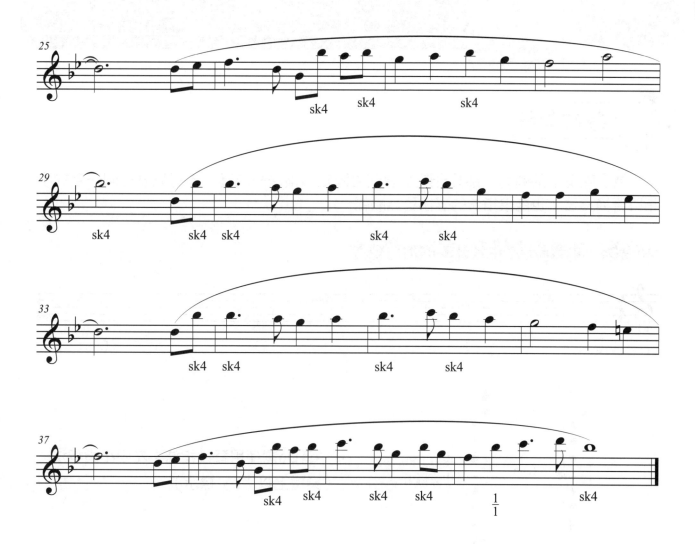

高音指法（二）

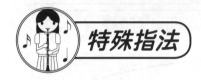

　　為了吹奏上的順利，部分升降音需使用固定的指法來吹奏，才可以避免同一手的小指跳著換指法，也能讓指法的變換更為順暢。

### 中音Do、中音降Mi / 中音升Re的指法練習

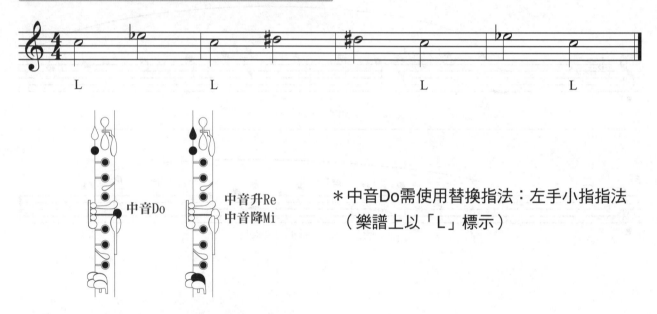

＊中音Do需使用替換指法：左手小指指法
（樂譜上以「L」標示）

### 中音Fa、中音降Si / 中音升La的指法練習

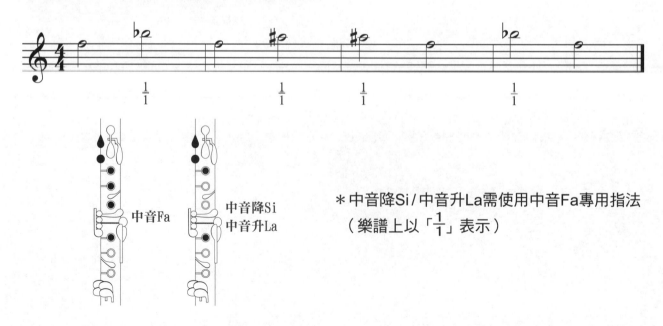

＊中音降Si / 中音升La需使用中音Fa專用指法
（樂譜上以「$\frac{1}{1}$」表示）

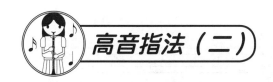

## 高音指法（二）

　　高音升Re的基礎音是低音Si，加上高音鍵後可吹出中音升Fa／中音降Sol（第三泛音），接著將左手食指抬起、右手小指按下就是高音升Re／高音降Mi（第五泛音），演奏時以旋律的進行來判斷哪一指法較為順暢，樂譜上以「$\frac{2}{4}$」來表示半音階指法、以「3」表示常用指法。

　　高音Mi的基礎音是Do，加上高音鍵後可吹出中音Sol（第三泛音），接著將左手食指抬起、右手小指按下，就可以吹出高音Mi（第五泛音）。

### 泛音練習

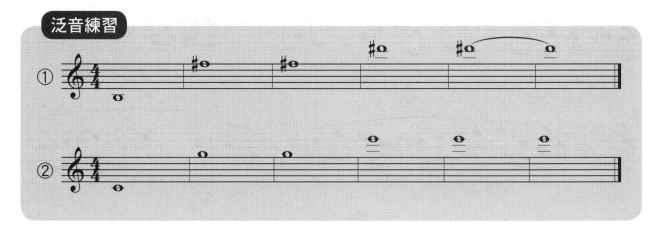

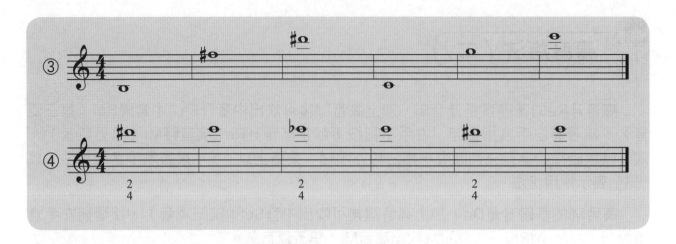

**旋律練習：Tank〈非你莫屬〉副歌**

## 手掌心

演唱：丁噹　作曲：V.K克

　　〈手掌心〉由中國女歌手丁噹所演唱，收錄於2013年發行的《蘭陵王電視原聲帶》中，並榮獲第九屆KKBOX風雲榜年度最佳電視原聲帶單曲獎。吹奏時特別注意中音Do與中音降Mi、中音Fa與中音降Si的指法銜接，豎笛譜採降E大調記譜（實際音高為降D大調），和丁噹演唱版本同調，熟練後可直接搭配演唱音頻一起吹奏。

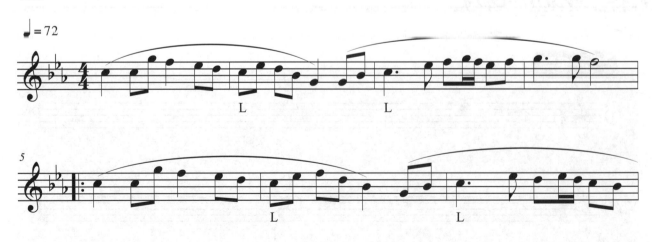

詞：陳沒 曲：V.K克
OP：金三音樂有限公司/小巨人音樂國際有限公司
SP：相信音樂國際股份有限公司

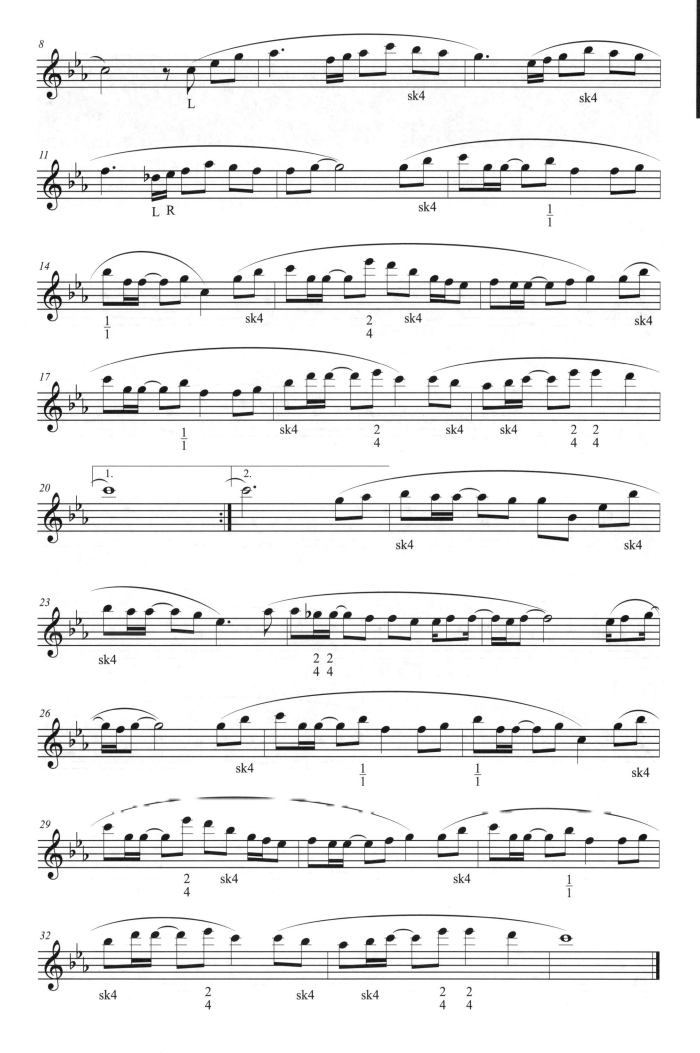

# 暖心

演唱：郁可唯　作曲：劉子樂

　　〈暖心〉收錄於中國女歌手郁可唯2010年發行的專輯《藍短褲》中，並同時為電視劇《犀利人妻》的插曲。曲中傳達出戀愛時的青澀與甜蜜，以步行的速度演奏即可、不需過快，演奏高音時要以更多的氣來支撐與控制音色。豎笛譜採E大調記譜（實際音高為D大調），和郁可唯演唱版本同調，熟練後可直接搭配演唱音頻一起吹奏。

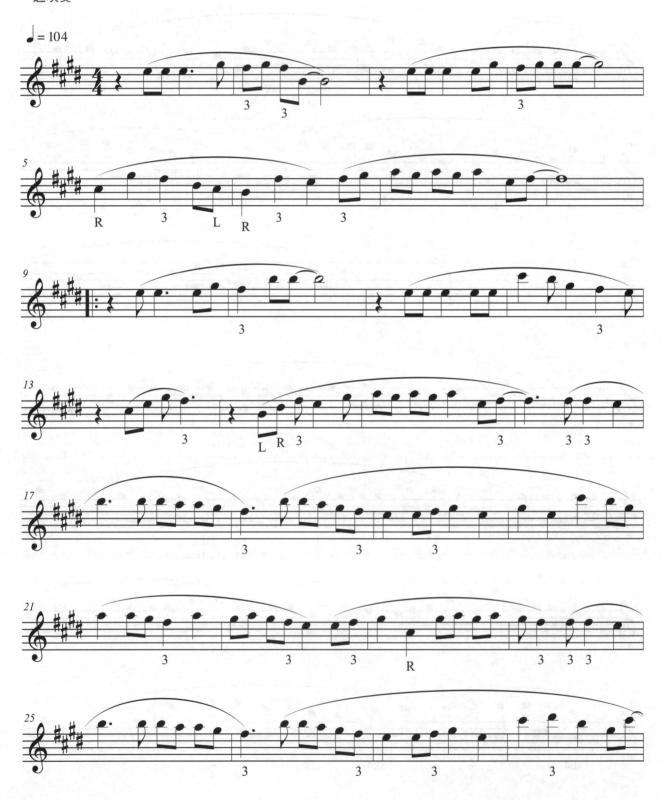

詞：劉子樂、厲曼婷 曲：劉子樂
OP：Linfair Music Publishing Ltd. 福茂著作權
大潮音樂經紀有限公司

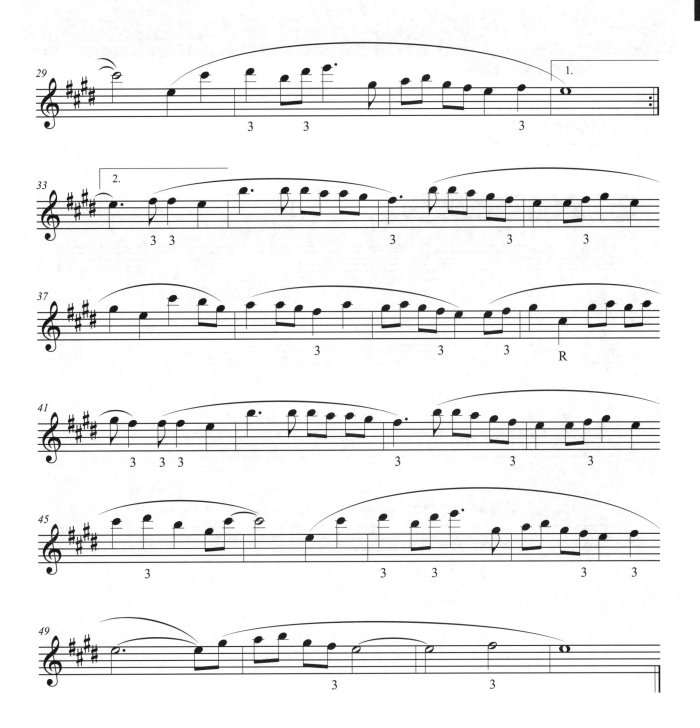

# 第 21 課 高音指法（一）、（二）

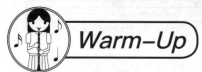

高音指法（一）、（二）練習

# 好愛好散

演唱：陳勢安　作曲：覃嘉健

〈好愛好散〉收錄於馬來西亞男歌手陳勢安2016年發行的專輯《親愛的偏執狂》中，並同時為韓劇《Doctors醫生們》的中文片頭曲、韓劇《W兩個世界》的片尾曲。曲中含有許多跨小節的連結線，使旋律聽起來有切分節奏的效果，演奏時要多留意含有連結線的音符，並將正確的音符時值演奏出來。豎笛譜採D大調記譜（實際音高為C大調，與陳勢安演唱版本同調），熟練後可直接搭配陳勢安演唱音頻一起吹奏。

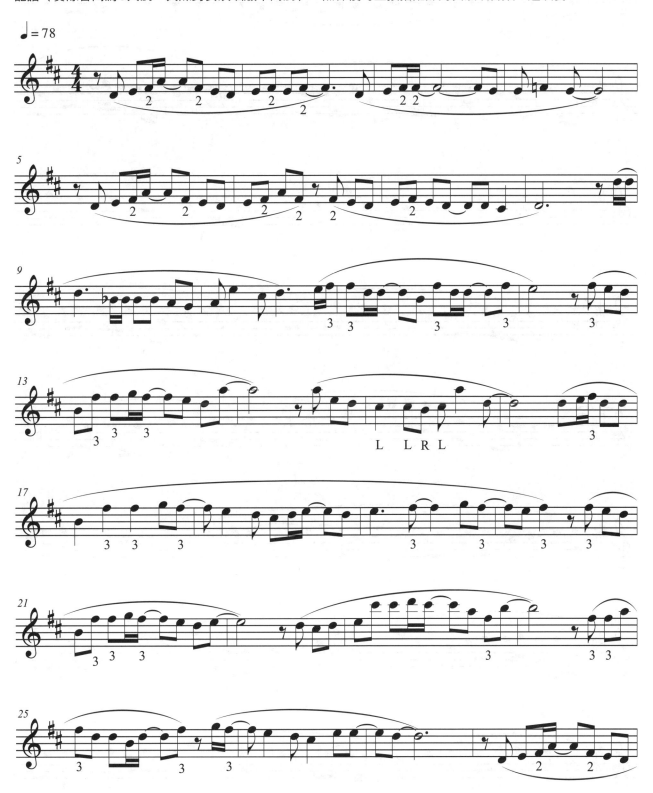

詞：馬嵩惟　曲：覃嘉健
OP: Sony Music Publishing (Pte) Ltd. Taiwan Branch /Sun Entertainment Publishing Ltd
SP：Sony Music Publishing (Pte) Ltd. Taiwan Branch

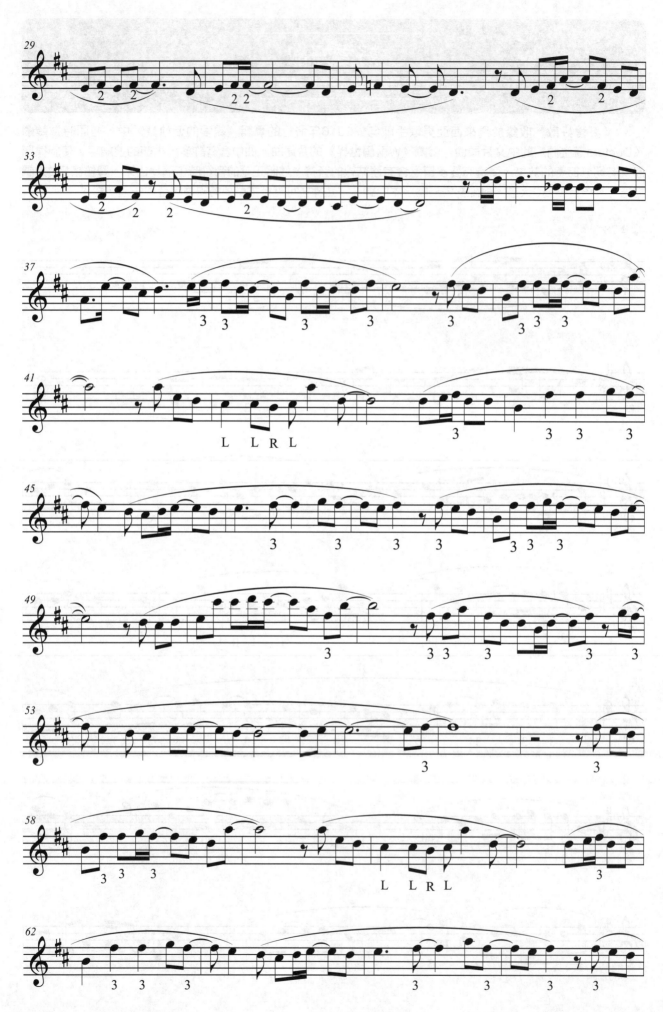

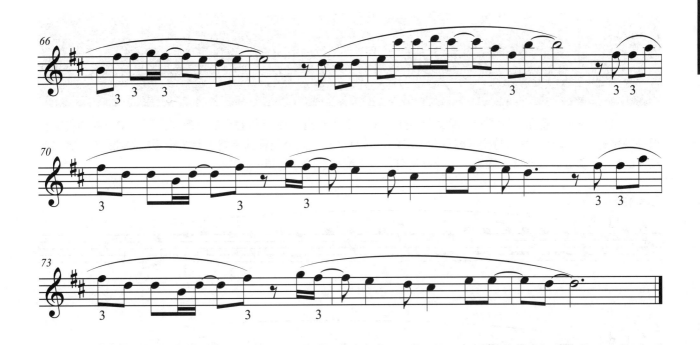

隨堂筆記

# 飄洋過海來看你

演唱：娃娃　作曲：李宗盛

　　〈飄洋過海來看你〉收錄於台灣女歌手娃娃（本名金智娟）1991年發行的專輯《大雨》中。曲中旋律有很多連續的同音進行，點舌時要放鬆舌頭、讓點舌音自然些，並不死板的演奏。豎笛譜採E大調記譜（實際音高為D大調，與娃娃演唱版本同調），熟練後可直接搭配娃娃演唱音頻一起吹奏。

豎笛24課

詞/曲：李宗盛
OP: PROMISE PRODUCTIONS STUDIOS CO LTD

## 高音指法（三）

### 小指指法變換練習

　　左手小指、右手小指的指法常常容易互相混淆，但為了演奏上的流暢度，許多特定音的連接需要左、右手小指的互相合作才能辦到，接下來的練習特別針對中音升Do／中音降Re的小指指法來做加強練習。

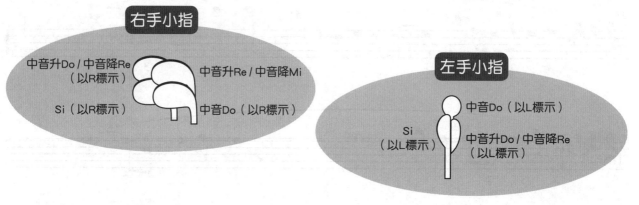

右手小指

中音升Do／中音降Re（以R標示）　　　中音升Re／中音降Mi

Si（以R標示）　　　中音Do（以R標示）

左手小指

中音Do（以L標示）

Si（以L標示）　　中音升Do／中音降Re（以L標示）

＊註：指法中音升Do／中音降Re，請見P.112。

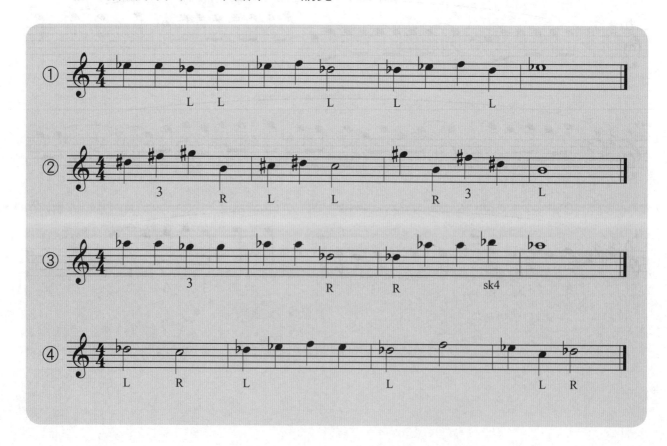

# 高音指法（三）

　　高音Fa、高音升Fa／高音降Sol有一個共同點，那就是它們各自擁有一組全按的指法，與一組簡化的指法。練習長音時使用全按的指法，音色會較穩定、音準也較不會飄來飄去；吹奏旋律時多使用簡化的指法，在指法的變換上較為方便與快速。

　　高音Fa的基礎音是升Do，加上高音鍵後可吹出中音升Sol（第三泛音），接著將左手食指抬起、右手小指按下就是高音Fa（第五泛音）。

　　高音升Fa／高音降Sol的基礎音是Re，加上高音鍵後可吹出中音La（第三泛音），接著將左手食指抬起、右手小指按下，就可以吹出高音升Fa（第五泛音）。

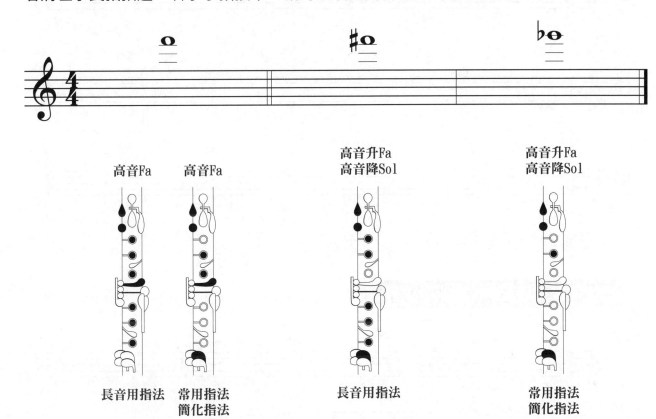

Warm-Up

**泛音練習**

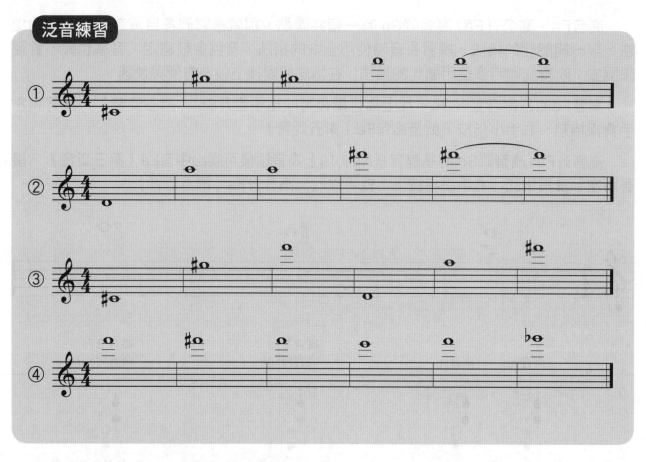

**旋律練習：楊丞琳〈慶祝〉副歌**

# 分手後不要做朋友

演唱：梁文音　作曲：陳韋伶

　　〈分手後不要做朋友〉收錄於台灣女歌手梁文音2014年發行的專輯《漫情歌》中，並同時為台灣偶像劇《回到愛以前》的片尾曲。吹奏時要特別注意譜上的指法標示，特別是左、右手小指指法（L表示左手小指指法、R表示右手小指指法）。升降音較多的調容易遇到指法不順的問題，按照譜上標記的指法可避免大部分的演奏不順，有時相鄰的兩音剛好無法左、右手錯開，只能用同一隻小指跳著演奏，這個部分就需要靠多練習幾次，將之熟練後就會比較順暢了。

　　豎笛譜採降D大調記譜（實際音高為降C大調，與梁文音演唱版本同調），熟練後可直接搭配梁文音演唱音頻一起吹奏。

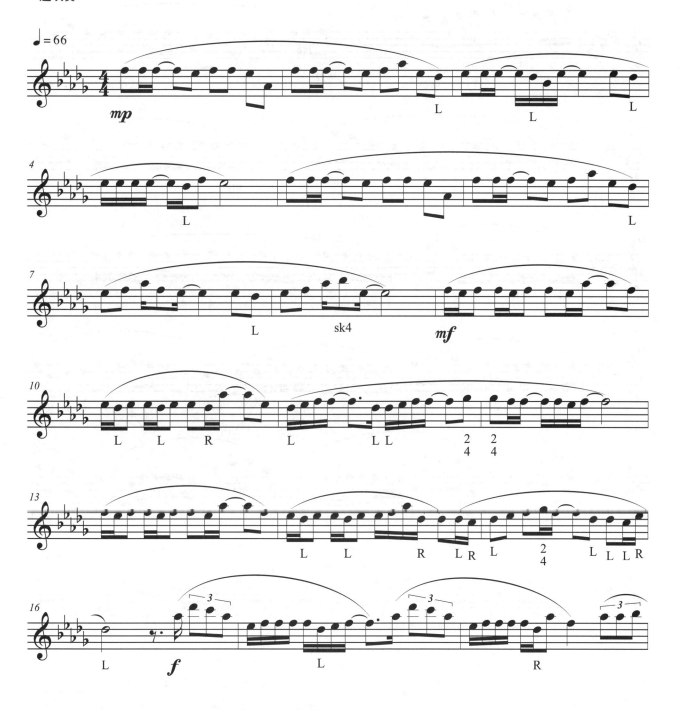

詞：黃婷 曲：木蘭號aka陳韋伶
OP: WARNER/CHAPPELL MUSIC TAIWAN LTD

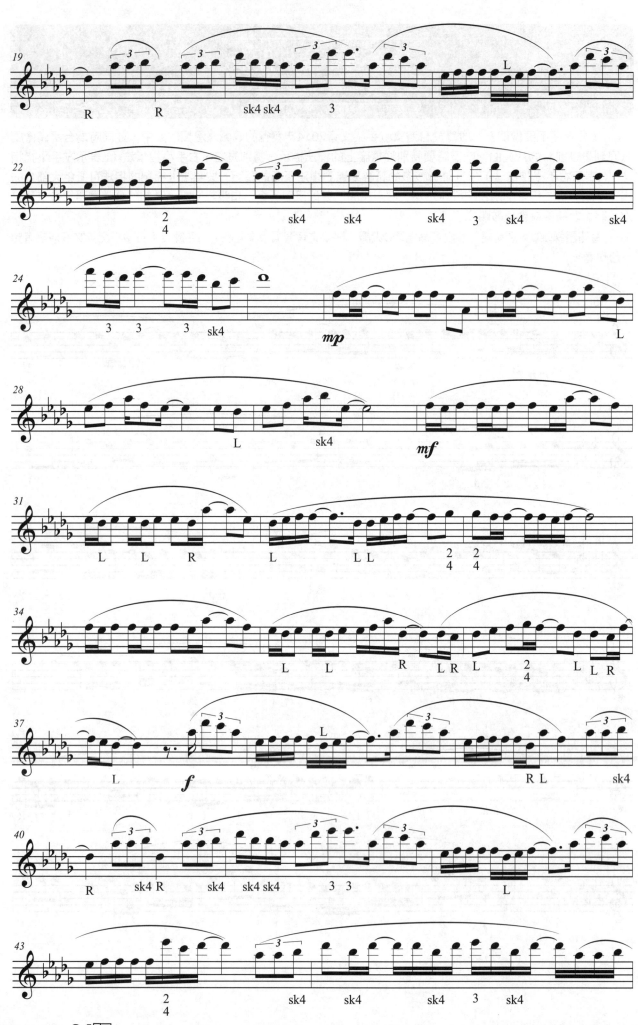

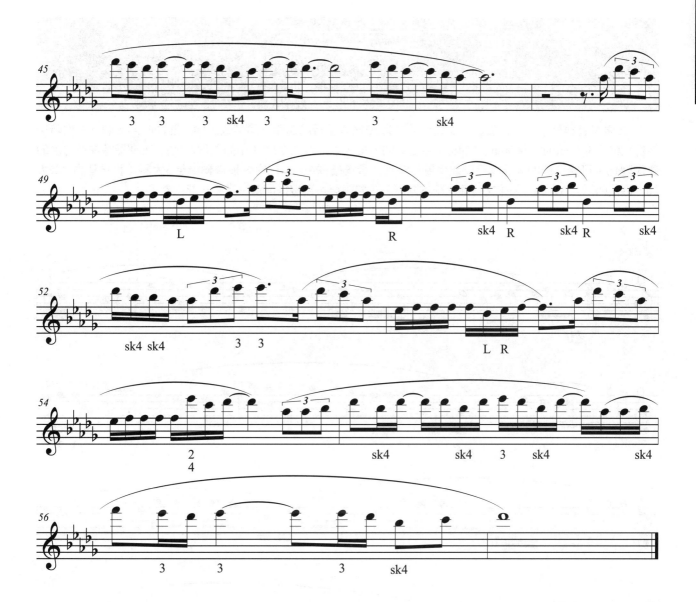

# 愛其實很殘忍

演唱：梁文音　作曲：張起政

　　〈愛其實很殘忍〉收錄於台灣女歌手梁文音2014年發行的專輯《漫情歌》中，並同時為韓劇《九回時空旅行》的中文片頭曲。整首曲子由mp（中弱）的力度，漸漸增強至mf（中強）與f（強），演奏時注意力度的層次變化，可讓音樂的旋律進行聽起來更加深刻。豎笛譜採A大調記譜、最後轉調至B大調（實際音高為G大調、最後轉調至A大調，與梁文音演唱版本同調），熟練後可直接搭配演唱音頻一起吹奏。

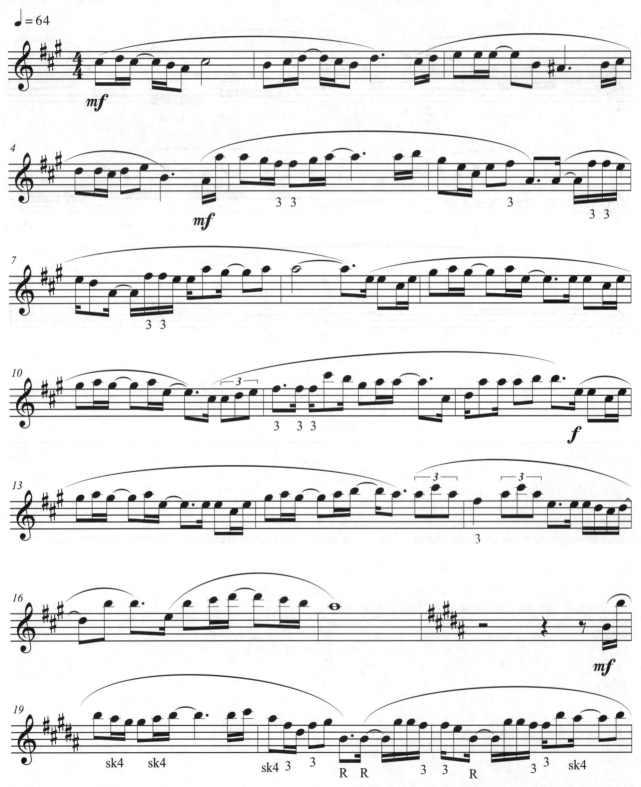

詞：林建良 曲：張起政
OP：UNIVERSAL MUSIC PUBLISHING LTD TAIWAN
Linfair Music Publishing Ltd. 福茂著作權

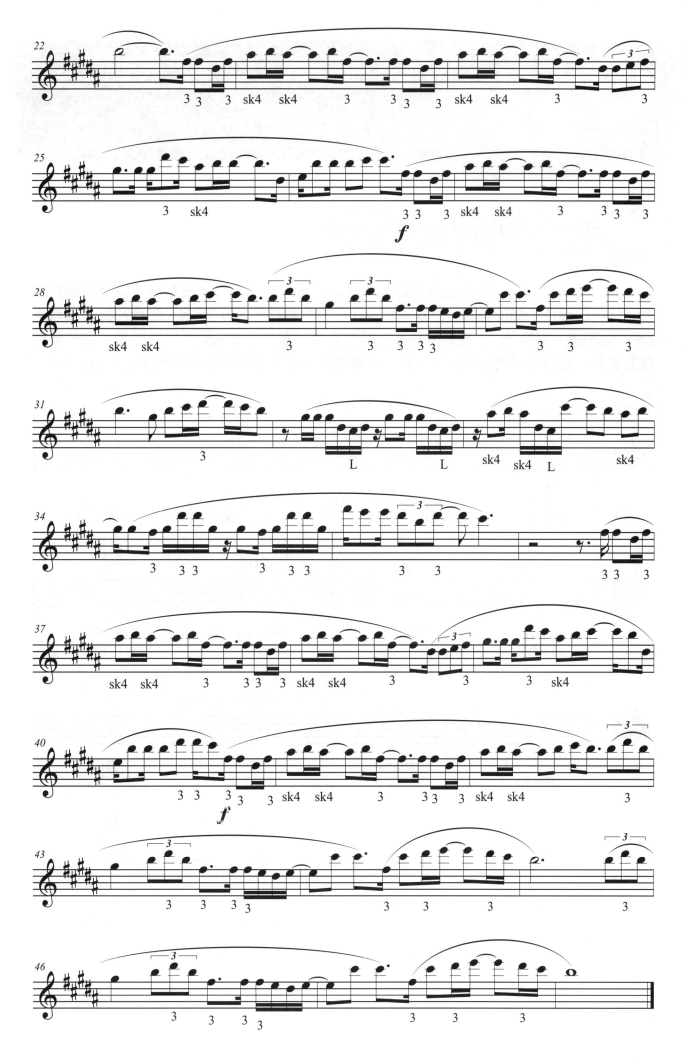

# 高音指法（四）

 **第七泛音和第九泛音的吹奏**

　　第七泛音和第五泛音同為高音音域，所以在音色的控制上要盡量讓音色不要過於尖銳，保持口腔內空間的圓潤，不要讓氣流在口腔中被壓扁。高音Sol、高音升Sol／高音降La、高音La、高音升La／高音降Si都是第七泛音，至於高音Si則是第九泛音。由於聲音較為尖銳、也較難順利吹奏出來，第七泛音和第九泛音在實際曲目的應用上較為少見。

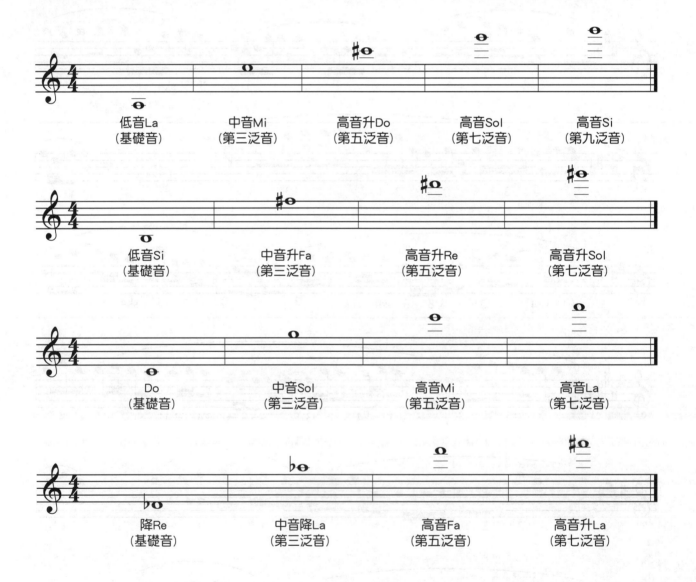

# 高音指法（四）

　　高音Sol的基礎音是低音La，加上高音鍵後可吹出中音Mi（第三泛音），接著抬起左手小指可吹出高音升Do（第五泛音），接著將右手小指按下、左手抬起第四指就可以吹出高音Sol（第七泛音）。除了吹奏泛音練習時使用泛音指法，其餘時候可以使用常用指法。

　　高音升Sol／高音降La的基礎音是低音Si，加上高音鍵後可吹出中音升Fa（第三泛音），接著將左手食指抬起、右手小指按下，就可以吹出高音升Re（第五泛音），最後再調整嘴型和用氣的方式（保持腹部和氣流的支撐、嘴型需要更加集中），就可以吹出高音升Sol／高音降La（第七泛音）。半音階指法在譜上以「$\frac{2}{4}$」標示，常用指法在譜上則以「3」標示。

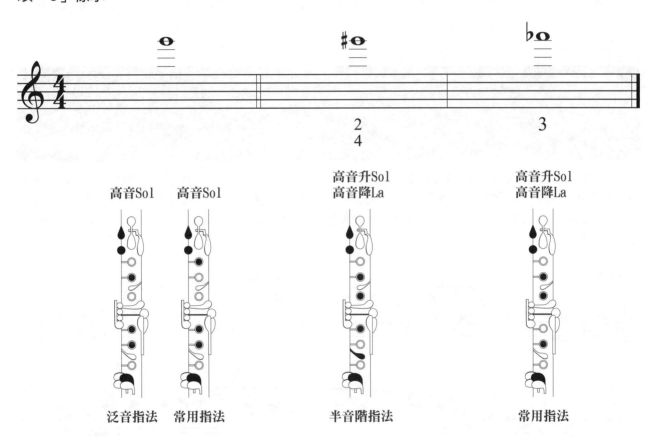

高音Sol　　　高音Sol

泛音指法　　　常用指法

高音升Sol
高音降La

半音階指法

高音升Sol
高音降La

常用指法

**泛音練習**

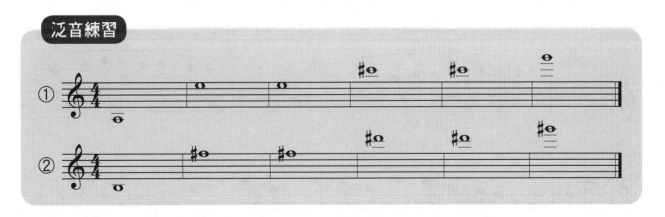

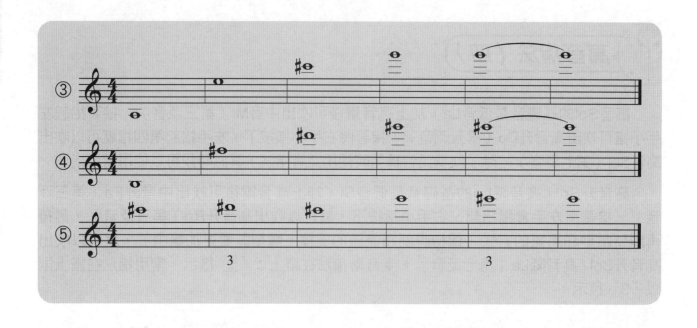

# 離人

演唱：林志炫　作曲：何佳文

〈離人〉收錄於台灣男歌手林志炫2001年發行的專輯《擦聲而過》中，最初的版本為張學友原唱。演奏時注意速度要平穩，恬靜的旋律中可多加入一些力度的變化做出漸強和漸弱，越往高的音域越需要氣流和腹部的支撐，因此吹往高音時要以漸強的氣流輔助。豎笛譜採F大調記譜（實際音高為降E大調），林志炫演唱版本為降G大調。

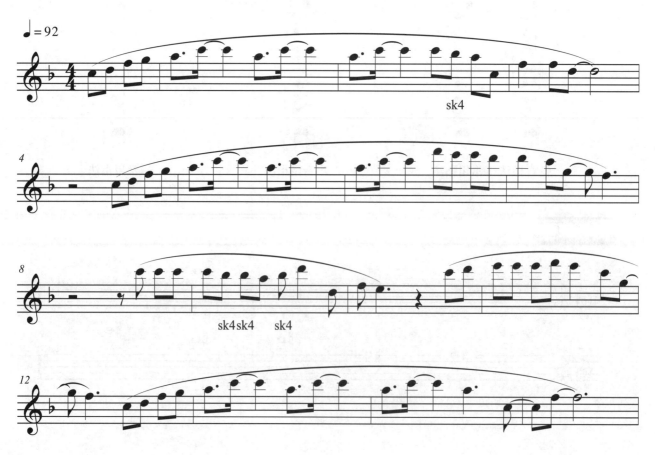

詞：厲曼婷 曲：何家文
OP：大潮音樂經紀有限公司

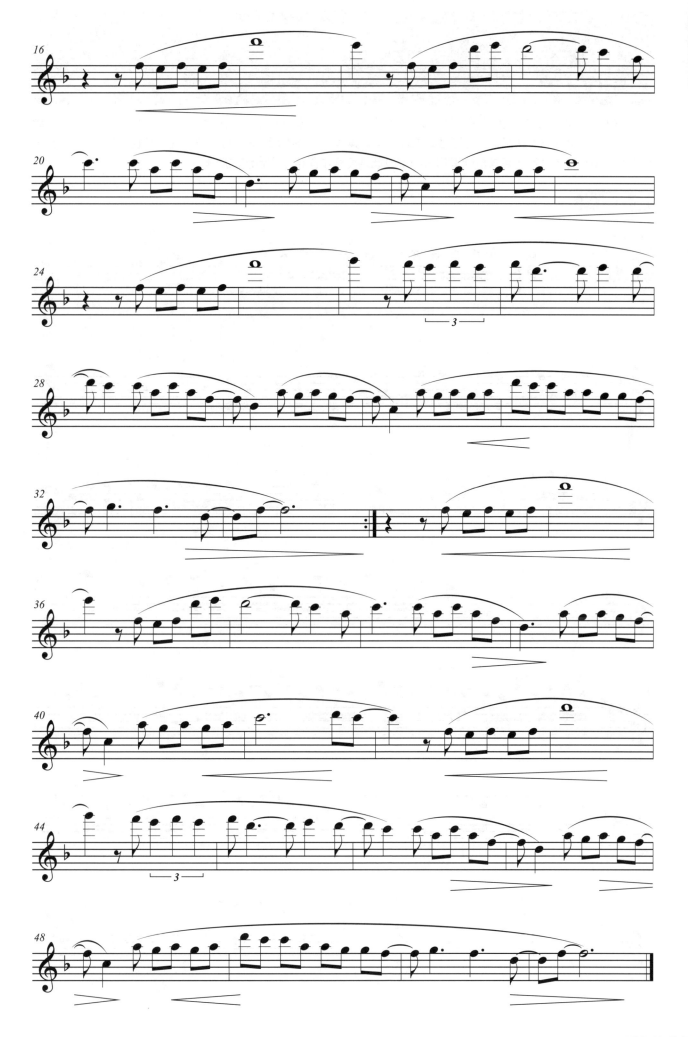

# 模特

演唱：李榮浩　作曲：李榮浩

　　〈模特〉收錄於中國男歌手李榮浩2013年發行的專輯《模特》中，並榮獲第二十五屆金曲獎最佳作詞獎的提名。豎笛譜採A大調記譜（實際音高為G大調，與李榮浩演唱版本同調），熟練後可直接搭配演唱音頻一起吹奏。由於音域較高，可嘗試吹奏高音版本與低八度版本兩種不同音域的版本。

**高音版本**

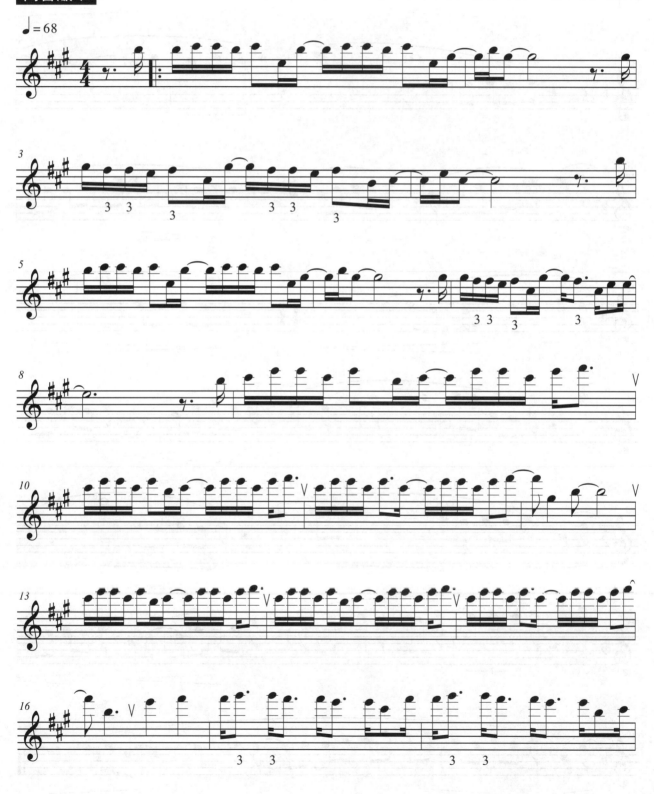

詞：周耀輝 曲：李榮浩
OP：UNIVERSAL MUSIC PUBLISHING LTD TAIWAN

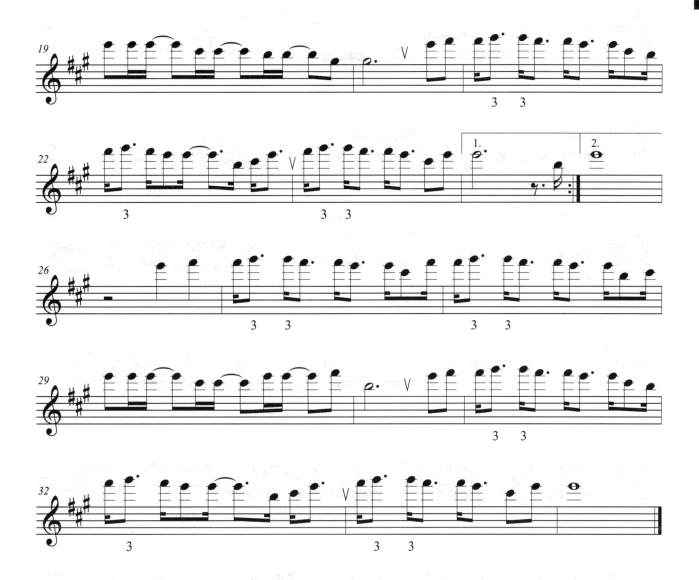

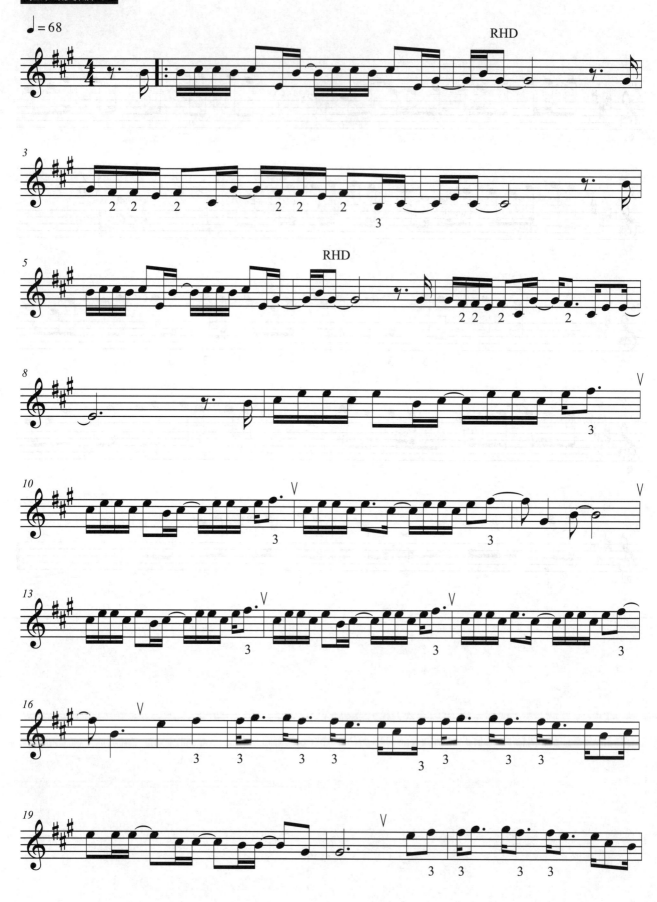

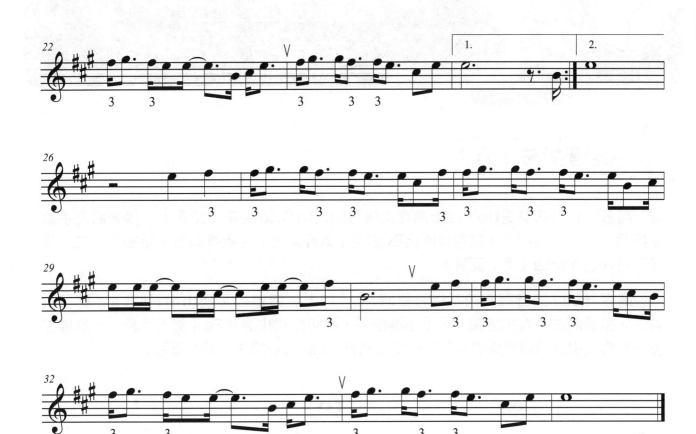

 **高音指法（五）**

　　高音La的基礎音是Do，加上高音鍵後可吹出中音Sol（第三泛音），接著將左手食指抬起、右手小指按下，就可以吹出高音Mi（第五泛音），接著將右小指抬起、左小指按下可吹出高音La（第七泛音）。

　　高音升La／高音降Si的基礎音是降Re，加上高音鍵後可吹出中音降La（第三泛音），接著將左手食指抬起、右手小指按下，就可以吹出高音Fa（第五泛音），最後加上左手食指中間關節處按鍵後就可以吹出高音升La／高音降Si（第七泛音）。

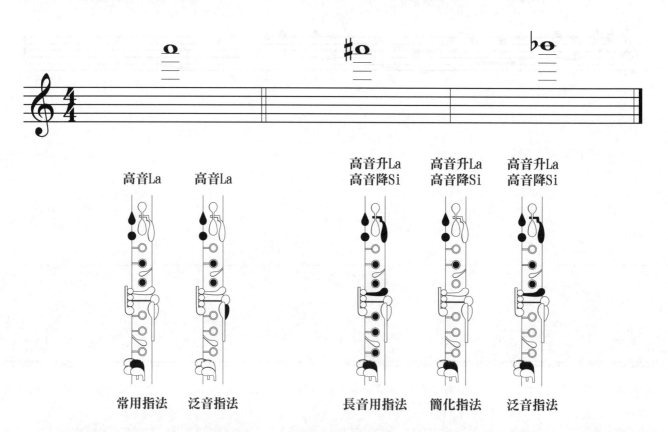

| 高音La | 高音La | | 高音升La<br>高音降Si | 高音升La<br>高音降Si | 高音升La<br>高音降Si |
|--------|--------|--|---------------------|---------------------|---------------------|
| 常用指法 | 泛音指法 | | 長音用指法 | 簡化指法 | 泛音指法 |

　　最高音Sol的基礎音是低音La，加上高音鍵後可吹出中音Mi（第三泛音），接著抬起左手小指可吹出高音升Do（第五泛音），接著將右手小指按下、左手抬起第四指就可以吹出高音Sol（第七泛音），最後加上左手食指的中間關節處按鍵就可以吹出高音Si（第九泛音）。除了吹奏泛音練習時使用泛音指法，其餘時候可以使用常用指法。

　　最高音Do的指法則是以中音Si指法再加上右手食指和小指按鍵即可吹奏，雖說如此，高音Si及最高音Do的吹奏並非一蹴可幾，也不是吹奏到高音La後馬上就可以輕而易舉的吹出最後的兩個高音，相反的，這兩個需要一些時間的嘗試與摸索才能夠順利吹奏出來。

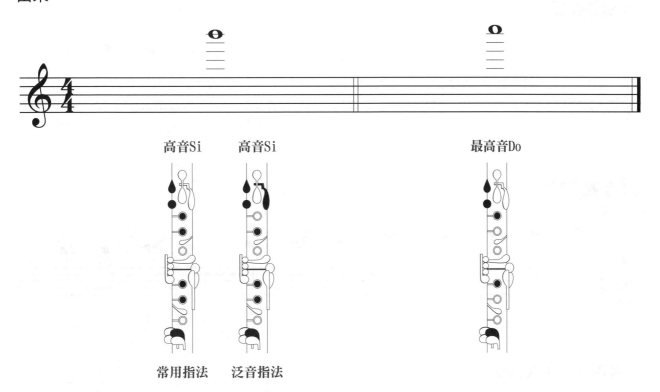

高音Si　　高音Si　　　　　　最高音Do

常用指法　　泛音指法

**泛音練習**

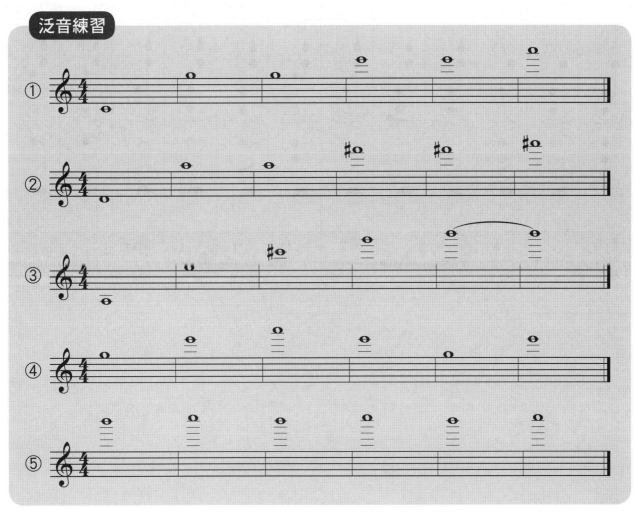

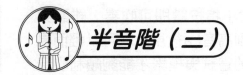

## 半音階（三）

**半音階上行**

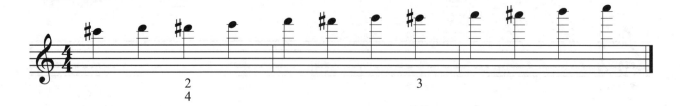

**半音階下行**

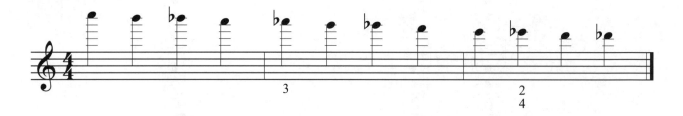

### 半音階（三）指法表

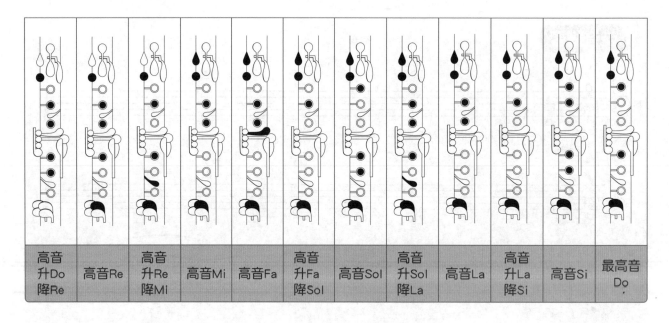

| 高音<br>升Do<br>降Re | 高音Re | 高音<br>升Re<br>降Mi | 高音Mi | 高音Fa | 高音<br>升Fa<br>降Sol | 高音Sol | 高音<br>升Sol<br>降La | 高音La | 高音<br>升La<br>降Si | 高音Si | 最高音<br>Do. |
|---|---|---|---|---|---|---|---|---|---|---|---|

# 夜空中最亮的星

演唱／作曲：逃跑計劃

〈夜空中最亮的星〉收錄於中國流行樂團逃跑計劃於2011年發行的專輯《世界》中，並同時為微電影《摘星的你》的主題曲。此曲被多位歌手翻唱，擁有許多不同的Key和版本，音域超過兩個八度，不管對歌手或是豎笛的演奏都是非常有挑戰性的歌曲。豎笛譜採C大調記譜（實際音高為降B大調，與逃跑計劃演唱版本同調），熟練後可直接搭配逃跑計劃演唱音頻一起吹奏。由於音域較高，可嘗試吹奏高音版本與低八度版本兩種不同音域的版本。

**高音版本**

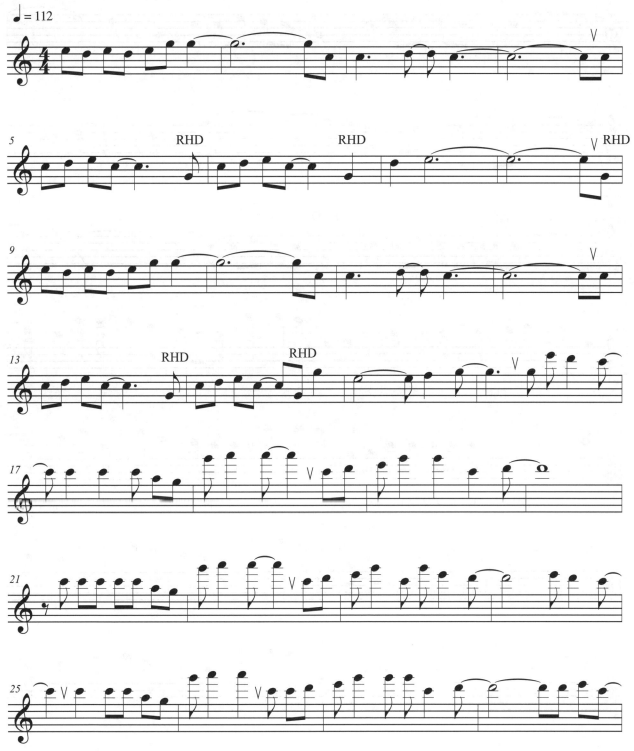

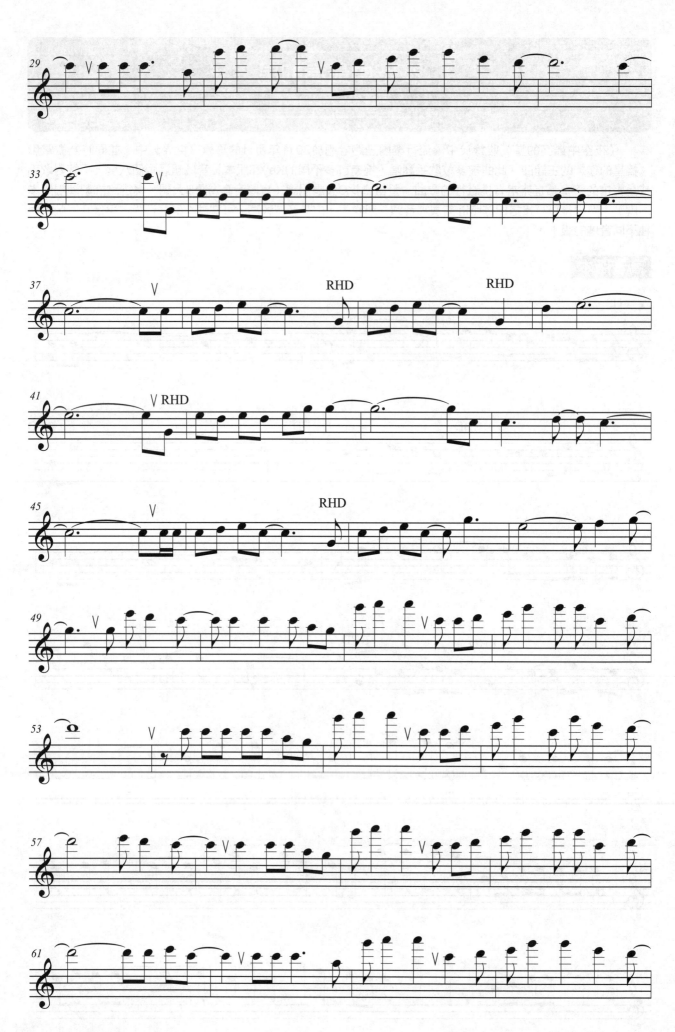

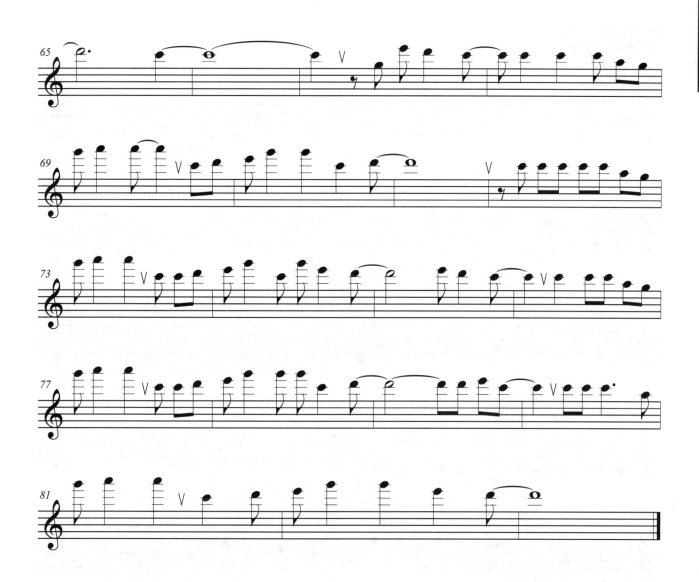

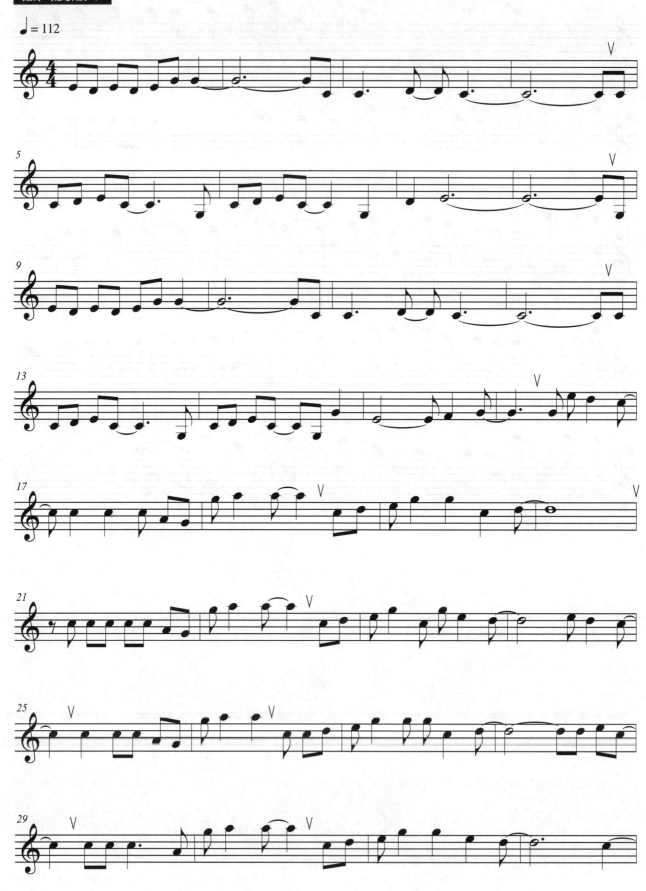

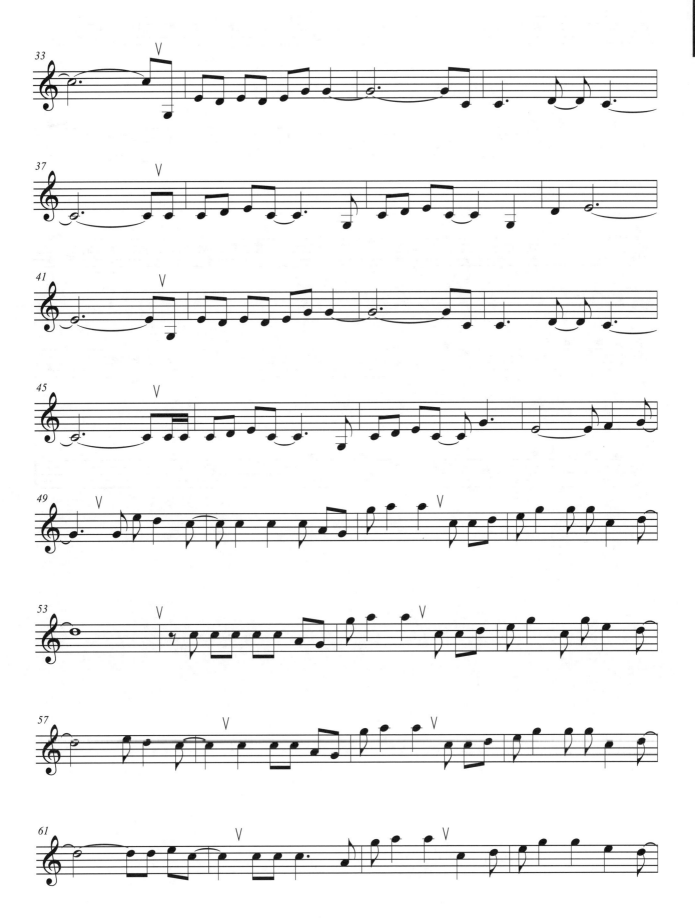

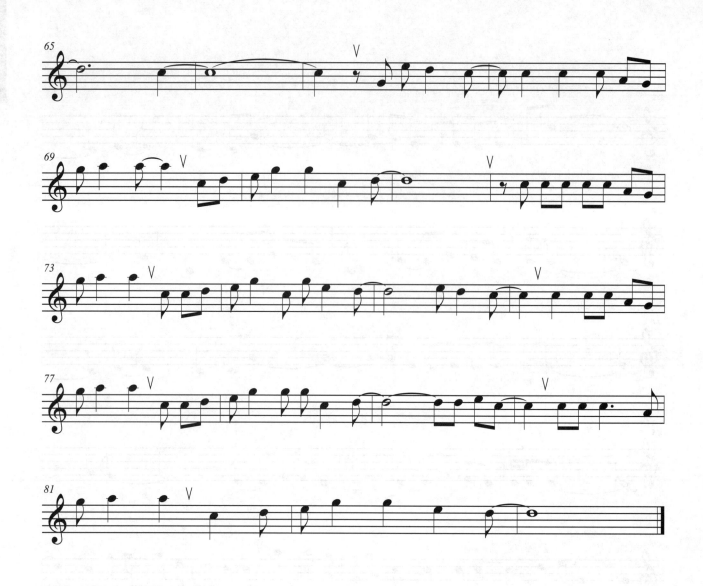

# 補充歌曲：豎笛二重奏

## 美女與野獸
演唱：田馥甄、井柏然

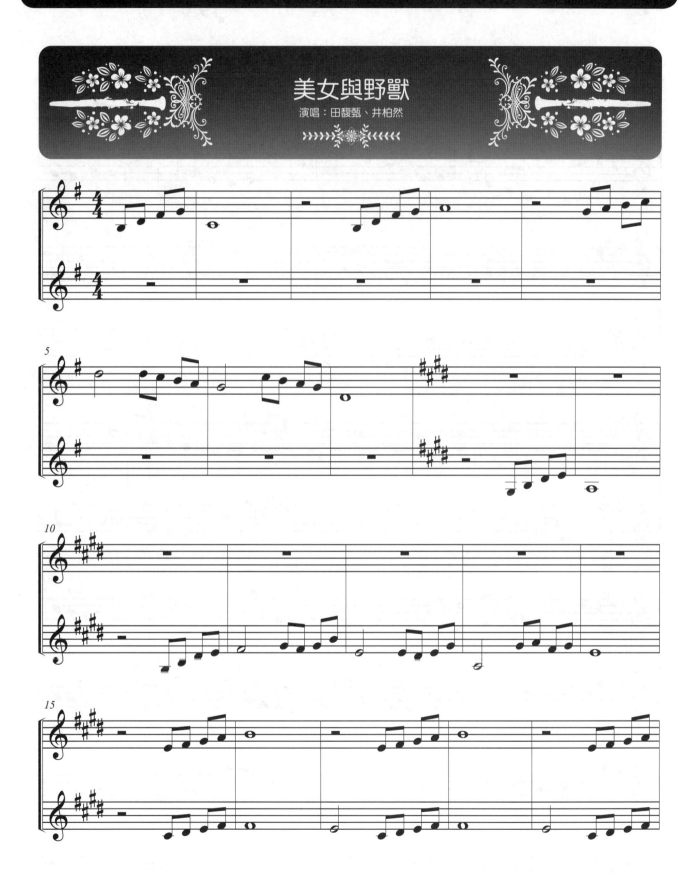

詞：陳少琪　曲：Alan Menken
OP：UNIVERSAL MUSIC PUBLISHING LTD TAIWAN

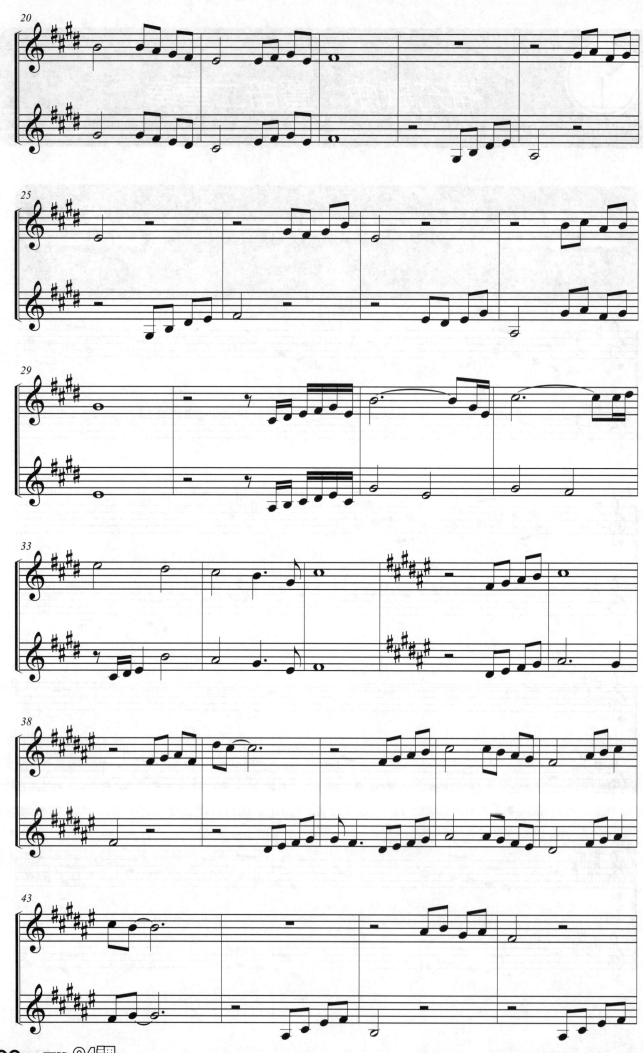

豎笛24課

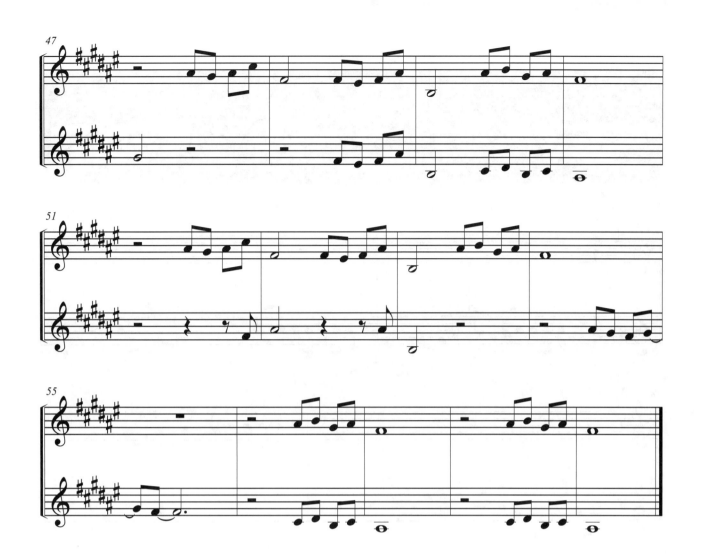

珊瑚海

演唱：周杰倫、Lara

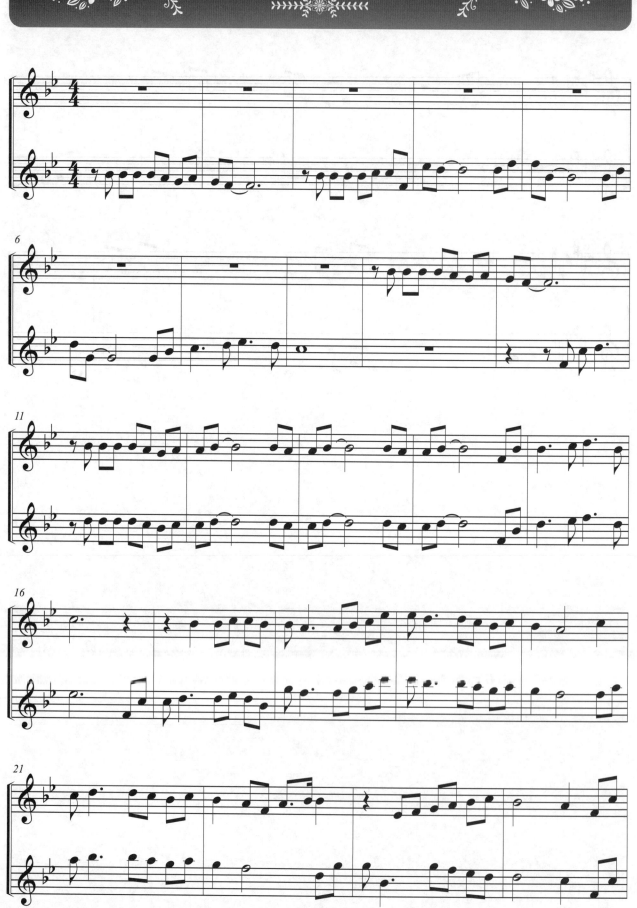

詞：方文山 曲：周杰倫
OP：JVR Music Int'l Ltd.

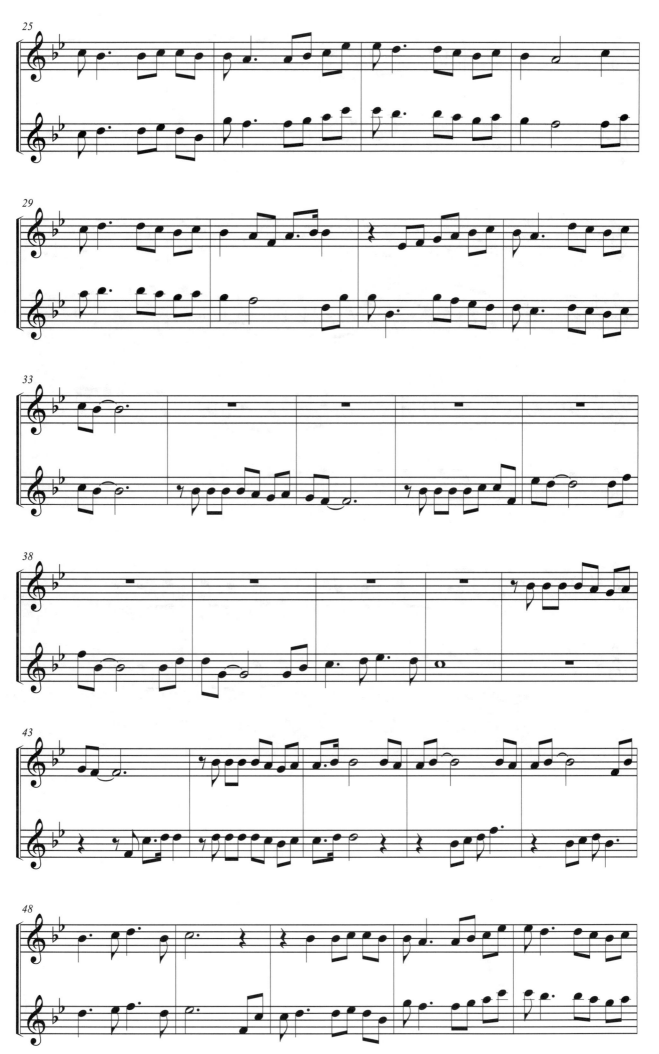

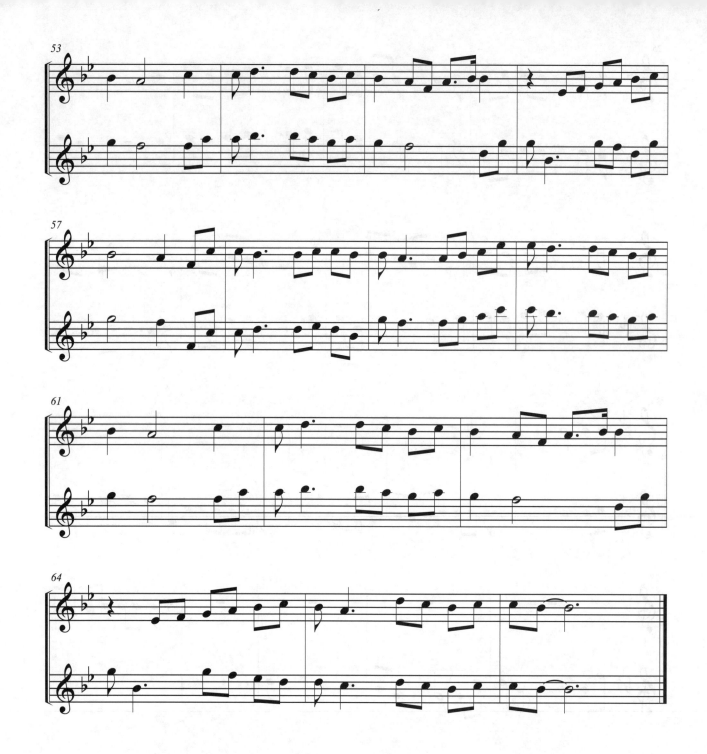

# 你最珍貴

演唱：張學友、高慧君

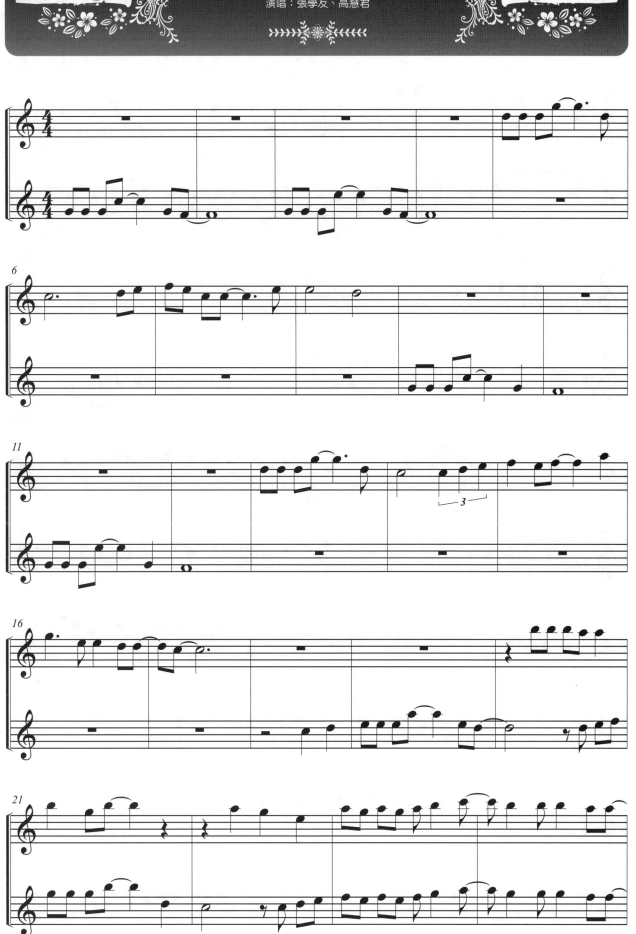

詞：林明陽/十方　曲：凌偉文
OP：UNIVERSAL MUSIC PUBLISHING LTD TAIWAN

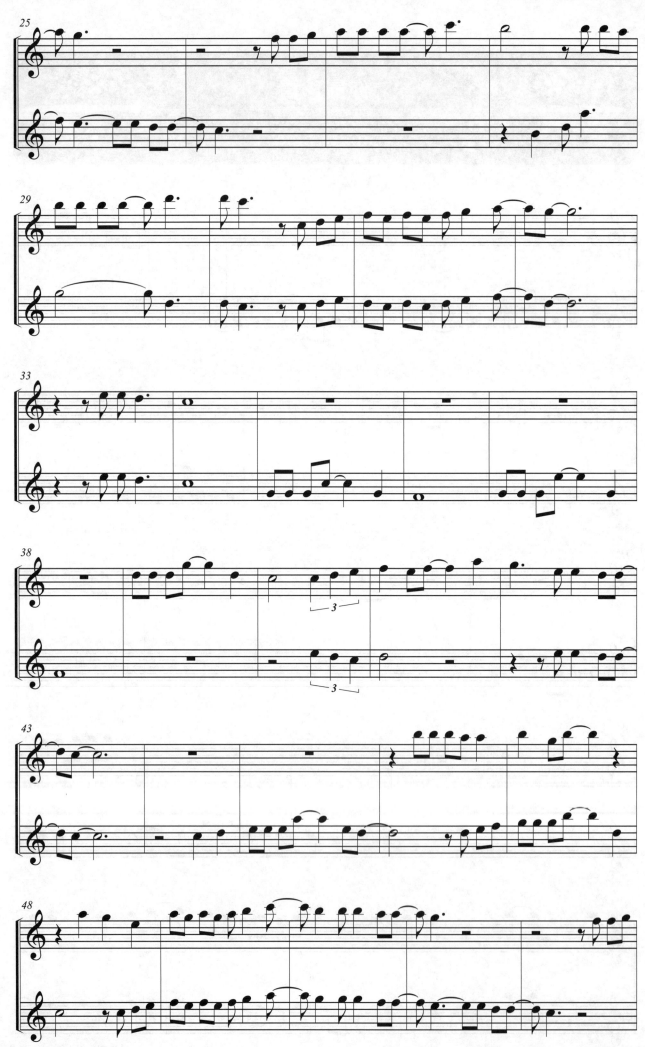

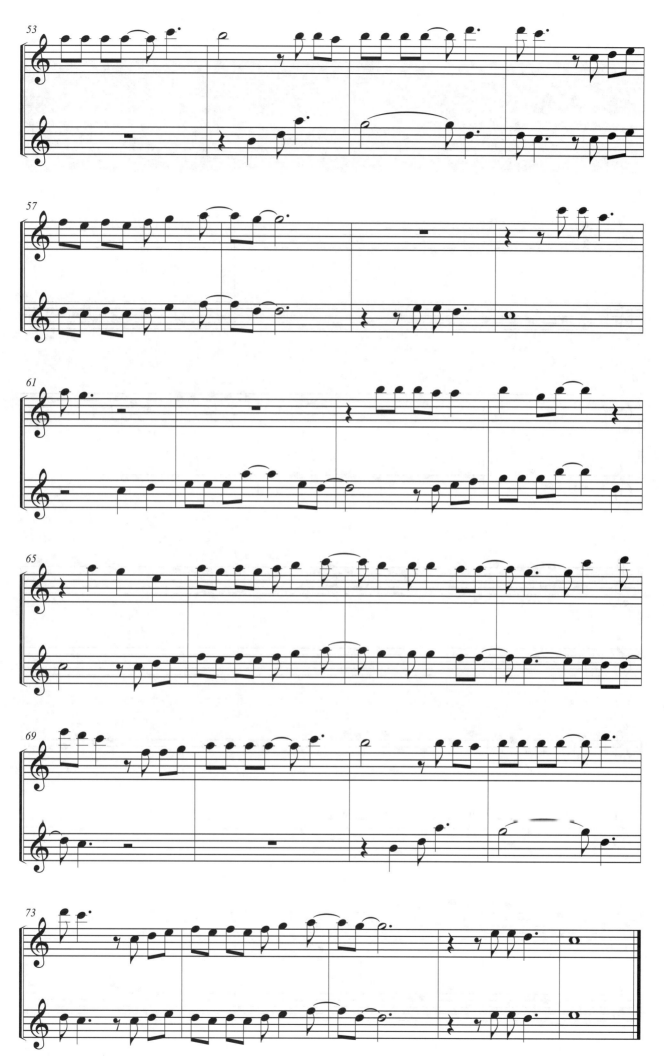

# 小酒窩

演唱：林俊傑、蔡卓妍

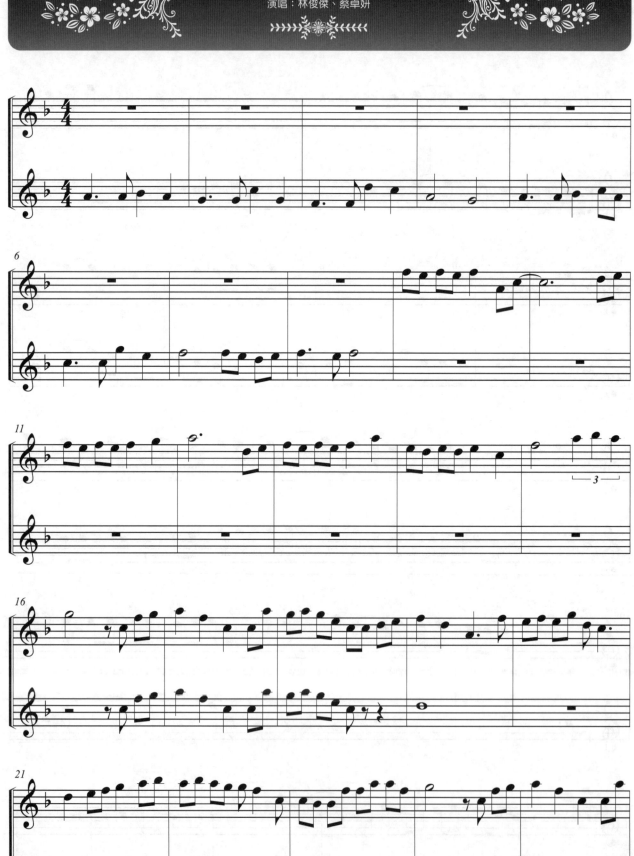

詞：王雅君 曲：林俊傑

OP：Linfair Music Publishing Ltd. 福茂著作權 Touch Music Publishing Pte Ltd., Compass

SP：大潮音樂經紀有限公司

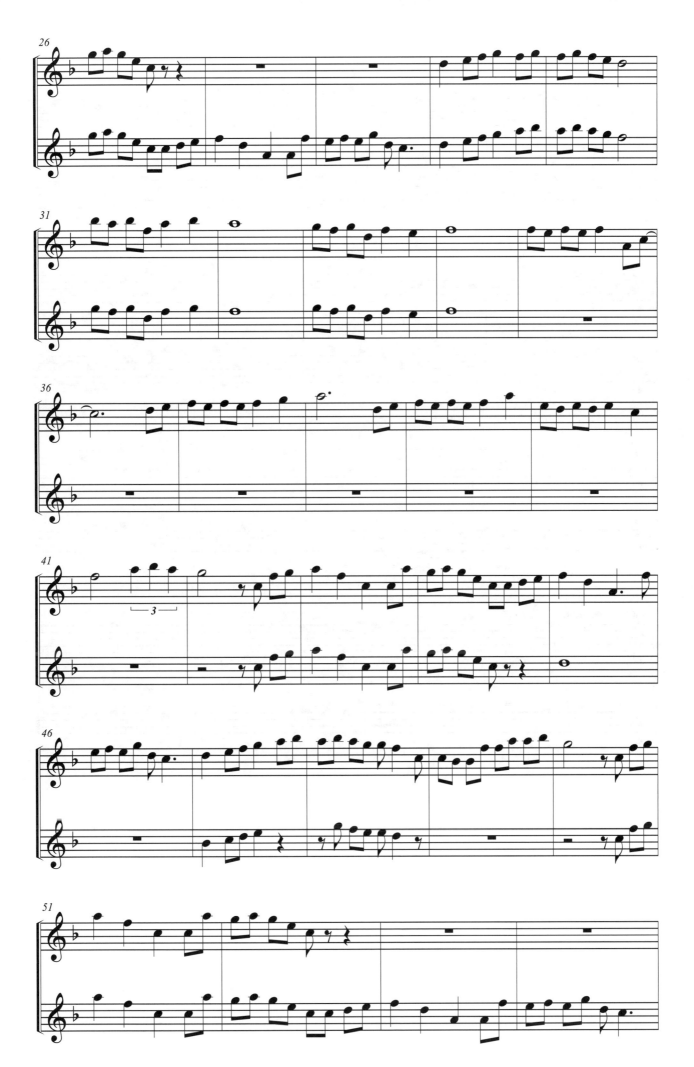

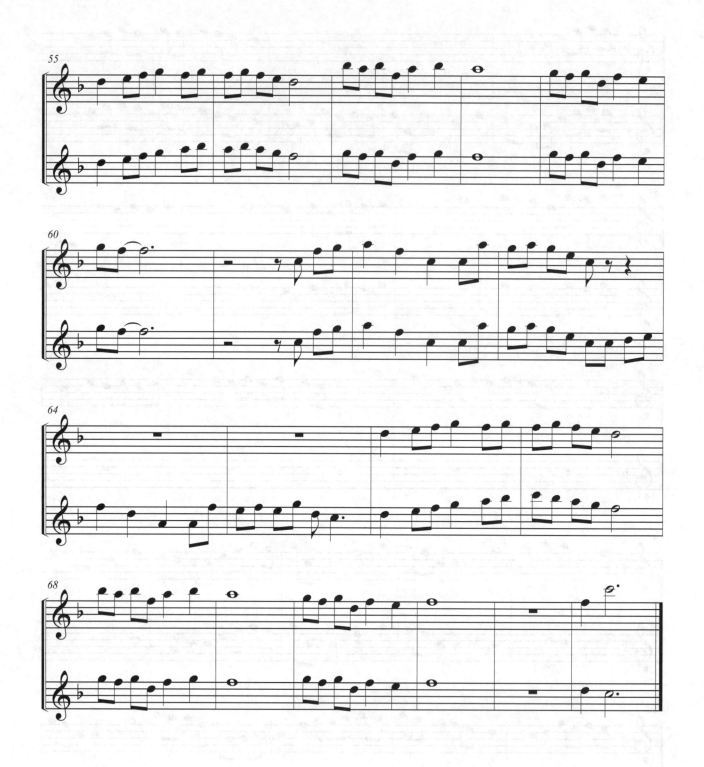

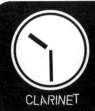

# 附錄：豎笛指法表

| 低音Mi | | | 低音Fa | | 低音升Fa<br>低音降Sol | 低音Sol | 低音升Sol<br>低音降La | 低音La | 低音升La<br>低音降Si |
|---|---|---|---|---|---|---|---|---|---|
| 第4課 | | | 第4課 | | 第5課 | 第3課 | 第5課 | 第3課 | 第7課 |

| 低音Si | Do | 升Do<br>降Re | Re | 升Re<br>降Mi | | Mi | Fa | 升Fa<br>降Sol |
|---|---|---|---|---|---|---|---|---|
| 第3課 | 第1課 | 第5課 | 第1課 | 第7課、第6課 | | 第1課 | 第1課 | 第5課 |

| Sol | 升Sol<br>降La | La | 升La<br>降Si | Si | | | 中音Do | |
|---|---|---|---|---|---|---|---|---|
| 第1課 | 第7課 | 第2課 | 第2課、第6課 | 第6課、第9課 | | | 第6課、第9課 | |

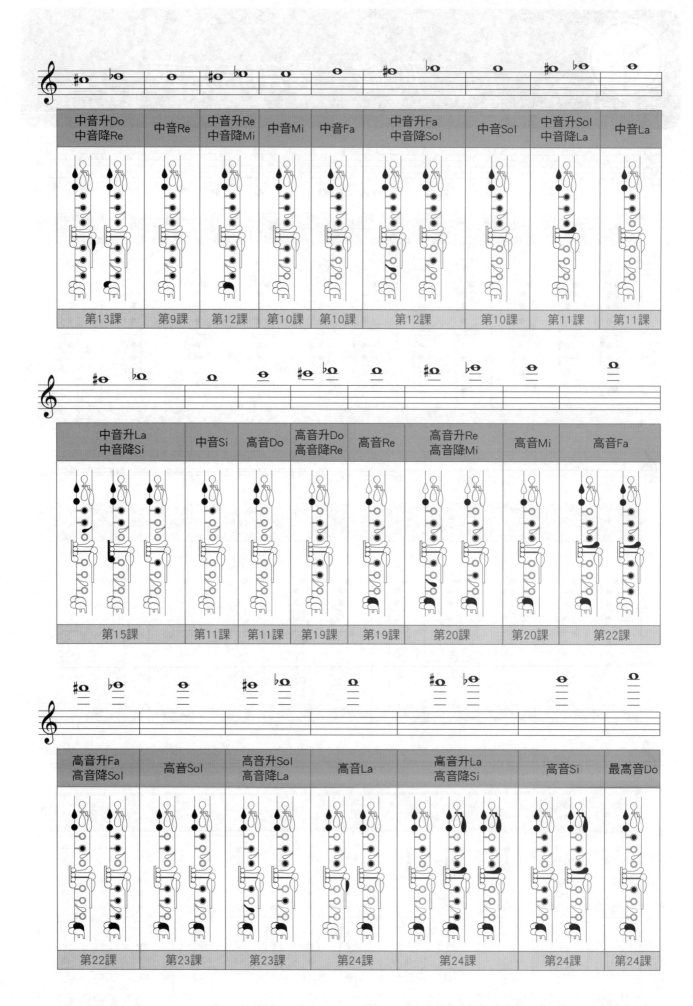

郵政劃撥存款收據
注意事項

一、本收據請詳加核對並妥
　　為保管，以便日後查考。

二、如欲查詢存款入帳詳情
　　時，請檢附本收據及已
　　填妥之查詢函向各連線
　　郵局辦理。

三、本收據各項金額、數字
　　係機器印製，如非機器
　　列印或經塗改或無收款
　　郵局收訖章者無效。

請　寄　款　人　注　意

一、帳號、戶名及寄款人姓名通訊處各欄請詳細填明，以免誤寄
　　；抵付票據之存款，務請於交換前一天存入。

二、每筆存款至少須在新台幣十五元以上，且限填至元位為止。

三、倘金額塗改時請更換存款單重新填寫。

四、本存款單不得黏貼或附寄任何文件。

五、本存款金額業經電腦登帳後，不得申請撤回。

六、本存款單備供電腦影像處理，請以正楷工整書寫並請勿折疊
　　。帳戶如需自印存款單，各欄文字及規格必須與本單完全相
　　符；如有不符，各局應婉請寄款人更換郵局印製之存款單填
　　寫，以利處理。

七、本存款單帳號及金額欄請以阿拉伯數字書寫。

八、帳戶本人在「付款局」所在直轄市或縣（市）以外之行政區
　　域存款，需由帳戶內扣收手續費。

交易代號：0501、0502現金存款　0503票據存款　2212劃撥票據託收

本聯由備匯處存查　保管五年

# 豎笛
## 完全入門24課

| | |
|---|---|
| 編著 | 林姿均 |
| 總編輯 | 吳怡慧 |
| 企劃編輯 | 關婷云 |
| 文字編輯 | 陳珈云 |
| | |
| 美術設計 | 許惇惠 |
| 封面設計 | 許惇惠 |
| 樂譜編採 | 林姿均 |
| 電腦製譜 | 林婉婷 |
| 譜面輸出 | 林婉婷 |
| 影像製作 | 鄭安惠 |

出版發行　麥書國際文化事業有限公司
　　　　　Vision Quest Publishing International Co., Ltd.

地址　　　10647 台北市羅斯福路三段325號4F-2
　　　　　4F.-2, No.325, Sec. 3, Roosevelt Rd.,
　　　　　Da'an Dist., Taipei City 106, Taiwan (R.O.C.)

電話　　　886-2-23636166・886-2-23659859
傳真　　　886-2-23627353

http://www.musicmusic.com.tw
E-mail：vision.quest@msa.hinet.net

**中華民國 107 年 6 月 初版**